SUPER COLLECTOR

일러두기

1. 인명, 지명, 작품명 등 고유 명사의 외래어 표기는 국립국어원 외래어 표기법을 따르되, 우리나라에서 상호나 상표 등으로 널리 사용되는 경우는 통용되는 표기를 썼습니다.

2. 작가, 작품, 전시 제목 등 미술과 직접 연관된 고유 명사에 한해 원어를 병기했습니다.

3. 작품 크기는 '(높이×)세로×가로' 순서로 표기했습니다.

4. 도판 저작권은 책 뒤쪽에 따로 정리했습니다. 미처 저작권자를 확인하지 못하거나 연락이 닿지 않아 사용 허가를 받지 못한 도판은 추후 지속적으로 허가 절차를 밟겠습니다.

SUPER COLLECTOR

세계 미술 시장을 움직이는 눈·촉·힘

학고재
도서출판

차례

21세기의 메디치가를 꿈꾸는 사람들

사람 이야기는 언제나 흥미롭다. 굽이굽이 인생의 험난한 골짜기와 파도를 헤쳐온 이들의 풍부한 이야기에는 절로 귀가 쫑긋 선다. 미술도 마찬가지다. 작품 이야기, 미술 사조 이야기보다 흥미진진한 게 사람 이야기다. 특히 매혹적인 작품을 품에 안은 소장가들의 수집 내력을 보면 저마다 더없이 드라마틱한 사연이 차고 넘친다.

일간신문 문화부 기자로 오랫동안 미술 현장을 취재하면서 '사람'의 중요성을 숱하게 절감했다. 성격은 괴팍해도 작품으로 사람들의 폐부를 찌르는 작가, 그 작품을 솜씨 좋게 꿰어 소개하는 화랑주, 그리고 문제의 미술품을 기꺼이 사는 수집가. 세 축 가운데 하나만 시원찮아도 미술계는 맥이 빠지게 마련이다. 그런데 우리 미술계에서 가장 아쉬운 게 세 번째 축인 수집가다. 좋은 작품을 알아보고 척척 수집하는 컬렉터가 포진해야 작가들도 힘을 얻고 예술적 토양도 풍성해질 텐데 그런 컬렉터가 매우 부족하다. 그나마도 작품 자체에

매료되기보다는 '돈 될 작품'만 쫓는 이들이 많아 아쉽다. 작가와 화랑주 들은 "세계 10위권의 경제 대국이건만 컬렉터는 다 어디 숨은 걸까" 하고 한숨짓는다.

16세기 독일서 일평생 구두 만드는 일을 하며 경건한 시를 6,000여 편이나 남긴 한스 작스Hans Sachs가 일찍이 "현세에서는 돈이 곧 신"이라고 갈파했듯, 돈이면 못 할 게 없는 세상이다. 하지만 미술품은 부유하다고 누구나 가질 수 있는 게 아니다. 마음이 동해야 사는 것이기 때문이다. 더구나 현대 미술에는 도대체 납득이 안 가는, 기괴하고 난해한 작품이 부지기수다. 그런데 "저런 게 미술이냐"며 남들이 혀를 차는 엉뚱한 작품까지 좋아라 품으며 컬렉션에 몰두하는 이들이 있다. 미술품 수집에 이골이 난 슈퍼컬렉터들이다.

독특하고 멋진 작품이 나왔다면 자다가도 벌떡 일어나는 세계 곳곳의 수집가 서른 명을 이 책에 모았다. 열망하던 미술품을 볼 수 있다면 지구 반대편이라도 마다하지 않고 달려갈 애호가들이다. 초강력 자석에 이끌리듯 미술을 사랑하고, 깊이 음미하며 작품을 수집하는 열혈 인사들인 것이다.

미국 마이애미에 미술관을 짓고 수집품 7,200점을 내놓은 루벨 부부는 가난한 대학원생 시절부터 다달이 25달러를 덜어 미술에 썼다. 경제 공황으로 살 길이 막막해진 1960년대, 뉴욕의 미술가들이 상점 한구석에서 그림을 그려 빵과 우유 살 돈을 마련하자 이를 외면하지 않고 한 점, 두 점 사기 시작한 것이다. 그때나 지금이나 루벨 부부는 한결같이 스타 작가보다는 막 싹을 틔우려는 유망주에게 주목한다. 그리고 이들의 후원은 곧 스타 작가로 날아오르는 보증서가 되었다.

미국 서부 예술계 최고의 후원자로 꼽히는 부동산 거물 엘리 브로드의 이야기는 더욱 흥미롭다. 이주 노동자의 아들 브로드는 대학 시절 주택가를 돌며 물건을 팔던 고학생이었다. 악바리처럼 뛰어 부자가 된 뒤에도 그는 그림 수집을 '할 일 없는 사람들의 여기'쯤으로 치부했다. 그러나 흠모하던 지인과 만나면서 문화에 눈을 떴고, 예술을 즐길 줄 알아야 진정한 부자라는 사실을 깨달았다. 그리고 열심히 전시회를 찾고 예술서를 탐독하며 작품을 모으기 시작했다. 돈과 성공, 원리 원칙 밖에 모르던 사람이 파격과 전복을 일삼는 현대 미술을 접한 뒤 180도 달라졌다. 지독하게 완고하던 억만장자는 예술을 만나 누구보다 유연해졌다.

명품 왕국의 제왕이자 숙명의 라이벌인 베르나르 아르노 LVMH 회장과 케링 그룹의 프랑수아 피노 명예 회장은 컬렉션에서도 양보 없는 접전을 벌인다. 1차로 파리와 베네치아에서 예술 대결을 펼친 이들은 다시 파리를 무대로 '2차 대첩'에 돌입했다. 두 사람은 수천억, 수조 원을 쏟아부으며 미술품을 수집하고 미술관 건립에 열을 올리고 있다. 아르노가 환상적인 형상의 루이 비통 미술관을 짓자 팔순을 넘긴 피노는 분기탱천, 필생의 숙제인 파리 미술관 건립에 나섰다. 2020년 '피노표' 세계 최대의 사립 미술관이 탄생하는 순간, 뉴욕과 런던에 한참 뒤처진 파리 미술계는 최고의 소장품, 괄목할 만한 기획전으로 다시금 활력을 되찾을 것이다. '캐시미어를 걸친 늑대'들의 행보에 '다른 꿍꿍이가 있다'는 비평가도 있으나, 최고 사치품을 만드는 이들이기에 최고의 작품을 사들이고 미술관도 최고 수준으로 경영할 수 있는 것이다.

반면 프라다의 주인인 미우치아 프라다는 전혀 다른 길을 걷는다.

정치학을 전공한 좌파 운동가 출신답게 아트 컬렉션에 임하는 태도 또한 시니컬하다. 환금성 좋은 블루칩 작품을 사겠다고 화랑에 줄을 대는 '짓' 따위는 결코 하지 않는다. 미술품이 아니라 '미술' 자체에 몰입하길 원하고, 재테크를 염두에 두고 작품을 쌓아놓는 것도 싫어한다. 프라다가 가장 바라는 건 '어디서도 볼 수 없는 기상천외한 프로젝트'다. 건축가 렘 콜하스와 형태를 바꾸는 4면체 건축물을 만들어 세상을 놀래준 '트랜스포머' 프로젝트가 좋은 예다. 주위에선 "왜 무모한 일에 수백억 원을 쓰냐"며 혀를 차지만 눈 깜짝하지 않는다. 무모해서 더 끌린다는 태도, 무목적성이야말로 예술의 가치라고 믿는 신념으로 프라다는 손에 잡히지 않는 예술 개념까지 컬렉션하고 있으니 앞서가는 인물임에 틀림없다.

슈퍼컬렉터 서른 명 가운데는 할리우드 인사들도 있다. 영화감독 조지 루커스, 드림웍스 창립자이자 음반 제작자인 데이비드 게펜, 가수 마돈나, 배우 브래드 피트와 리어나도 디캐프리오는 할리우드의 컬렉터 중에서도 컬렉션의 방향성과 수준이 뛰어난 축에 속한다. 선정적인 가수로만 각인된 마돈나의 컬렉션에 임하는 진지한 자세와 투철한 목표 의식은 특히 돋보인다.

아트 컬렉터의 숫자는 미국과 유럽이 압도적이지만 최근에는 아시아 슈퍼컬렉터도 앞다퉈 등장하고 있다. 여기서는 우리나라 삼성전자의 이건희·홍라희 부부, 아모레퍼시픽 회장 서경배, 아라리오 회장 김창일, 한미사진미술관 관장 송영숙을 다룬다. 중국의 류이첸, 인도네시아의 부디 텍, 일본의 마에자와 유사쿠도 살펴본다. 물론 이들 외에도 출중한 컬렉터는 많지만 지면 관계로 다루지 못했다.

평생에 걸쳐 모은 컬렉션을 보면 그 수집가가 보인다. 소장품 목

록에 안목과 취향, 목표와 비전이 여실히 드러난다. 한 우물을 깊게 판 '종적 수집'일 때도 있고, 넓고 다양하게 훑은 '횡적 수집'인 경우도 있다. 카지노 거물 스티브 윈은 아예 "화제가 될 만한 알짜 작품만 좋아한다"고 피력한 바 있다. 이렇듯 투자 가치를 지독하게 따지는 컬렉터 또한 적잖다. 그러나 그런 이들도 수집품이 쌓여 수백, 수천 점을 넘어서면 공공 미술관에 기증하거나 개인 미술관을 세우는 쪽으로 마음이 기운다. 한 점 한 점 지극정성으로 수집한 예술품이 어느 순간 나만의 것이 아니라 만인의 것임을 느끼게 되는 것이다. 그 멋진 결실인 컬렉터들의 미술관은 작품을 담는 거대한 그릇인 동시에 그 자체로 또 다른 작품이 된다.

이 책에 실린 글은 월간 『서울아트가이드』에 지난 2016년부터 3년간 '세계의 슈퍼컬렉터'라는 제목으로 연재한 칼럼을 선별해 다듬은 것이다. 젊은 미술 애호가들을 중심으로 당대 컬렉터에 대한 관심이 늘고 있는데도 아직 이들의 면면을 집중적으로 다룬 책이 없어 파고들게 됐다. 각국의 컬렉터를 직접 만나 취재하기도 하고, 여건이 허락지 않을 때는 자료를 통해 간접적으로 만나면서 아트 컬렉션의 세계에는 또 다른 언어와 풍경이 있다는 것을 체감했다. 동기도, 형편도, 목적이나 방향도 제각각이지만 이들은 한결같이 "현대 미술 작품을 수집하면서 복잡다단한 사회를 읽고 미래를 가늠할 수 있었다"고 입을 모은다.

'슈퍼컬렉터'라니, 딴 세상 얘기인 양 보고 즐겨도 충분히 흥미로울 것이다. 하지만 무심히 길을 걷다 마주치는 빌딩 앞 조각품, 호텔 로비의 그림, 혹은 외국에서 왔다는 특별 전시의 작품이 누군가

의 소장품이고 그것을 우리가 즐긴다고 생각하면 마음의 거리가 성큼 가까워진다. 컬렉션과 컬렉터에 대한 통찰이 필요한 이유가 여기에 있다. 대중에게 미치는 순간 크게 확장되는 예술의 의미와 감성을 컬렉터도 우리도 분명히 안다.

모쪼록 독자들도 베테랑 컬렉터들이 들려주는 이야기와 더불어 현대 미술이 선사하는 오묘하고 파격적인 세계로 빠져들기를 기대한다. 뻔하지 않은, 신선함으로 가득 찬 세계와의 조우는 언제나 즐거운 것이니.

2019년 12월
이영란

"남과 나눌 수 없는 소유는
아무런 의미가 없다."

▪ 데이비드 록펠러

"기업가로서 미술품을 수집하는 이유는
과거를 돌아보지 않고
오늘과 미래를 보기 위해서다.
동시대 작가들과 이야기하고
작업실을 방문하다 보면
미래가 보인다."

▪ 프랑수아 피노

#안목 #감식안 #사회공헌 #메세나 #재단 #미술관 #공공성 #작가_발굴 #예술_지원

1

나눌수록 행복한
컬렉션의 진짜 가치

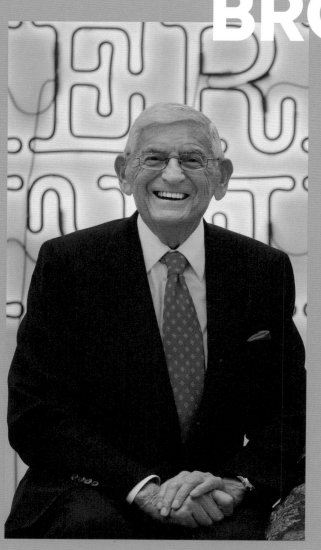

ELI
BROAD

엘리 브로드

계통·맥락 ★ ★ ★ ★ ★
작가 발굴·양성 ★ ★ ★ ★ ★
사회 공헌·메세나 ★ ★ ★ ★ ★
재단·미술관 설립 ★ ★ ★ ★ ★
환금성·재테크 ★ ★ ★ ★ ★

가난한 이민 노동자의
엘리트 아들

로스앤젤레스에
예술의 날개를 달다

군살 없는 날렵한 몸매에 은발을 반듯하게 빗어 넘긴 미국의 억
만장자 엘리 브로드1933~. 외모만 보면 전형적인 상류층 출신 슈퍼리
치다. 언제나 입가에 잔잔한 미소를 머금고 있는 그는 그러나 가난
한 페인트공의 아들로 태어났다. 대학 시절에는 방문 판매 아르바이
트를 하면서 학비를 벌었고, 주로 주택가 가정집 문을 일일이 두드
리며 싱크대용 쓰레기 분쇄기나 여성 구두를 팔았다. 번듯한 직장을
잡은 뒤에도 브로드는 저녁이면 대학의 시간 강사로 나갔을 정도로
악착같이 살았다.

이제는 미국 서부 지역을 대표하는 억만장자이자 자선 사업가로,
2,000점에 달하는 아트 컬렉션을 대중과 공유하기 위해 로스앤젤레
스 도심에 초대형 미술관 '더 브로드The Broad'를 만든 그는 '아메리칸
드림'을 현실로 증명한 주인공이다. 미국에 슈퍼컬렉터는 많지만 브

로드만큼 극적인 사연을 품은 사람은 드물다.

브로드는 1933년 뉴욕의 리투아니아계 유대인 이민자 가정에서 태어났다. 아버지는 페인트 냄새가 가실 날 없는 도장공이었고 어머니는 양재사로 일했다. 여섯 살 때 공업 도시 디트로이트로 이주한 브로드는 미시간 주립대학교 회계학과를 우등으로 졸업했고, 명석하고 집중력이 뛰어나 공인회계사 시험에도 최연소로 합격했다. 그리고 합격한 그해에 열여덟 살인 에디스 로손Edythe Lawson과 결혼했다. 결혼 후에도 낮에는 회계사로, 밤에는 대학에 출강하며 '투 잡'을 뛰었는데, 사위의 적극성에 탄복한 장인은 창업에 쓰라며 종자돈을 내놓았다. 브로드는 1957년 아내의 사촌 형부인 도널드 코프먼과 손잡고 주택 분양 사업에 뛰어들었다. 처가에서 지원받은 2만 5,000달러로 '코프먼&브로드 홈'을 설립한 것이다.

브로드는 디트로이트의 비싼 집값 때문에 젊은 부부들이 시 외곽으로 밀려나는 것에 주목하고, 당시로선 획기적인 '지하실 없는 규격 주택'을 지어 싼 값에 분양했다. 처음 지은 여섯 채가 순식간에 팔려나가자 두 사람은 디트로이트는 물론 애리조나, 로스앤젤레스로 사업을 확대했다. 실적은 엄청났다. 오늘날 미국 최대의 주택 건설업체가 된 'KB 홈'은 이렇게 탄생했다.

이후 브로드는 로스앤젤레스로 터전을 옮겼고, 불황에 대비해 현금 자산 확보가 용이한 생명 보험 회사를 5,200만 달러에 인수했다. 그리곤 이를 퇴직 연금 전문의 선아메리카로 재구축했다. 은퇴 이후 고정적으로 연금을 받으려는 고객들의 관심이 몰리면서 이 역시 큰 성공을 거뒀는데, 1999년 브로드는 선아메리카를 미국 최대 보험사인 AIG에 180억 달러에 매각했다. 사람들이 무엇을 원할지를 꿰뚫

고 한발 앞서 혁신을 단행한 브로드는 이로써 『포춘』의 '세계 500대 기업' 목록에 '건설'과 '금융' 기업 두 개를 올리면서 2019년 『포브스』 기록으로 자산 67억 달러의 억만장자가 됐다.

CEO 브로드는 소설가 조지 버나드 쇼의 경구를 가슴에 새기며 살았다. '합리적인 사람은 자기를 세상에 맞추고, 비합리적인 사람은 세상을 자신에게 맞춘다'는 구절이었다. 자기만의 경영 노하우를 '비합리'와 결합해 『언리즈너블 *The Art of Being Unreasonable*』이란 책도 펴냈다. 사전 조사, 협상, 투자, 마케팅, 리스크 관리 등 기업 경영 전반에 '비합리' 개념을 투영한 브로드는 "철저하고 면밀하게 기업을 이끌되, 기존 통념을 따르지 말고 다르게 생각하고 실행하라"고 조언한다.

새 밀레니엄이 열린 2000년 경영 일선에서 물러난 브로드는 자선 사업과 문화 사업에 뛰어들었다. 이 역시 슬렁슬렁하는 법 없이 집요하게 임하고 있다. 공립 학교 후원과 줄기세포 연구 등에 25억 달러를 기부했고, LA 카운티 미술관^{LACMA} 등 여러 박물관과 예술 기관에 20억 달러를 기부해 '로스앤젤레스 최고의 자선 사업가'가 됐다. 또 미술품 수집에도 열정을 쏟아 미술 전문 매체가 선정하는 '세계 컬렉터 톱 10'에 매년 이름을 올리고 있다.

하지만 젊은 시절의 브로드는 미술에 깜깜절벽이었다. 그림 수집도 '할 일 없는 사람들의 시간 죽이기'쯤으로 치부하곤 했다. 그런데 사업이 궤도에 오르자 아내 에디스가 화랑을 찾기 시작했다. 집을 꾸밀 그림이 필요했던 것이다. 1960년대 말이었다.

"한번은 로스앤젤레스의 갤러리에 갔는데 앤디 워홀^{Andy Warhol}의 100달러짜리 작품 〈캠벨 수프 깡통^{Campbell's Soup Cans}〉이 걸려 있었

어요. 왠지 끌렸는데 그걸 샀다간 남편이 외출 금지령을 내릴 것 같아 꾹 참았죠".

에디스는 당시만 해도 무척 파격적이던 워홀의 팝 아트에 매료됐으나 잠시 망설였다. 남편이 마음에 걸렸다. 아니나 다를까, 브로드는 "슈퍼마켓에 즐비하게 널린 게 수프 깡통인데 그게 무슨 예술이냐"며 경박해 보이는 팝 아트를 탐탁지 않아 했다. 깐깐한 회계사니 그럴 만도 했다. 그런데 아이러니하게도, 이 부부가 40여 년간 수집한 브로드 재단 컬렉션에서 '워홀표 팝 아트'는 〈캠벨 수프 깡통〉두 점을 포함해 무려 28점에 이른다. 훗날 100달러의 100배 이상 값을 치르고 사들인 것들이다.

그런 브로드가 현대 미술에 눈뜨게 된 것은 평소 흠모해온 저명인사의 저택을 방문하면서부터다. 집 안 곳곳에 멋진 작품들이 조화롭게 걸려 있고, 대화의 상당 부분을 문화 예술 이야기에 할애하는 것을 보고 '비싼 자동차와 고급 주택만으론 진정한 부자라 할 수 없다'는 사실을 깨달은 것이다. 게다가 미술품이야말로 감상의 즐거움을 주는 동시에 제법 큰 자산이 된다는 점도 알게 됐다.

1970년 브로드 부부는 파블로 피카소Pablo Picasso의 석판화를 필두로 미술품을 하나둘 수집하기 시작했다. 1973년에는 빈센트 반고흐Vincent van Gogh, 앙리 마티스Henri Matisse, 호안 미로Joan Miró, 헨리 무어Henry Moore 등 누구나 좋아할 법한 그림과 조각을 사들여 걸었다. 이쯤 되니 그림 앞에만 서면 밥을 안 먹어도 뿌듯했다.

이렇게 발동이 걸리자 브로드는 작품 수집에 더욱 박차를 가했다. '남과 다른 길'을 가기 좋아하고 '인습을 벗어난 사고'를 추구하는 자기주도적인 성격이 제대로 발동한 것이다. 아직은 저평가된 작

가의 작품이라든가 특색 있는 작품을 찾아 나서기에 이르렀다. 이를테면 뉴욕의 지하철역과 담벼락에 그림을 그리던 거리의 낙서 화가 장-미셸 바스키아Jean-Michel Basquiat가 그런 경우다. 분출하는 에너지를 빠르게 담아내는 날것 같은 그의 작업에 부부는 각별한 관심을 가졌고, 회화 13점을 수집했다. 모두 바스키아가 살아 있던 1983년부터 1986년 사이에 매입한 것이다. 지금이야 바스키아 그림이 경매에서 수백억 원을 넘어 1,000억 원대를 호가하지만 당시에는 낙서 같은 그림에 열광하는 수집가가 많지 않아 수월하게 살 수 있었다.

미국을 대표하는 사진작가 신디 셔먼Cindy Sherman의 작품은 무려 122점을 수집해 브로드 컬렉션의 위상을 톡톡히 끌어올렸다. 브로드는 셔먼의 초기 대표작 〈무제 영화 스틸Untitled-Film Still〉 연작을 13점이나 사들였다. 여성이 남성의 보조적 존재로 인식되던 1970년대 초, 그 여성성을 작가 스스로 모델이 돼 흑백 영화처럼 표현한 이 연작은 세계 현대 사진사의 한 페이지를 장식하는 의미 있는 작품이다. 그러나 감상하는 입장에서는 무성 영화를 보듯 건조해 사겠다는 이가 없었다. 하지만 브로드는 달랐다. 훗날 미국 여성사를 논할 때 이 연작이 반드시 거론될 거라 보고 단안을 내린 것이다. 실제로 요즘 이 작품들은 부르는 게 값일 정도로 가치가 높아졌다. 이후로도 브로드는 셔먼이 새 작품을 발표하면 잉크가 마르기도 전에 매입해 개인 소장가로는 가장 많은 작품을 가지고 있다.

한편 미국의 생존 작가 중 작품 값이 가장 비싼 재스퍼 존스Jasper Johns의 작품도 대표작 〈성조기Flag〉를 비롯해 34점을 수집했다. 개념 미술의 선구자인 독일 작가 요제프 보이스Joseph Beuys 작품은 자그마치 573점이나 모았는데, 이 가운데는 사료적 가치가 큰 작품이 적잖

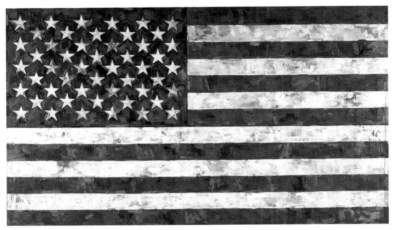
재스퍼 존스, 〈성조기〉, 1967년, 캔버스(3개)에 채색과 콜라주, 85.1×142.9cm

다. 또 에드 루샤Ed Ruscha 작품 45점, 로이 리히텐슈타인Roy Lichtenstein 작품 34점, 크리스토퍼 울Christopher Wool 작품 20점, 로버트 테리언 Robert Therrien 작품 18점, 안젤름 키퍼Anselm Kiefer 작품 16점, 마이크 켈리Mike Kelley 작품 15점, 조지 콘도George Condo 작품 12점도 주목할 만하다.

　브로드는 '효율을 따지는 냉혈 사업가'답게 투자 가치가 있는 블루칩 작품도 여러 점 매입했다. 자고 나면 값이 오르는 워홀의 대표작 〈자화상Self-Portrait〉을 비롯해 〈재키Jackie〉, 〈엘비스Elvis〉도 사들였다. 논란을 몰고 다니는 제프 쿤스Jeffrey Koons의 작품 34점과 데이미언 허스트Damien Hirst의 작품 14점도 수집했다. 그런가 하면 비평가들이 높게 평가하는 사이 트웜블리Cy Twombly, 존 발데사리John Baldessari, 윌리엄 켄트리지William Kentridge, 시린 네샤트Shirin Neshat 작품도 소장품 목록에 포함시켰다.

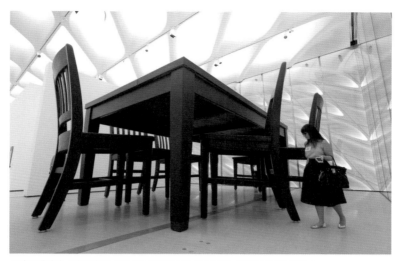

로버트 테리언, 〈식탁 아래〉, 1994년, 나무와 금속에 에나멜, 297.2×792.5×548.6cm

 로스앤젤레스를 제2의 고향으로 여기는 브로드에게는 야망이 있었다. 그는 40여 년에 걸쳐 일군 방대한 컬렉션을 대중에게 보란 듯 선보이고, 현대 미술에서 뉴욕, 런던에 비해 한 수 밀려온 로스앤젤레스를 '세계 정상의 미술 도시'로 만들기 위해 야심 찬 계획을 세웠다. 로스앤젤레스 최고 요지인 그랜드 애비뉴에 모두의 입을 쩍 벌어지게 할 현대 미술관을 짓겠다는 계획이었다. 건립비 등으로 3억 달러를 쏟아부어 2015년 9월, 마침내 '더 브로드'의 문을 열었다. 뱀 껍질을 연상케 하는 특이한 파사드의 미술관은 뉴욕의 유명 건축 스튜디오 '딜러 스코피디오+렌프로Diller Scofidio+Renfro'가 디자인했다. 스타 건축가 세 사람은 11만 제곱미터(3,370평)가 넘는 드넓은 전시실을 내부 기둥 하나 없이 멋지게 빚어냈다. 브로드 미술관은 로스앤젤레스 도심에 자리 잡아 접근성이 좋은 데다 입장료도 없어 개관

이래 연일 구름 같은 인파가 몰리고 있다.

억만장자 브로드는 "부자로 죽는 것이야말로 가장 수치스러운 일이다. 죽기 전에 재산의 75퍼센트를 사회에 내놓겠다"고 선언했고, 실제로 대학과 예술 기관에 거금을 연달아 쾌척해 '기부왕'으로 불린다. 기부에 있어서도 브로드는 남다르다. 다른 기부자들과 달리 그는 지원 단체나 기관에 매우 까다롭게 구는 것으로 유명하다. 돈이 제대로 쓰이길 원하기 때문에 사전, 사후 검증을 엄정하게 요구한다. 이에 '너무 빡빡하고 오만하다'는 비판도 더러 나온다. 하지만 브로드는 끄떡 않는다. 외려 "기부도 일종의 투자다. 효과가 나오지 않는다면 나는 결단코 투자할 수 없다"고 밝히고 있다.

분명 독단적이고 계산적이지만, 문화 예술에 대한 비전과 신념만큼은 대단히 열려 있어 미워할 수 없는 사람이 브로드다. 그는 직접 수집해 재단에 등록한 작품들도 '이미 내 것이 아니라 모두의 것'이라며 깨끗이 마음을 비웠다. 1984년부터는 미술 작품 공공 대출 제도를 운영해 어마어마하게 중요하고 값비싼 작품들을 세계 각국의 대학과 미술관에 빌려준다. 지난 30년간 500개 기관에 8,000점을 대여했으니 통 큰 나눔이 아닐 수 없다.

미술관 웹사이트와 모바일 애플리케이션을 놀라우리만치 완벽하고 풍성하게 꾸며놓은 점도 돋보인다. 컬렉션 2,000점을 자세하게 해설해 그 방대한 작품을 꼼꼼히 탐험하려면 3박 4일도 모자랄 정도다. 이는 오랜 시간 공들여 수집해온 예술품을 더 많은 이가 음미하고 성찰하길 바라는 염원에서 비롯된 것이다. 오만하고 독선적이며 때로는 전횡을 휘두르기도 하지만 이 같은 확고한 비전 때문에 엘리 브로드는 최고의 예술 공헌자로 갈채를 받고 있다. 그는 풍성한 컬

렉션과 멋진 건축이 어우러진 미술관을 세움으로써 로스앤젤레스를 예술 중심지로 우뚝 세웠다. 천사의 도시가 한층 찬란히 빛나게 된 데는 한 인간의 끈질긴 집념이 큰 몫을 했다.

더 브로드
The Broad

이름부터 세련미가 넘친다. 4차 산업 혁명 시대의 미술관답게 명칭도 설립자의 성에 딱 한 단어 'The'를 붙여 지었다. 이름하여 '더 브로드'. 여기서 'the'는 여러 뜻을 품고 있어 각자 상상의 나래를 펼칠 수 있다. 자고로 명품 브랜드는 광고에 구구한 군더더기 말을 붙이지 않는다. 최고 사진가가 찍은 사진에 로고만 집어넣을 뿐이다. 더 브로드를 만든 엘리 브로드 또한 그 누구보다 뜨겁게 '명품 작품' 만 수집해온 기업인 컬렉터다.

엘리 브로드가 45년 넘게 수집한 초고가 작품 2,000여 점을 공공에 내놓고 미술관을 세운 이유는 현대 미술을 이야기할 때 로스앤젤레스가 언제나 '2류 도시'로 운위되는 게 안타까워서다. 로스앤젤레스를 최고의 예술 중심지로 만들겠다는 신념이 그를 움직였다.

당연히 미술관 건축도 당대 최고 건축 집단이 맡았다. 뉴욕 맨해튼의 명물 하이 라인 파크 등 수많은 명소를 설계한 딜러 스코피디오+렌프로다. 스타 건축가들은 로스앤젤레스 도심에 첨단 유리 섬유 강화 콘크리트로 눈부시게 하얀 건물을 완성했다. 건설에만 1억 4,000만 달러라는 거액이 투입됐는데, 혹자는 뱀 비늘 같다고 하고, 혹자는 벌집처럼 보인다고도 한다. 게다가 파사드 중앙에 커다란 눈동자(둥근 창)까지 있어 더욱 예사롭지 않다.

처음 미술관이 모습을 드러냈을 때는 기괴하다는 비판이 많았다.

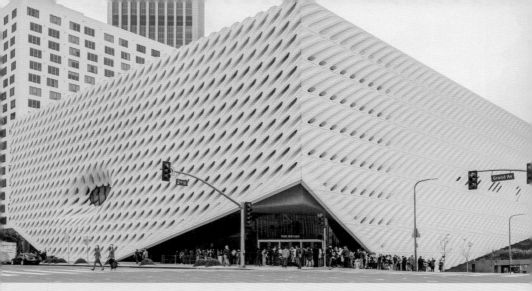

하지만 대중의 반응은 달랐다. 더 브로드는 개관 이후 관람객이 너무 많이 몰려 대책을 세웠을 정도다. 관람료가 무료인 데다 워낙 작품들이 명품급이어서 로스앤젤레스는 물론, 미국 전역과 해외에서도 관람객이 몰려든다. 개관 4년이 넘어서자 순백의 미술관은 과연 남다르다는 호평이 커졌다. 더 브로드의 특별 전시는 명품 퍼레이드인 상설 전시와 달리 도전적이다. 이란 출신으로 이슬람 여성이 처한 억압을 사진과 영상 등으로 일관되게 표현해온 시린 네샤트의 전시가 비근한 예다.

주소 221 S. Grand Ave, Los Angeles, CA 90012 USA
교통 로스앤젤레스 시내 사우스 그랜드 거리. 월트 디즈니 아트 홀 옆.
문의 theboard.org
개장 화·수·목 11:00~17:00, 금·토 11:00~20:00, 일 10:00~18:00(월 휴관)
요금 무료(특별전 별도)

MERA
RUBELL

DON
RUBELL

메라 루벨
돈 루벨

계통·맥락 ★ ★ ★ ★ ★

작가 발굴·양성 ★ ★ ★ ★ ★

사회 공헌·메세나 ★ ★ ★ ★ ★

재단·미술관 설립 ★ ★ ★ ★ ★

환금성·재테크 ★ ★ ★ ★ ★

25달러 들고 작업실 순례하던
마이애미의 현장주의자들

유망주 콕 짚어내는
최고의 예술 조련사

수입이라 봐야 주급 100달러가 고작이었다. 한 달이라도 기껏해야 400~500달러. 그런데도 부부는 매달 25달러를 따로 떼어 그림을 샀다. 남편은 의과대학 학생, 부인은 신참 교사였다. 돈 루벨1941~과 메라 루벨1943~은 신혼 초 없는 살림에도 미술 작품을 수집한 괴짜 부부였다. 두 사람은 발로 뛰는 현장주의자이기도 했다. 지구상의 무수한 미술 애호가 중 이 부부처럼 죽자고 현장을 누빈 이들은 흔치 않다.

루벨 부부는 틈날 때마다 작가들의 작업실과 화랑을 찾았다. 주말이면 언제나 작가를 만나 작품을 음미하고 작업을 지켜봤다. 작품이 탄생하는 창작의 산실을 찾아 직접 이야기를 나누는 게 무엇보다 짜릿했기 때문이다. 그러면서 그림을 하나둘 사 모으기 시작했는데, 이후에도 두 사람은 '작가를 직접 만나 이야기를 충분히 나눈 뒤 작품

키스 해링, 〈무제〉, 1981년, 섬유판
에 에나멜, 121.9×121.9cm

을 선택한다'는 원칙을 지켰다. 이 원칙은 컬렉션 경력 50년이 넘도록 이어졌고, 부부가 방문한 작업실은 이제 수천 곳을 넘어섰다. 모름지기 아트 컬렉션은 작품의 완성도는 물론이거니와 작가의 됨됨이, 철학, 투지 등을 두루 살핀 뒤에 이뤄져야 한다는 신념 때문이었다.

두 사람은 브루클린 대학교 도서관에서 만났다. 연애 3년을 거쳐 돈이 스물셋, 메라가 스물한 살이던 1964년 결혼했다. 돈은 코넬 대학교 수학과를 졸업하고 의과대학에 다니고 있었고, 메라는 막 교사가 된 때였다. 아내의 월급이 수입의 전부였지만 두 사람은 마음에 드는 그림이 보이면 할부를 해서라도 꼭 손에 넣었다. 극심한 불황으로 청년 작가들이 상점 문간에 이젤을 펴고 그림을 그리던 시절이었다. 길을 오가다 그런 화가들과 대화를 나눈 것이 시작이었다. 뉴욕의 가난한 작가들의 그림을 사면서 비롯된 작품 수집은 반세기가

찰스 레이, 〈오! 찰리, 찰리, 찰리…〉, 1992년, 복합 재료, 183×457×457cm

지나 7,200점이란 방대한 컬렉션으로 귀결됐다. 이들이 작품을 구매한 작가도 1,000여 명에 이른다.

　루벨 부부의 컬렉션 수준은 단연 톱클래스다. 장-미셸 바스키아, 키스 해링Keith Haring, 신디 셔먼, 구사마 야요이草間彌生 같은 쟁쟁한 작가들의 작품이 이들의 수중에 있다. 금액으로도 어마어마한 규모다. 찰스 레이Charles Ray, 마우리치오 카텔란Maurizio Cattelan, 폴 매카시Paul McCarthy처럼 대단히 전복적인 작가들도 포함된다. 여느 컬렉터들이 수집을 꺼리는 미디어 아트와 개념 미술도 다수 보유하고 있다.

　찰스 레이의 〈오! 찰리, 찰리, 찰리…Oh! Charley, Charley, Charley…〉는 1992년 독일 카셀 도쿠멘타Kassel Documenta에 출품된 작품으로, 벌거숭이 남성(등신대 마네킹) 여덟이 난잡한 파티를 벌이는 장면을 신랄하게 희화화한 조각이다. 작품을 본 부부는 미국으로 돌아와서도 그 여운이 가시지 않자 결국 매입했다. 주지육림에 빠진 문제아들을 적

나라하게 묘사한 작품에 눈살을 찌푸리는 이도 많지만 부부는 오히려 "예술이란 때론 우리가 감추려 하는 이면까지 드러내는 것"이라며 찬사를 보낸다.

루벨 부부는 1994년 마이애미에 전시관을 마련하고 '루벨가 컬렉션RFC, Rubell Family Collection'이란 이름으로 수집품을 공개했다. 이들은 재능은 있되 아직 알려지지 않은 작가를 발굴해 스타 작가로 키우는 것으로 유명하다. 수중의 돈이 얼마 안 돼 무명 작가에 주목했다고 하지만, 한발 앞선 안목 덕에 오늘날 유명 작가로 등극한 이들의 초기 주요작을 대거 포함한 게 RFC의 특징이다. '헝그리 정신'과 열정으로 가득 찬 젊은 날의 투혼이 담긴 작품들이어서 그 울림은 만만찮다.

루벨 부부는 '될성부른 작가'라 판단되면 지구 끝이라도 찾아가 작품 전반을 살핀다. 그리곤 한두 점이 아니라 여러 점, 또는 거의 전량을 수집한다. 또 그 작가가 유명세를 얻기까지 지속적으로 후원하며 작품을 계속 사들인다. 하지만 일단 스타덤에 오르면 또 다른 유망주에게 눈을 돌린다. 그 결과 이들의 컬렉션은 현재 미국에서 가장 방대하고, 가장 도전적이며, 가장 압도적인 개인 컬렉션으로 평가된다.

루벨 부부 덕에 무명에서 유명 작가로 발돋움한 사례는 손으로 꼽기 힘들 정도다. 키스 해링을 필두로 리처드 프린스Richard Prince, 다미안 오르테가Damián Ortega, 에런 커리Aaron Curry, 스털링 루비Sterling Ruby, 허넌 배스Hernan Bas 등 이름만 대면 알 만한 이들이 루벨에 힘입어 스타 반열에 올랐다.

사이 트웜블리를 연상케 하는 콜롬비아 출신 추상 작가 오스카

오스카 무리요, 〈무제(망고)〉, 2012년, 캔버스에 유채, 477.5×525.8cm

무리요Oscar Murillo와의 일화가 특히 흥미롭다. 2012년 3월 부부는 뉴욕의 인디펜던트 아트 페어를 찾았다가 런던 스튜어트 셰이브 화랑이 들고 나온 무리요의 회화에 매료됐다. 휘갈긴 듯한 낙서와 색면이 어우러진 그림에서 폭발하는 생명력을 감지한 것이다. 부부는 '뉴욕의 거리화가 장-미셸 바스키아 이후 처음 접하는 에너지'라며 탄복했다. 감탄은 그러나 곧 한숨으로 바뀌었다. 작품이 모두 팔려버렸기 때문이다.

런던서 온 화랑 주인은 '막강한 고객'을 위해 특단의 조치를 내렸다. 화가에게 특별히 번외 작업을 요청했고, 스물여섯 살 신예 작가는 36시간 동안 화폭에 매달려 그림을 완성했다. 감복한 부부는 그해 여름 무리요를 마이애미로 초청해 RFC 레지던스를 제공했다. 보답이라도 하듯 무리요는 미친 듯 작업에 몰두해 12월 초 아트 바젤 마이애미비치 기간에 RFC에서 대규모 개인전을 열었다. 남미 출신 햇병아리 화가의 미국 데뷔전에 대단한 호응이 몰렸고, 뉴욕의 톱 갤러리 데이비드 즈워너는 재빨리 작가를 낚아챘다. 좌고우면하지 않고 엄청난 기운을 화폭에 쏟아붓는 무리요의 액션 페인팅은 단숨에 주류 미술계로 진입했다. 2013년 뉴욕 필립스 경매에서 무리요의 2011년 작 〈무제Untitled〉는 추정가의 열 배인 40만 1,000달러(약 4억 3,000만 원)에 낙찰되며 기염을 토했다. 낙찰자가 리어나도 디캐프리오여서 더욱 화제가 됐다.

오늘날 '루벨 부부가 점찍은 작가'라는 타이틀은 미술계에선 '반드시 주목해야 할 작가'로 치환된다. 이 때문에 이 부부에게 '발탁'되길 염원하는 작가들이 부지기수다. 화랑 또한 마찬가지다. 한때는 돈이 없어 유명 작가에게 다가가기조차 어려웠던 부부는 이제 세계 미술계에서 최고 권력이 됐다.

부부는 마이애미와 워싱턴 D.C.에 호텔과 부동산을 갖고 있다. 그러나 두 사람은 지극히 평범한 집안 출신이다. 재산이 수조, 수십조 원에 달하는 슈퍼리치와는 거리가 멀다. 돈 루벨의 아버지는 우체국에서 일했고, 어머니는 라틴어 교사였다. 튀는 사람이 있다면 루벨의 삼촌 정도였다. 그는 맨해튼에 앤디 워홀과 신디 셔먼이 드나들던 유명 나이트클럽 '스튜디오 54'를 만든 멋쟁이다.

메라 루벨은 옛 소련이던 우즈베키스탄의 타슈켄트에서 태어났다. 폴란드계 유대인인 부모는 독일 내 유대인 수용소를 거쳐 미국으로 이주했다. 열두 살 소녀는 영어를 한마디도 하지 못했고, 맨해튼의 미용실에서 일한 부모 또한 어눌한 발음 때문에 수시로 해고되곤 했다.

루벨 부부가 본격 컬렉터로 발돋움한 것은 1981년 팝 아티스트 키스 해링과 만나면서부터다. 두 사람은 큐레이터였던 해링을 클럽에서 맞닥뜨렸다. 돈 루벨을 '부인과 함께 미술품을 곧잘 사러 다니는 의사 컬렉터'로 간파한 해링은 "큐레이터로 일하지만 실은 나도 아티스트다. 내 첫 개인전에 와달라"고 청했다. 이에 부부는 전시장을 찾았고, 그곳에서 우연히 아트 어드바이저로 활동하는 제프리 다이치Jeffrey Deitch를 만나게 되었다. 시티 은행에서 일하던 다이치는 해링의 차별성을 강조하며 작품을 추천했는데, 놀랍게도 부부는 출품작을 전부 매입했다. 30여 년이 흐른 지금 해링의 작품은 한 점에 수억, 수십억 원을 호가하지만 당시에는 값이 형편없었다. 두 사람은 1990년 해링이 에이즈로 숨질 때까지 10년간 후원했다. 해링의 부모를 만찬에 초대하는 등 호의도 베풀었다. 자식을 골칫덩이로만 여기던 부모가 생각을 바꾸었을 만큼 이들은 든든한 후원자였다.

1990년대 초 뉴욕에서 마이애미로 근거지를 옮긴 부부는 1993년, 마약과 불법 무기를 몰수해 보관하던 낡은 시유지 건물을 싸게 매입해 미술관을 조성했다. 이듬해에는 면적 4,200제곱미터(1,270평)인 창고에 '루벨가 컬렉션'이란 간판을 내걸었다. 현대 미술이라곤 찾아보기 힘든 마이애미에 의미 있는 미술관이 탄생한 순간이었다. 이들은 최고 아트 페어인 '아트 바젤'을 마이애미에 유치하는 데도 앞장

섰다.

아들 제이슨의 제안으로 현대미술재단^{Contemporary Arts Foundation}을 설립한 부부는 미술관의 공공성을 확장한다는 모토 아래 괄목할 만한 대형 기획전을 이어갔다. 흑인 작가 30명의 작업을 모은 '30 아메리칸스^{30 Americans}'전이 대표적이다. 역량 있는 아프리카계 미국인 작가를 찾기 위해 두 사람은 무려 열두 개 지역을 탐방했다. 전시는 돌풍을 일으켰고, 주요 미술관으로 순회전이 이어졌다.

부부의 결혼 50주년과 RFC 미술관 개관 20주년이 겹친 2014년에는 중국 유망 작가를 소개하는 '28 차이니스^{28 Chinese, 中华廿八人}' 전시를 열었다. 파워풀한 중국 작가를 발굴하기 위해 10년간 중국 각지를 여섯 차례 찾았고, 작업실 100곳을 방문했다. 이 전시 역시 샌프란시스코 등지로 순회되었다. 컬렉션 50주년을 기념하며 부부가 펴낸 도록을 보고 작가 리처드 프린스는 '예리한 인식과 안목의 결과물'이라며 경탄했다.

루벨 부부가 최근 가장 많이 받는 질문은 "초보자들이 작품 수집을 시작할 때 어떤 점에 유의해야 하는가"다. 이에 부부는 "많이 보고, 많이 읽고(연구하고) 그리고 바로 실행하라"고 답한다. 메라 루벨은 "좋은 작품이 저절로 굴러 들어오는 일은 절대 없다. 당신이 예술에 다가가야 한다"고 피력하며, 돈 루벨은 "아름다운 그림, 장식적인 그림은 소용없다. 낯선 그림을 고르라"고 조언한다. 장장 50년 동안 차별화된 작가를 찾아온 루벨 부부는 팔순을 앞둔 나이에도 여전히 지구촌을 누비고 있다. 언제나 그랬듯 올 블랙 패션에 스니커즈 차림으로.

미술관 정보

루벨 미술관
Rubell Museum: The Rubell Family Collection(RFC)

족집게 컬렉터 루벨 부부가 2019년 12월 개관한 미술관. 부부는 플로리다주 마이애미에서 가장 훌륭한 콘텐츠를 자랑하는 '루벨가 컬렉션'을 1994년에 열고 25년간 운영해왔다. 그동안 '미술관'이라는 명칭 대신 수십년간 모은 소장품을 대중과 공유하는 데 초점을 맞춰왔으나, 여기서 나아가 공적 기능을 더 충실히 수행하기 위해 '루벨 미술관'으로 개명하고 공간도 이전했다. 새 미술관은 기존 RFC가 있는 윈우드에서 1.6킬로미터 밖에 떨어지지 않은 앨라패타에 있다. 젤도로프 건축 사무소는 옛 산업 시설 공간에 지극히 간결한 직사각형 흰 건물을 디자인했다.

루벨 부부는 수십년간 마이애미와 인근 지역의 공·사립 학교와 연계해 해마다 학생 수천 명이 RFC에서 미술 감상과 교육을 받도록 했는데, 신축 미술관에서는 학생은 물론 성인 직장인 등으로 범위를 확대하고 큐레이터 양성 인턴십과 작가 레지던스 프로그램도 강화한다.

새 미술관은 3,000여 평에 달하는 부지에 연면적 약 1,500평 규모로 전시실 40개가 조성됐다. 부부는 54년간 수집한 컬렉션 7,200점 가운데 핵심 작품을 골라 미술관 공간 65퍼센트를 채우고 상설 전시한다. 나머지 공간에서는 특별 전시 또는 기획전이 열린다. 컬렉션의 수준이 워낙 뛰어나고 다채로워 기획전 역시 소장품만으로 너끈히

구성할 수 있을 정도다.

특히 루벨 부부가 50여 년 전 처음 만난 예술가, 이제는 대가가 된 그들의 작품과 최근에 처음 만난 신예 예술가의 작품이 한 전시실에서 어우러지는 등 다른 미술관에서는 보기 힘든 독특한 광경을 연출한다. 미술서와 화집 4만 권을 소장한 도서관은 물론이고 아름다운 해변이 내려다보이는 밝고 세련된 레스토랑과 카페도 관심을 모은다.

주소 1100 Northwest 23rd Street, Miami, FL 33127, USA
교통 지하철 앨라패타선 샌타클래라역, 운전 시 마이애미 공항에서 10분.
문의 rfc.museum
개장 수~일 10:30~17:30(월·화 휴관)
요금 5~10달러

FRANÇOIS PINAULT

프랑수아 피노

계통·맥락	★ ★ ★ ★ ★
작가 발굴·양성	★ ★ ★ ★ ★
사회 공헌·메세나	★ ★ ★ ★ ★
재단·미술관 설립	★ ★ ★ ★ ★
환금성·재테크	★ ★ ★ ★ ★

고등학교 중퇴하고
유통업계 거물 된 피노

인터넷 세대 이후의
새로운 예술을 꿈꾼다

지구상의 온갖 미술 매체, 이를테면 『아트리뷰』, 『아트+옥션』 등이 앞다퉈 '세계 미술계를 움직이는 최고 유력자'로 꼽는 프랑스의 억만장자가 있다. 바로 미술품 경매사 크리스티 소유주이자, 프랑스 명품 그룹 케링의 창업주인 프랑수아 피노[1936~]다.

피노는 여든을 훌쩍 넘긴 고령에도 매출 1위(2018년 기준 70억 달러)의 크리스티 경매와 자기 미술관들을 챙기며 세계 미술계를 쥐락펴락하고 있다. 노익장으로 보기엔 무척 끈질기고 더없이 전방위적인 행보다. 요즘에도 몸이 열 개라도 모자랄 만큼 바쁘다. 파리 도심의 옛 상업거래소 건물을 시에서 장기 임대받은 피노는 필생의 역작인 파리 미술관을 짓기 위해 수년째 공을 들이고 있다.

2017년 세계 미술 애호가의 눈을 베네치아로 쏠리게 한 데이미언 허스트의 시끌벅적한 '난파선 컴백 쇼'에 거액을 쏟아부으며 독려한

것도 피노 회장이다. 광기와 독기를 잔뜩 품고 재기를 노린 허스트의 불가능할 것만 같던 초대형 아트 쇼는 피노의 전폭적인 지원으로 푼타 델라 도가나 미술관과 팔라초 그라시에서 어마어마하게 펼쳐졌다. 봄부터 초겨울까지 장장 8개월에 걸쳐 열린 허스트의 요란한 개인전은 베네치아 비엔날레 본 전시보다 더 화제가 됐다. 언론과 비평가 들은 신작 일부를 꼬집어 따갑게 비판했지만, 그러거나 말거나 쇼는 엄청나게 흥행했다. 피노의 미술관에는 역대 최대 관람객이 몰려 '미술 전시도 때론 할리우드 볼거리나 테마 파크처럼 대중의 입을 쩍 벌어지게 한다'는 사실을 입증했다. 니콜라스 세로타Nicholas Serota 전 테이트 총관장은 "허스트의 경력은 큐레이터 또는 비평가 들과는 상관없이 만들어졌다. 긴장을 불어넣은 이벤트"라고 평했다.

흥미로운 사실은 작품 판매액이 추정컨대 조 단위를 훌쩍 넘어섰다는 점이다. 750억 원에 달하는 제작비도 놀라웠지만 전시 한 건으로 10억 달러대 매출을 기록했다니 놀라운 결과가 아닐 수 없다. 그 비결은 '영리한' 허스트가 출품작 189점을 산호, 보물, 복제라는 세 가지 버전으로 작품당 3점씩 500점 넘게 뽑아낸 데 있다. 카라바조Caravaggio의 16세기 유화 〈메두사Medusa〉를 조각으로 패러디한 〈메두사〉는 값이 400만 달러(45억 원)였는데 모든 버전이 팔린 것은 물론 작가 보유분까지 판매됐다는 후문이다. 케이트 모스Kate Moss의 얼굴을 한 〈스핑크스Sphinx〉, 금세공 작품 〈원숭이Golden Monkey〉 등 컬렉터의 수집욕을 자극하는 조각이 적잖았던 데다, 평균 가격대가 100만 ~ 500만 달러를 호가해 총매출은 훌쩍 뛸 수 밖에 없었다. 전시의 핵심으로 '절대 팔리지 않을 것'이라 예견된 높이 18미터의 목 잘린 대형 조각 〈그릇을 든 악마Demon with Bowl〉도 라스베이거스 팜 카

데이미언 허스트, 〈그릇을 든 악마〉, 2014년, 청동, 높이 18.3m

지노에 1,400만 달러에 팔렸다. 피노가 후원해 제작된 이 작품은 2019년부터 팜 카지노 수영장에서 관광객을 맞고 있다.

이 전시회의 작품 판매는 래리 개고시언Larry Gagosian과 화이트 큐브 갤러리가 맡았지만 이 모든 것을 내다보고 진짜와 가짜, 고대와 현재를 넘나드는 로드쇼의 장을 마련한 주인공은 피노였다. 수년 전부터 '인터넷 세대 이후의 미술'을 꿈꿔온 그의 통찰력과 배짱이 입증된 것이다. 물론 미술관이 상업적으로 이용됐다는 비난도 적잖았다. 이에 피노는 "그런 논평을 인정한다. 그러나 나는 내가 사랑하는 예술을 보여준 것"이라고 밝혔다.

그는 허스트의 블록버스터 쇼 이후에도 빅 뉴스를 터뜨렸다. 파리 중심부 레알 지역의 고풍스런 상업거래소 건물을 현대 미술관으로 만든다는 소식이었다. 안도 다다오安藤忠雄에게 건축 디자인을 맡긴 그는 2020년을 개관 시점으로 잡았다. 상업거래소는 파리에서도 손꼽히는 역사적 건물로, 루브르와 퐁피두에서 가까운 거리에 있어 접근성도 뛰어나다. 파리 시장은 "현대 미술이 취약한 파리의 새로운 심장이 될 것"이라며 반겼다. 둥근 팡테옹 형태의 건물에 미술관을 들이는 데는 1억 7,000만 달러(2,022억 원)가 투입될 예정인데, 너른 홀에 초대형 콘크리트 실린더를 만들어 전시관으로 꾸민다는 게 안도 다다오의 복안이다.

유서 깊은 근대 건축의 외부를 그대로 유지한 채 내부만 개조해 미술관을 만드는 것은 새로 건물을 짓는 것보다 몇 배 힘들다. 이를 잘 아는 피노는 파리 세갱섬의 옛 르노 자동차 부지에 현대 미술관을 지으려 했다. 수집품이 2,000점이 넘자 그는 1999년 사업 계획을 발표하고 일을 추진했다. 그러나 행정 당국의 뜨뜻미지근한 대응

에 분개해 2005년 베네치아로 방향을 돌렸다. 이탈리아 정부의 전폭적인 지원 아래 피노는 2006년 개관한 팔라초 그라시와 2009년 문 연 푼타 델라 도가나에 소장품을 풀어놓았다. '포스트 팝'전, '피카소 1945~1948'전, '루돌프 스팅겔Rudolf Stingel'전 등 메가톤급 특별전도 펼쳐 보였다. 2013년에는 공연장과 갤러리를 겸한 테아트리노도 문을 열었다. 이곳에서 열리는 행사만 해도 매해 150건이 넘는다.

그런데 오랜 라이벌인 베르나르 아르노Bernard Arnault LVMH 회장이 2013년 파리 불로뉴 숲에 초현대식 미술관을 개관하고 연간 100만 명이 넘는 관람객을 동원하자 생각이 바뀌었다. 가슴속 숙제로 남겨둔 '파리 미술관' 프로젝트에 다시 팔을 걷어붙인 것이다. 5,000점에 달하는 컬렉션의 규모와 질, 혁신성과 파괴력으로 아르노를 가뿐히 누를 수 있다고 자신하기 때문이다. 세련되고 우아한 미술을 추구하는 아르노와는 궤를 달리하며, 파격적인 미술로 뉴욕과 런던 등 세계 미술관을 깜짝 놀래주겠다는 포부도 작용했을 것이다. 파리 미술관 개관이 눈앞에 다가오자 피노는 퐁피두와 손잡고 세계적인 작가의 초대형 작품전을 동시에 열기로 협약을 체결했다. "현대 미술, 그렇게 나쁜 게 아니거든. 예측 불가능하고, 한계가 없어야 진짜지!"라고 외치고 있는 것이다.

피노는 또 루브르 분관이 들어선 프랑스 북부 랭스에 작가들을 위해 레지던시도 조성했다. 전 세계 젊은 작가를 대상으로 매년 후보를 선발해 랭스 작업실로 초대한다. 2015년에는 언론인이자 미술 저술가였던 피에르 덱스Pierre Daix를 기리는 미술상도 제정했다.

이처럼 현대 미술계 최고의 실력자로 막강 영향력을 행사 중이지만 피노는 서른이 되기까지 미술관에 가본 적도 없다. 예술과 담

쌓은 청년이었던 것이다. 프랑스 서북부 브르타뉴에서 목재상의 아들로 태어난 그는 고등학교를 중퇴하고 아버지 일을 도왔다. 공부엔 소질이 없었지만 사업 수완은 남달라 1962년 목재와 건축 자재업체를 차려 알짜 기업으로 키웠다. 이후 피노는 가구·가전 유통업체 콘포르마와 통신판매업체 라흐두뜨, 쁘렝땅 백화점을 인수 합병하며 유통 거함 PPR을 만들었다. 1993년에는 와인 명가 샤토 라투르도 사들였다.

피노 회장의 이름이 세간에 알려진 것은 이탈리아 명품 브랜드 구찌를 둘러싸고 아르노 회장과 피 튀기는 인수 합병전을 벌이면서다. 그는 "명품 사냥꾼 아르노가 주식을 34퍼센트나 매집하며 우리를 삼키려 한다. 흑기사가 돼달라"는 구찌 측의 요청에 따라 2001년 구찌를 전격 인수했다. 당시 아르노는 "피노와는 절친한 사이인데 어떻게 한마디 상의도 없이 이럴 수 있느냐"며 대노했다고 한다. 이에 피노는 "기업 인수 합병 업계에서 어느 바보가 상대에게 패를 보여주느냐"고 반박했다고 전한다.

LVMH를 제치고 구찌를 손에 넣은 뒤로 PPR은 이브 생로랑, 발렌시아가, 보테가 베네타 등 명품 브랜드를 연달아 인수했다. 대신 쁘렝땅과 라흐두뜨를 매각해 명품 사업으로 초점을 맞췄고, 그룹 명칭도 '케링'으로 바꿨다. 현재 피노와 피노가의 자산은 243억 달러다.

유럽을 대표하는 부호답게, 또 크리스티의 소유주답게 피노의 아트 컬렉션은 타의 추종을 불허한다. 특히 혁신성이 놀랍다. 소장품 목록에는 피터르 몬드리안Pieter Mondriaan, 파블로 피카소, 앤디 워홀이 있지만, 사이 트웜블리, 게르하르트 리히터Gerhard Richter, 리처

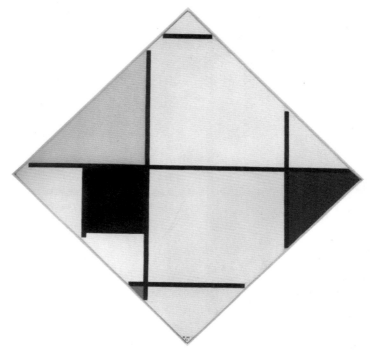

피터르 몬드리안, 〈마름모 구성 II〉, 1925년, 캔버스에 유채, 109.2×109.2cm

드 세라Richard Serra, 무라카미 다카시村上隆, 신디 셔먼 등 현대 미술가들이 주를 이룬다. 한국 작가 이우환과 중국 작가 황용핑黃永砅, 쩡판즈曾梵志의 작품도 수집했다. 컬렉션의 가치는 12억 5,000만 유로(1조 6,000억 원)로 추정된다.

피노는 몬드리안의 회화를 사면서 본격적으로 컬렉션을 시작했다. 1990년 크리스티 경매에서 〈마름모 구성 IITableau Losangique II〉를 880만 달러에 낙찰받은 후 저돌적으로 미술품 수집에 나섰다. 앉으나 서나 미술만 생각했고, 1998년에는 아예 크리스티를 인수해버렸

마르시알 레스, 〈아메리카 아메리카〉, 1964년, 네온 외 복합 재료, 240×45×165cm

다. 놀라운 속도가 아닐 수 없다.

그는 아트 페어보다는 작가들을 직접 찾아가는 걸 더 좋아한다. '의외의 수확'을 거둘 수 있기 때문이다. 프랑스 팝 아티스트 마르시알 레스Martial Raysse가 좋은 예다. 레스의 작업실을 둘러보고 깜짝 놀란 그는 "앤디 워홀에 버금갈 정도로 중요한 작가인데 거의 논의되지 못했다"며 안타까워했다. 작업실에 잔뜩 쌓인 레스의 작품 중 대

작 위주로 구입한 피노는 2015년 베네치아의 팔라초 그라시에서 작가를 제대로 조명하는 개인전을 개최했다. 또 베트남 출신 덴마크 작가 자인 보^{Danh Võ}, 프랑스 작가 클레르 타부레^{Claire Tabouret}처럼 의외의 작가를 발굴하는 데서도 보람을 찾는다.

피노는 그룹 지주사의 이름을 '아르테미스'로 지었다. 신화에서 아르테미스는 은활과 금화살을 들고 사슴과 곰을 사냥한다. 풍요를 상징하는 활달한 여신처럼 그 역시 역동적인 나날을 보내고 있다. 기업 경영은 아들에게 모두 넘겼지만 사람들이 상상하는 것 이상으로 크고 혁신적인 내일을 그리며 예술 사업에 박차를 가하는 중이다. 그 나이쯤 되면 '뒷방 늙은이'가 될 법도 하건만 '예술은 사람과 사람을 잇는 가장 빠른 통로'라는 앙드레 말로의 말을 아로새기며 불철주야 뛰고 있다. 피노는 파리 미술관을 귀족적인 엘리트 미술관이 아니라 도시 근교 빈민과 소외 계층까지 품는 미술관으로 만들 예정이다. 흔하디흔한 지금의 미술과는 확연히 다른 미래의 미술을 선보인다는 꿈도 갖고 있다.

어떤 사람으로 기억되길 원하느냐는 질문에 피노는 "내 이름보다는 오늘 우리의 활동이 훗날 역사에 '예술을 위한 진정한 노력'으로 기록되면 좋겠다"고 답했다. 뼛속까지 장사꾼이던 사람은 미술을 만나 이렇게 달라졌다. 예술이 가져온 놀라운 변화다.

피노 컬렉션 파리: 상업거래소
Pinault Collection: Bourse de Commers

'질투는 나의 힘'이라 했던가. 세계 명품 패션 업계의 쌍두마차인 프랑수아 피노 케링 명예 회장과 베르나르 아르노 LVMH 회장 간 예술 대첩이 점입가경이다. 명품 브랜드의 숫자와 영향력 면에선 루이 비통, 디오르 등을 거느린 아르노 회장이 한 수 위지만, 아트 비즈니스에 있어선 '내가 한 수 위'라고 굳게 믿는 피노 회장이 파리에 세계 최대 규모의 사립 미술관을 선보인다. 2020년 개관하는 피노의 파리 미술관은 규모가 어마어마해 시 관계자와 건축계 인사 모두 혀를 내두른다. 그야말로 대역사다.

숙적 아르노가 루이 비통 미술관을 지으며 어깨에 힘을 잔뜩 주자 피노는 그냥 접을까 했던 '파리 미술관' 프로젝트에 시동을 걸었다. 80대 중반이란 나이도 잊고 분연히 일어선 것이다. 피노는 거대한 큐폴라와 24개 아치로 이뤄진 옛 상업거래소 건물을 파리시로부터 50년간 장기 임대해 절친한 안도 다다오에게 내부 개조를 맡겼다.

이미 베네치아에서 옛 세관 건물을 놀라울 정도로 멋지게 수리해 피노를 사로잡았던 건축가는 이번에는 지름 40미터에 달하는 뻥 뚫린 원형 공간에 어마어마한 규모의 콘크리트 구조물을 들이고 있다. 과거 옥수수, 밀가루를 저장하던 높디높은 곡물 창고는 머지않아 수많은 콘크리트 실린더가 가득 들어차 피노의 대담한 컬렉션을 품게 된다.

　　18세기 건축의 구조물과 장식은 하나도 손대지 않고, 그 안에 첨단 미술관을 들이는 난공사가 현재 막바지 단계다. 5,000점에 달하는 피노 컬렉션 중 골갱이들이 당당하게 포효하며 파리를 찾은 미술 애호가들을 사로잡을 것이 틀림없다. 퐁피두 센터, 루브르 박물관이 지척에 있어 접근성 또한 최고다.

주소　2 Rue de Viarmes, 75001 Paris, France
교통　지하철 웨스트필드 포럼 데알레 역
문의　boursedecommerce.fr
개장　2020년 중반(예정)
요금　미정

MIUCCIA PRADA

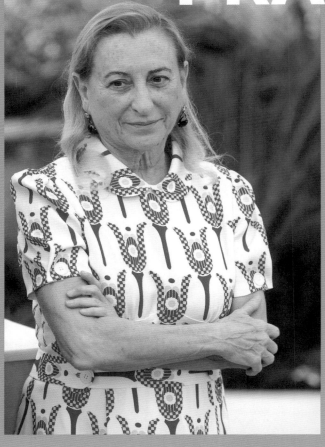

미우치아 프라다

계통·맥락	★ ★ ★ ★ ★
작가 발굴·양성	★ ★ ★ ★ ★
사회 공헌·메세나	★ ★ ★ ★ ★
재단·미술관 설립	★ ★ ★ ★ ★
환금성·재테크	★ ★ ★ ★ ★

파격과 혁신으로
패션계 정상에 오른 프라다

예술은 취미가 아니라
두 번째 직업

1994년 어느 날 큐레이터 제르마노 첼란트Germano Celant는 조심스레 디자이너 미우치아 프라다1949~의 밀라노 사무실을 찾았다. 뉴욕 구겐하임 미술관 수석 큐레이터면서 패션 브랜드 프라다의 예술 부문도 함께 챙기던 첼란트는 영국 작가 애니시 커푸어Anish Kapoor와 함께 프라다를 만났다. 테이트 브리튼 미술관의 터너상을 막 수상한 커푸어는 프라다에서 개인전 제의를 받은 터였다. 그런데 이 의욕 넘치는 작가, 허황되게도 고급스런 원목으로 새로 꾸민 갤러리 바닥에 커다란 구멍을 내겠다고 했다. 작품 콘셉트가 지구의 안쪽을 들여다보는 것이라 꼭 구멍을 파야 한다는 것이었다. 기왕이면 벽도 허물면 좋겠다고 덧붙였다.

난감한 노릇이었다. 멀쩡한 고급 원목 마루를 뜯고 구멍을 파겠다니, 이 과감한 시도를 프라다가 허락할까? 첼란트는 일단 부딪쳐보

기로 마음먹고 말을 꺼냈다. 놀랍게도 프라다는 흔쾌히 답했다. "바닥을 파든 벽을 깨든 얼마든지 하세요. 지금껏 봐온 작업이 아니라니 벌써 궁금해지네요." 그렇게 해서 1995년 11월, 커푸어는 갤러리 바닥을 둥글게 파내고 신작 〈세상 뒤집기Turning the World Inside Out〉를 발표했다. 오늘날 커푸어를 스타덤에 오르게 한 스테인리스스틸 곡면 작업의 출발이었다. 전시 후 그는 승승장구하며 정상에 올랐다.

커푸어 사례만 보고 프라다를 호락호락한 사람으로 여기면 곤란하다. 디자인에선 이루 말할 수 없이 철저하고 손톱만큼도 양보하지 않는 사람이다. 하지만 마음이 끌리면 앞뒤 재지 않고 진격한다. 남들이 '무모한 일'이라며 혀를 차도 눈 깜짝하지 않는다. 아니, 오히려 무모할수록 더 끌린다. 무목적성이야말로 예술의 가치라 믿기 때문이다.

커푸어의 도전적이면서도 심오한 작업에 매료된 프라다는 짙푸른 반구半球 형태의 〈공동void〉 연작을 포함해 여러 작품을 매입했다. 워낙 규모가 크고 보관도 어려워 선뜻 임자가 나서지 않던 작품들이었다. 그러나 오늘날 세계 어느 나라에서건 커푸어 회고전이 열리면 프라다가 갖고 있는 반구 연작 〈무제Untitled〉는 늘 전시 목록 1순위를 차지한다. 2012년 삼성미술관 리움의 '애니시 커푸어'전에도 포함됐다. '탄생 공간'을 은유하는 반구의 오목한 안쪽을 들여다보고 있노라면 심연으로 빨려드는 듯하다.

프라다는 패션계에서 '혁신'과 '도발'의 주역으로 명성이 높다. 엄격한 상류층 가문에서 태어났지만 밀라노 대학교 정치학과를 다니면서 '좌파 운동권'이 되었고 사회 운동과 연극에 빠져들었다. 그 와중에도 거리 시위에 이브 생로랑 원피스를 입고 나가 논란이 되기도

했다. 어떤 경우에도 패션을 포기할 수는 없었던 것이다. 이후 프라다 가문의 사업을 떠맡으면서 그는 명품 브랜드가 금과옥조처럼 여기는 것들을 과감히 무시해버렸다. 결과는 반전, 세상은 외려 각광했다. 가죽 가방을 포장하는 포코노 나일론으로 가방을 만들고, 기존의 미에 반하는 전위적인 패션을 선보였다. "반듯한 것은 지루하다. 나는 나쁜 취향을 추구한다"면서.

타고난 사업가인 남편 파트리지오 베르텔리Patrizio Bertelli 또한 엉뚱하긴 마찬가지다. 다혈질에 고집불통이지만 배짱과 통찰력은 분명히 타고났다. 디자인 복제를 항의하러 온 프라다를 설복시켜 결국 명품 브랜드 프라다의 CEO가 됐으니 말이다. 가방을 만들던 프라다를 구두, 의류를 아우르는 럭셔리 왕국으로 확장시킨 것도 그다. 두 사람은 예술에 대한 열정 또한 남달랐다. 복잡한 현대 사회를 읽어낼 수 있는 미술의 가능성에 주목한 것이다. 부부는 1993년 '프라다 밀라노아르테Prada Milanoarte'라는 전시 공간을 만들고 야심 찬 프로그램을 선보이기 시작했다. 1995년에는 프라다 재단을 설립하고 데이비드 스미스David Smith, 마이클 하이저Michael Heizer, 루이즈 부르주아Louise Bourgeois, 샘 테일러-우드Sam Taylor-Wood, 월터 드마리아Walter de Maria, 스티브 매퀸Steve McQueen 등의 작품전을 개최했다. 모두 의미심장한 작업을 하는 예술가들이다. 심지어 미국의 전위 예술가이자 음악가인 로리 앤더슨Laurie Anderson은 교도소와 연계해 디지털 프로젝트를 시행했다.

재단 설립 이래 프라다는 뜻 맞는 예술가들과 의기투합해 신선한 프로젝트를 이어갔다. 제르마노 첼란트와 렘 콜하스Rem Koolhaas를 위시해 프란체스코 베촐리Francesco Vezzoli, 존 발데사리, 카르스텐 휠러

월터 드마리아, 〈벨 에어 3부작: 둥근 막대〉, 2000~2011년,
쉐보레 벨 에어에 스테인레스스틸 막대, 152.4×182.9×487.7cm

Carsten Höller 등은 누구도 생각지 못한 실험을 전개했다. '컬트 집단'
이란 별칭도 생겨났다. 댄 플래빈Dan Flavin의 밀라노 안눈치아타 성당
조명 프로젝트, 엘름그린&드라그셋Elmgreen&Dragset이 텍사스 마파
지역에 선보인 설치 미술 〈프라다 마파Prada Marfa〉도 이색적이었다.
서울 경희궁에서 렘 콜하스가 2009년에 선보인 〈프라다 트랜스포머
Prada Transformer〉는 높이 20미터인 건축물을 네 차례나 들어 올리며
영화제와 미술전을 담아내 화제를 뿌렸다. 젊은 시절 '좌파'와 '명품'
사이를 오갔던 프라다의 이율배반적이고도 불가해한 성향을 살필
수 있는 프로젝트였다.

　스웨덴 출신의 젊은 작가 나탈리 디우르베리Nathalie Djurberg가 끝
이 보이지 않을 만큼 고된 클레이 애니메이션 작업에 위축되자 프라

렘 콜하스, 〈프라다 트랜스포머〉, 2009년, 철골에 천막, 높이 20m

다는 "실수도 자양분이다. 잘 실패하면 된다"며 독려했다. 디우르베리는 "작업이 과격하다는 비판에 잠시 쪼그라들었지만 더 과감하게 하라는 말에 몹시 놀랐다"고 털어놓았다.

2013년 베네치아 비엔날레에서 프라다는 세계적인 큐레이터 하랄트 제만Harald Szeemann의 1969년 기획전 '태도가 형식이 될 때When Attitude Become Form, 베른'를 오마주한 전시로 비엔날레 본 전시보다 훌륭하다는 평가를 받았다. 베네치아 프라다 재단은 인산인해를 이뤘다. 이어 2015년에는 밀라노 남동쪽 라르고 이사르코에 거대한 복합 문화 단지 폰다치오네 프라다Fondazione Prada를 오픈했다. 1만 9,000제곱미터에 달하는 옛 증류주 공장은 예술이 꿈틀대는 캠퍼스가 됐고, 후기 산업 시대의 흔적이 남아 있는 공장 지대에도 활기가 돌

기 시작했다. 범상치 않은 부부의 집적물을 보기 위해 카타르 왕국의 셰이카 알 마야사Sheikha Al-Mayassa 공주, 악동 예술가 데이미언 허스트, 큐레이터 오쿠이 엔위저Okwui Enwezor 등 전 세계에서 900여 명이 몰려들었다.

부부는 1910년대 지은 술 공장의 실험실, 창고, 술 탱크 등 건물 일곱 동을 개조 수리했고, 새 건물 세 동을 새로 지었다. 건립 연대가 다르고 높낮이와 형태도 제각각인 건물이 렘 콜하스의 손길에 미묘하게 어우러졌다. 그 공간에 '프라다 부부의 25년 컬렉션'과 참신한 기획전이 파노라마처럼 펼쳐졌다. 컬렉션은 1970년대 예술 영역에서 시작해 네오다다를 거쳐 미니멀 아트, 개념 미술까지 스펙트럼이 넓고도 깊었다. 이브 클랭Yves Klein, 피에로 만초니Piero Manzoni, 도널드 저드Donald Judd, 바넷 뉴먼Barnett Newman, 루초 폰타나Lucio Fontana, 피노 파스칼리Pino Pascali, 만 레이Man Ray의 작품이 내걸렸다. 프랜시스 피카비아Francis Picabia, 로버트 라우션버그Robert Rauschenberg, 브루스 나우만Bruce Nauman, 데이비드 호크니David Hockney도 포함됐다.

무엇보다 프라다 캠퍼스에서 매혹적인 곳은 '유령의 집'이다. 오래된 건물 전체에 순금을 입혀 시선을 끌기도 하지만(콜하스는 '의외로 돈이 많이 안 들었다'고 귀띔했다), 건물 네 동이 미로처럼 연결된 갤러리에는 깊은 성찰의 결과물이 들어찼다. '유령의 집'이라는 이름도 프라다가 지었고, 로버트 고버Robert Gober와 루이즈 부르주아의 작품을 선별해 영구 설치한 것도 그다. 인간의 몸과 섹슈얼리티, 종교와 개인을 다룬 작업은 더없이 예리하다.

미술과 영화, 공연과 도서관이 어우러진 프라다의 예술 캠퍼스는 근래 들어 명품 패션 하우스들이 너나없이 아트센터를 설립 중이라

별반 새로울 건 없다. '이미지 제고를 위한 마케팅 전략'이라는 시선도 있다. 그러나 프라다 재단은 출범 초부터 '사업과 예술은 완전히 별개'임을 천명해왔다. 프라다는 "루이 비통이 리처드 프린스 등과 협업해 제품을 내놓는 등 컬래버레이션이 대유행인데, 내 생각은 다르다. '프라다를 위한 예술'이 무슨 의미가 있는가? 예술은 예술 자체일 때 의미가 있다"고 못을 박았다. 프라다가 강박에 가까울 정도로 사업과 예술 사이에 선을 분명히 긋는 것도 이 때문이다.

흥미로운 것은 프라다 부부에게 예술은 단순한 취미나 호사가 아니라 '필수 과목'이라는 점이다. 프라다는 『뉴욕타임스 매거진』과의 인터뷰에서 "예술은 내 두 번째 직업"이라고 단언했다. 교양 때문이 아니라, 전력을 다해 임하는 '또 다른 일'이라는 것이다. 마이클 하이저와 월터 드마리아가 광활한 사막에 깊은 도랑을 만들거나 금속 기둥을 세워 인공 번개를 치게 하는 것을 측면에서 돕고, 그 과정을 지켜보는 게 가장 신명 난다는 것이다. 미국의 디아 아트센터, 메닐 컬렉션과 교류하며 후원하는 것도 같은 이유다.

결국 프라다 부부는 슈퍼컬렉터보다는 문화 예술 운동가에 가깝다. 특히 프라다는 잠재적 예술가이자 반골 예술가다. 한 가지 아쉬운 것은 밀라노에 거대한 복합 아트센터가 설립되면서 예전의 '날선 프로젝트'가 주춤하고 있다는 점이다.

프라다는 "나는 작품을 사서 쌓아놓는 걸 좋아하지 않는다. 체질에 안 맞는다. 펄떡이는 현재 진행형 예술이 좋다"며 새롭고 전복적인 프로젝트를 독려했는데, 요즘엔 웬지 무난해진 느낌이다. 이 부부가 전처럼 '뜻밖의 행보'를 계속 이어가면 좋겠다. 지구촌에 아트 컬렉터는 흔하디흔하지만 예술 행동가는 귀하니 말이다.

미술관 정보
폰다치오네 프라다
Fondazione Prada

프라다 재단이 2015년 밀라노에 선보인 복합 문화 공간. 뉴욕과 로스앤젤레스의 프라다 매장을 디자인하고 프라다의 패션쇼 공간을 제작해온 건축가 렘 콜하스가 설계를 맡았다. 콜하스는 미우치아 프라다와 '컬트 집단'이라 불릴 정도로 예술적으로 끈끈한 공감대를 형성하고 있다. 예술품을 전시하고 대중과 공유하는 기본 목적을 충실히 반영하되, 오래된 건물 7개동과 신축 건물 3개동을 광장, 극장, 탑으로 구분해 전시와 공연, 건축과 예술이 어우러지도록 했다. 즉 공간 자체가 레퍼토리가 되도록 구성한 것이다. 이로써 지역 명소가 되는 건축을 세워 브랜드의 예술적 아이덴티티를 구축하는 프라다의 재능이 탁월하게 빛을 발한 아트 발신 기지가 됐다.

렘 콜하스의 OMA 건축 사무소는 100년 전에 지은 양조장과 사무실, 실험실, 증류주 수조 등을 전시장, 카페, 어린이 도서관 등으로 재탄생시켰다. 옛 건물의 외관을 최대한 보존하면서 개조 수리해 도시 재생의 좋은 예로도 꼽힌다. 하지만 렘 콜하스는 "폰다치오네 프라다는 보존 프로젝트도, 그렇다고 새로운 건축 프로젝트도 아니다. 두 가지가 혼재하는 가운데 별도의 공간들이 긍정적으로 상호 작용하면서 어울리는 곳"이라고 말한다.

가장 늦게 마무리된 60미터 높이의 9층 탑은 층마다 높이와 방향과 면적이 달라 독창적인 공간 경험을 이끌어낸다. 황금색으로 도금

한 '유령의 집'은 건물의 역사성을 살리는 동시에 화려하고 전위적
인 프라다의 개성을 유감없이 보여준다. 이 건물 내부에 영구 설치
한 작품들 또한 미우치아가 직접 고르고 배치했다. 차 한잔 꼭 마시
고 싶어지는 카페 바 루체Bar Luce는 영화《그랜드 부다페스트 호텔
The Grand Budapest Hotel》의 감독이자 동화 같은 색채 연출, 대칭적인 화
면 구성으로 유명한 웨스 앤더슨 감독이 인테리어를 맡았다. 1950년
대 이탈리아 대중 문화를 상징하는 공간 디자인과 장식이 돋보인다.

주소 Largo Isarco, 2, 20139 Milano, Italy
교통 지하철 M3 로디 T.I.B.B., 트램 리파몬티선·로렌지니선
문의 www.fondazioneprada.org
개장 월·수·목 10:00~19:00, 금·토·일 10:00~20:00(화 휴무)
요금 10~15유로

DOMINIQUE DE MENIL

PHILIPPA DE MENIL

도미니크 드메닐
필리파 드메닐

계통·맥락	★ ★ ★ ★ ★
작가 발굴·양성	★ ★ ★ ★ ★
사회 공헌·메세나	★ ★ ★ ★ ★
재단·미술관 설립	★ ★ ★ ★ ★
환금성·재테크	★ ★ ★ ★ ★

텍사스 석유 재벌
메닐가의 모녀

휴스턴과 뉴욕에서
공공 컬렉션의 전범을 만들다

 미술이 좋아 그 매혹적인 세계에 푹 빠져 지내다 마지막 단계로 미술관을 만드는 이들이 많다. 이 땅에서도 어렵잖게 보게 된다. 하물며 부자들의 사회 공헌이 불문율처럼 통하는 미국에서는 말할 것도 없다.

 하지만 재벌가 모녀가 미술관을 따로 건립한 예는 흔치 않다. 서로 힘을 합쳐 미술관 하나를 만든 게 아니라 성격이 확연히 다른 미술관을 각기 설립한 모녀가 있으니, 텍사스 석유 재벌 슐룸베르거가의 딸과 외손녀. 미국 최고의 유전 개발업자 콘래드 슐룸베르거의 딸로 메닐가 남성과 결혼한 도미니크 드메닐1908~1997, 그리고 그 딸 필리파 드메닐1947~이 바로 이 특별한 사례의 주인공이다. 이들은 휴스턴과 뉴욕에 멋진 미술관을 만들었다.

 먼저 어머니인 도미니크 드메닐을 보자. 그는 텍사스 휴스턴에

'메닐 컬렉션The Menil Collection'이라는 미술관을 세웠다. 또 인근에 마크 로스코Mark Rothko 채플, 사이 트웜블리 갤러리, 비잔틴 프레스코 채플, 댄 플래빈 전시관을 25년에 걸쳐 조성했다. 총 면적은 12만 제곱미터. 메닐 재단은 이를 합쳐 '메닐 캠퍼스'라 부른다.

딸 또한 남편과 디아 예술재단Dia Art Foundation을 설립하고 맨해튼의 첼시와 뉴욕주 비컨에 각각 '디아: 첼시'와 '디아: 비컨'이란 미술관을 조성했다. 게다가 미국 뉴멕시코와 유타, 독일, 푸에르토리코 등지에서 야심만만한 작가들과 예술 프로젝트 10여 건을 펼쳤다. 모녀의 지대한 활약에 미국에선 이들을 '현대의 메디치'란 별칭으로 부르기도 한다.

이들도 시작은 평범했다. 파리 소르본 대학교에서 생리학과 수학을 전공한 도미니크는 말수가 거의 없는 여성이었다. 영화 작업에 참여했다가 1930년 베르사유에서 네 살 연상인 은행원 존 드메닐을 만났는데, 둘 다 영화를 좋아해 잘 통했다. 두 사람은 이듬해 결혼했고 머지않아 미국으로 이주했다.

도미니크의 아버지 콘래드 슐룸베르거는 1926년 미국 텍사스에서 유전 개발 회사를 창업해 순식간에 세계 최대의 유전 서비스 업체로 키운 사람이다. 사업이 놀라운 속도로 확장되던 1936년, 콘래드는 러시아 출장을 다녀오던 길에 심장마비로 급사하고 말았다. 부친 타계 후 도미니크는 미술과 명상에 깊이 빠져들었다. 석유 왕국의 상속녀였지만 진보적이던 그는 인종 차별 해소, 빈민 구제에 힘을 쏟았다. 이는 남편 때문이기도 했다. 어린 시절 어렵게 자란 존은 상류층에 편입된 뒤에도 마틴 루서 킹 목사 등 흑인 지도자와 진보 정치인을 후원했다. 1968년 킹 목사가 피살되자 부부는 '진정한

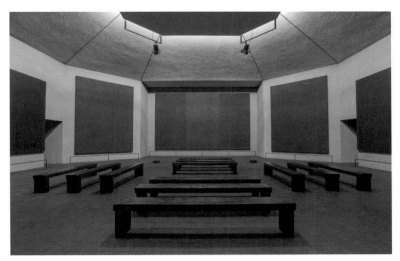

1971년 텍사스 휴스턴 메닐 캠퍼스에 설립된 로스코 채플

평안을 찾는 명상 공간'을 조성하기로 하고 색면 추상화가 마크 로
스코에게 작품을 의뢰했다. 로스코는 검보랏빛의 장엄한 대작 14점
으로 화답했다. 부부는 작가의 제안대로 천장으로만 빛이 들어올 뿐
창문은 하나도 없는 8각형 건축을 짓고 '로스코 채플'이라 명명했다.
로스코는 "이 공간에서 할 일은 침묵뿐"이라며 큰 의미를 뒀다. 그러
나 안타깝게도 개관 직전에 로스코는 스스로 목숨을 끊었다.

　채플 바로 옆에는 바넷 뉴먼의 높이 7.2미터짜리 조각 〈부러진 오
벨리스크Broken Obelisk〉가 설치됐다. 휴스턴의 대단히 보수적인 분위
기에선 좀처럼 받아들이기 어려운 조각이 들어서고 초교파적 예배
당에서 달라이 라마 강연이 열리자 시민들은 "이 부부, 공산주의자
아니냐"고 힐난했다. 지식인 부호의 앞선 행보는 거센 반발을 불러
왔다. 이에 존은 강하게 맞섰다. 반면 도미니크는 남편 못지않게 혁

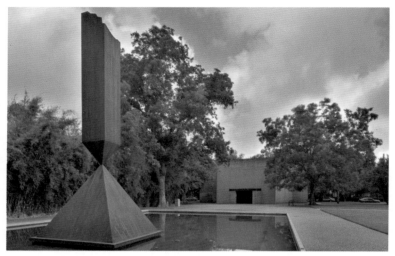
로스코 채플 옆에 자리한 바넷 뉴먼의 〈부러진 오벨리스크〉

신적이었지만 침묵으로 응수했다. 대신 당시로선 쉽게 받아들이기 어려운 첨단 건축과 큐비즘, 초현실주의, 추상 미술, 개념 미술에 빠져 그 선봉에 선 작가들을 후원했다. 아울러 원시적 생명력으로 가득한 아프리카 조각과 그로부터 영감을 받은 작품들을 수집했다.

도미니크 부부는 30년 세월이 흘러 수집품이 1만 점을 넘어서자 1970년 미술관 건립에 나섰다. 대중과 함께 미술품을 즐기고 싶어서였다. 하지만 존이 1973년 세상을 떠나면서 미뤄졌고, 1987년에야 미술관은 문을 열었다. 렌조 피아노Renzo Piano가 디자인한 반듯한 미술관이 완공되자 주위에선 수집품 1만 7,000점의 방대함과 높은 수준을 받들어 '메닐 뮤지엄'이라 명명하라고 권했다. 그러나 도미니크는 "'뮤지엄' 명칭을 달기엔 부족하다. 개인 컬렉션 수준"이라며 끝내 고사했다. 수집 방향과 철학이 뚜렷하지 않으니 뮤지엄으로선 부족

하다는 것이었다.

그러나 메닐 컬렉션은 어디에 내놓아도 빠지지 않을 정도로 내용이 정갈하고 품격 있다. 통일성은 부족할지 몰라도 작품 하나하나의 완결성은 대단하다. 상징주의 미술의 선구자인 오딜롱 르동Odilon Redon의 〈식물의 눈L'Oeil Végétal〉은 식물에 사람 눈동자가 커다랗게 대입된, 기묘하면서도 신비로운 걸작이다. 초현실주의 작가 르네 마그리트René Magritte의 〈골콩다Golconda〉는 설명이 필요 없는 작품이고, 조르조 데키리코Giorgio de Chirico, 이브 탕기Yves Tanguy, 살바도르 달리Salvador Dalí, 프랑시스 피카비아, 막스 에른스트Max Ernst, 파블로 피카소, 피터르 몬드리안의 작품도 소장자를 닮아 목소리가 크진 않아도 사랑스럽고 매혹적이다. 또 미술관 주변에는 마이클 하이저의 대지미술 〈균열Rift〉을 비롯해 놓쳐선 안 될 작품들이 포진해 있다.

메닐 컬렉션이 이렇듯 근현대 미술의 매력을 차분히 보여준다면, 막내딸 필리파 드메닐이 설립한 '디아: 첼시'와 '디아: 비컨'은 성격이 천양지차. 어머니를 꼭 빼닮아 수려한 외모에 과묵한 필리파는 독일 출신의 비범한 아트 딜러 하이너 프리드리히Heiner Friedrich를 만나면서 인생 항로가 바뀌었다. 재혼한 두 사람은 정서가 썩 잘 맞았다. 프리드리히는 뮌헨서 갤러리를 운영하다 뉴욕으로 본거지를 옮겼는데, 이 세상에서 한 번도 시도되지 않은 프로젝트를 실현하는 게 목표였다. 필리파 또한 모험적이고 전복적인 성향이 강해 둘은 1974년 디아 예술재단을 설립했다. 그리스어로 'through'를 뜻하는 'dia'를 택한 것은 프리드리히였는데, 어느 한 곳에 고정되지 않고 끝없이 변주되는 현대 미술과 의미가 잘 들어맞는다.

남편의 영향으로 금욕과 명상을 중시하는 이슬람의 신비주의 교

파 수피교로 개종한 필리파는 "나는 현대 미술에 끌린다. 그러나 수집에는 별로 관심이 없다. 규모나 혁신성 때문에 이뤄지지 못한 예술가들의 아이디어를 구현하는 일을 하고 싶다"고 했다. 그래서 비롯된 프로젝트들은 하나같이 "저런 것도 예술인가?" 하는 질문을 불러왔다. 뉴멕시코의 광활한 들판에 7미터짜리 금속봉 400개를 박아 번개를 유도한 월터 드마리아의 〈번개 치는 들판The Lightning Field〉이 좋은 예다. 지금도 디아의 별난 프로젝트들은 지구촌 곳곳에 남아 있다.

두 사람은 1987년 맨해튼 22번가에 '디아 아트센터'라는 간판을 내걸고 의미심장한 전시를 펼치기 시작했다. 이곳은 훗날 '디아: 첼시'가 됐는데, 2004년까지 첼시 지역의 혁신적인 예술 메카로 엄청난 반향을 일으켰다. 디아는 특별한 역량을 보여주는 작가들의 작업을 해마다 소개했다. 로버트 라이먼Robert Ryman, 제니 홀저Jenny Holzer, 온 가와라河原温, 피에르 위그Pierre Huyghe, 프레드 샌드백Fred Sandback, 로버트 고버 같은 출중한 작가가 이곳을 거쳐갔고 6만여 명이 관람할 정도로 인기가 높았다. 필리파는 컬렉션에 관심이 없다고 했지만 작가들을 위해 매입한 작품으로 어느새 디아의 컬렉션은 760점을 넘어섰다. 모두 쟁쟁한 작가들의 펄떡이는 수작이다. 올곧게 비영리를 추구한 디아는 결국 재정난이 심해져 2004년 아쉬움 속에서 문을 닫아야 했다. 현재 디아 첼시는 2020년 말 재개관을 목표로 옛 건물 맞은편에 작은 전시실을 손보고 있다.

아끼던 맨해튼 공간을 매각하며 재단이 주목한 곳은 맨해튼 북쪽 비컨이었다. 뉴욕에서 기차를 타고 허드슨강을 따라 1시간쯤 달리다 보면 1929년에 지은 나비스코의 옛 과자 포장 공장이 보인다. 필리

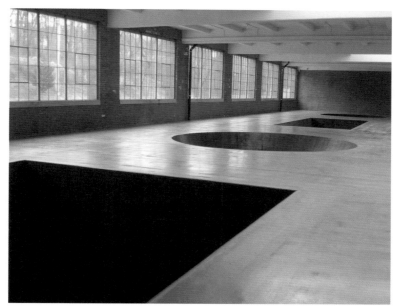

마이클 하이저, 〈북, 동, 남, 서〉, 1967/2002년, 철, 전체 길이 38m, 깊이 6m

파는 2만 3,100제곱미터(7,000여 평)에 달하는 이 낡은 공장을 작품에 맞춰 재구축해 2003년 '디아: 비컨, 리조 갤러리'란 이름으로 개관했다. 세계 최대 서점 반스&노블의 레너드 리조 회장이 3,500만 달러를 기부해 그의 이름을 붙인 것이다.

'디아: 비컨' 전시관 중 압도적인 곳은 시뻘겋게 녹슨 철판 작품이 들어선 리처드 세라 갤러리다. 세라는 어마어마하게 크고 두꺼운 유조선용 철판을 종이 말듯 둥글게 구부려 높이 6미터의 장벽을 세웠다. 검붉은 철판 사이를 빙빙 돌다 보면 도대체 이 작가를 현대미술의 어디쯤 위치시켜야 할까 생각해보게 된다. 마이클 하이저의 거대한 금속 구덩이 〈북, 동, 남, 서〉 또한 디아가 아니고선 접하기

힘든 도전적인 작업이다. 필리파 부부가 앤디 워홀 생전에 수집한 102점짜리 연작 회화 〈그림자들Shadows〉을 비롯해 존 체임벌린John Chamberlain, 댄 플래빈, 브루스 나우만의 갤러리도 비컨에 조성됐다. 최근에는 한국 작가 이우환의 공간 작업도 설치됐다.

싹수가 보이는 작가를 발굴해 스타 반열에 오르도록 놀라운 무대를 연출한 디아의 필리파는 이제 은둔의 길로 들어섰다. 워낙 나서기를 싫어하던 그는 수피교의 가르침처럼 '나를 찾는 여정'에 깊이 빠져들었다. 이름까지 개명한 그를 예술계에서 다시 보기는 힘들 듯하다. 대신 런던 테이트 모던 출신인 제시카 모건Jessica Morgan 관장이 활동을 개시했다. 모건은 삼성미술관 리움의 홍라희 씨(당시 관장) 등을 재단 이사에 등용하는 등 디아의 후원진을 보강했고, 옛 영화를 되찾기 위해 다양한 프로그램을 선보이고 있다. 뉴욕 미술계에 의미심장하면서도 빛나는 결을 만든 필리파의 디아는 맨해튼의 '디아: 첼시'가 재개관하면 멋지게 부활할 것으로 보인다. 많은 미술인이 그 부활을 진심으로 기다리고 있다.

메닐 캠퍼스: 메닐 컬렉션
Menil Campus: The Menil Collection

미국 텍사스는 남한 면적의 세 배에 달하는 거대한 땅이다. 메닐 컬렉션 미술관은 그 광대한 텍사스의 수많은 미술관 중에서도 수집품이 가장 뛰어난 미술관으로 꼽힌다. 그러면서도 낮은 자세로 반듯하게 운영해 모범이 되고 있다. 미술관 건축 자체도 2층으로 이뤄진 기다란 직사각 형태가 지극히 평범하면서도 얌전하다. 하지만 건축계에서는 이 건축이야말로 미술관 건축의 백미라고 입을 모은다. 군더더기는 모두 빼고, 오로지 실용성과 미감을 갖췄을 뿐인데 세월이 흐를수록 압도적이라는 것이다. 설립자는 도미니크 드메닐이다.

미술 교과서에 나오는 주옥 같은 근현대 미술품을 광범위하게 수집한 메닐은 은은하게 빛이 감도는 미술관을 원했다. 그래서 마음에 둔 건축가가 루이스 칸이었다. '침묵과 빛의 건축가'로 불리던 칸이 1974년 갑자기 타계하는 바람에 칸의 문하에서 일한 렌조 피아노가 기용됐다. 렌조 피아노는 빛이 간접적으로 들어오도록 나뭇잎 모양의 특수 루버 장치를 고안해 천장에 연이어 달았다. 잎새 형태의 루버 아래에 서면 텍사스의 작렬하는 태양이 2, 3단계로 슬쩍 꺾여 들어와 온유한 빛을 감지할 수 있다. 꽉 막힌 미술관이 아니라 부드러운 햇살이 감도는 미술관이 된 것이다. 이후 렌조 피아노는 각국에 수많은 미술관을 설계했고, 프리츠커상도 수상했다.

설립자 메닐은 미술관 인근 3만 6,000평 부지에 마크 로스코 채

플, 사이 트웜블리 갤러리, 비잔틴 프레스코 채플, 댄 플래빈 전시관
도 조성했다. 서점, 공원, 레스토랑까지 모두 7개 공간으로 구성된 메
닐 컬렉션 미술관 전체를 '메닐 캠퍼스'라 부른다. 휴스턴에 가면 메
닐 캠퍼스 지도를 들고 곳곳을 순례하는 이들을 쉽게 볼 수 있다. 메
닐의 딸 필리파 드메닐 또한 뉴욕 맨해튼 첼시와 뉴욕주 비컨에 각
각 '디아: 첼시', '디아: 비컨' 미술관을 만들었다.

주소 1533 Sul Ross St, Houston, TX 77006, USA
교통 휴스턴 몬트로즈 지역 뮤지엄 디스트릭트 내, 미술관 주차장 이용
문의 menil.org
개장 수~일 11:00~19:00(월·화 휴관)
요금 무료

**DAVID
ROCKEFELLER**

데이비드 록펠러

계통·맥락	★ ★ ★ ★ ★
작가 발굴·양성	★ ★ ★ ★ ★
사회 공헌·메세나	★ ★ ★ ★ ★
재단·미술관 설립	★ ★ ★ ★ ★
환금성·재테크	★ ★ ★ ★ ★

딱정벌레 15만 점을 모은
수집광 소년

최고의 컬렉션을 세상에 내놓고
한 세기 삶을 마치다

록펠러 가문은 미국 경제를 150년 넘게 지배해온 명문가다. 미국의 근현대사를 논할 때 이 가문을 빼놓으면 이야기가 되지 않는다. 영국 철학자 버트런드 러셀은 "현대를 만든 사람 중 가장 두드러진 인물이 록펠러와 비스마르크다. 한 사람은 경제에서, 한 사람은 정치에서 각각 '독점 체제'와 '관료제 국가'를 만들었다"고 진단했다.

록펠러 그룹의 창시자인 존 데이비슨 록펠러John Davison Rockefeller는 맨주먹으로 '석유왕' 자리에 올랐다. 19세기 말 고속 성장하던 미국 경제의 흐름을 타고 단숨에 백만장자가 된 것이다. 그가 만든 스탠더드 오일은 미국의 석유 생산·가공·판매량에서 95퍼센트를 차지했다.

유대인인 록펠러는 근면과 절약이 몸에 밴 사람이었다. 돈을 벌기 위해선 리베이트와 뇌물 공여도 서슴지 않았다. 이 때문에 '추악한

재벌'이란 오명이 평생 따라다녔다. 이에 그의 외아들인 록펠러 2세는 남달리 사회 공헌에 매진했다. 문화 유적 복원, 국립 공원 조성에 거액을 대며 나쁜 이미지를 씻어내는 데 갖은 노력을 다했다. 동시에 금융 등으로 업종을 확장하며 가문을 '왕조' 반열에 올려놓았다.

그러나 3대에 이르면서 상황이 복잡해진다. 가문의 법통을 이어받은 차남 넬슨Nelson 록펠러는 대통령을 꿈꾸다 가문의 비리만 노출시키고 말았다. 결국 3대 중 막내였던 데이비드 록펠러1915~2017가 실력자로 올라섰다. 하버드 대학교를 우등으로 졸업하고 시카고 대학교에서 경제학 박사학위를 받은 그는 엄정한 리더십으로 체이스 맨해튼 은행을 미국을 대표하는 상업 은행으로 키워냈다. 형들이 차례로 세상을 뜬 뒤 데이비드 록펠러는 가문의 자산 전반을 관리했다. 2017년 3월 그가 102세로 숨지자 언론은 "록펠러 가문의 마지막 파워 맨이 타계했다"고 썼다. 구심점을 잃은 록펠러가는 이제 4대부터 7대까지 여러 후손이 제각각 움직이고 있다.

록펠러 3세인 데이비드 록펠러는 집요한 사람이다. 6남매 가운데 유난히 영특했던 그는 무엇이든 수집하기를 좋아했다. 열 살 때 딱정벌레에 매료된 이래 평생 동안 딱정벌레를 15만 점이나 모았다. 조부와 부친이 대대로 사용하던 가구와 집기도 버리는 법이 없었다. 한창 때 데이비드는 하루 18시간씩 일했다. 비서들이 '화장실 갈 틈도 주지 않는다'며 볼멘소리를 했을 정도다. 매사 합리를 중시하고, 한 치 빈틈없이 움직였다. 그렇다고 죽어라 일만 한 건 아니다. 집무실을 나서는 순간 그는 전혀 다른 사람이 되곤 했다. 사업에 있어선 지독한 냉혈한이었지만 예술, 특히 미술을 대할 땐 유연한 로맨티스트였다. 어린 시절부터 어머니 손을 잡고 미술관을 자주 드나든 덕

이었다.

　데이비드 록펠러의 모친 애비^{Abby} 록펠러는 열성적인 예술 후원자로 컬렉터 친구 둘과 함께 미술관을 설립했다. 1920년 무렵 현대 미술이 막 꽃을 피우던 뉴욕에는 당대 미술을 수용할 미술관이 필요했다. 처음엔 아내의 계획에 반대했지만, 록펠러 2세는 나중에 맨해튼의 금싸라기 땅을 미술관 부지로 내주고 자금까지 지원했다. 마침내 1929년 뉴욕 현대 미술관이 문을 열었다. 한데 록펠러 가문은 작품, 부지, 돈을 모두 대고도 미술관에 '록펠러'라는 이름을 달지 않았다. 고유명사 대신 '현대 미술관^{MoMA}'이라 이름한 것은 두고두고 칭송받는다. 미술관이 특정 가문에 종속되지 않고 한껏 지평을 넓힐 수 있었으니 말이다. 애비 여사의 막내아들인 데이비드는 모친에 이어 뉴욕 현대 미술관 후원에 팔을 걷어붙였다. 작품 수백 점을 기증했고, 이사회를 이끌며 후원금을 쾌척했다. 오늘날 뉴욕이 세계 미술의 중심지가 된 배경에는 이들 모자 같은 열혈 후원자가 있었다.

　말년에 데이비드 록펠러는 뉴욕 현대 미술관에 1억 달러를 더 기부하는 등 평생에 걸쳐 각처에 9억 달러를 기부했다. 2015년 100세 생일에는 메인주 국립 공원 옆 부지(120만 평)도 내놓았다. 자식을 키울 때는 씀씀이가 엄격했지만 자선 사업에는 '통 큰' 면모를 보였다. 작품 수집에도 좋은 그림과 조각이 나오면 아낌없이 돈을 썼다. 그래서 그의 컬렉션에는 작가들의 최고작이 즐비하다.

　그는 아내 페기^{Peggy} 록펠러와 그림을 감상하러 다니는 시간을 가장 행복한 순간으로 꼽았다. 페기 여사도 남편 못지않게 미술을 좋아해 50년간 함께 컬렉션을 일궜다. 부부의 작품 수집 원칙은 '서로 의견이 일치할 때 구입한다'는 것이었다. 이들이 초기에 산 작품 중

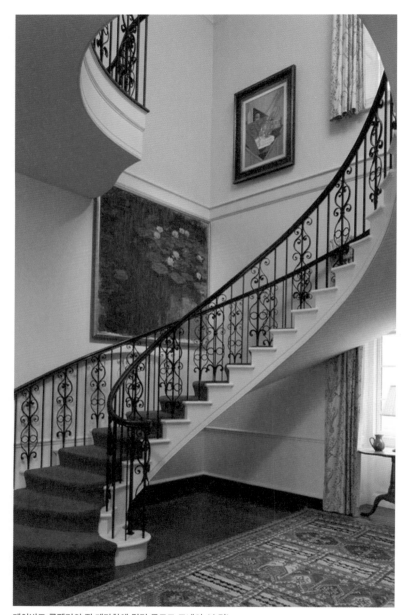

데이비드 록펠러의 집 계단참에 걸린 클로드 모네의 〈수련〉

마크 로스코의 〈화이트 센터〉 앞에 선 데이비드 록펠러

에 클로드 모네Claude Monet의 〈수련Water Lilies〉이 있다. 뉴욕 현대 미술관장 앨프리드 바Alfred Barr Jr.의 소개로 1956년 아트 딜러 카티아 그래노프Katia Granoff를 만나 구입한 그림이다. 늦은 오후 연못의 물빛과 수련이 환상적이라 작품을 보자마자 곧바로 결정했다고 데이비드 록펠러는 회고록에서 밝히고 있다. 이 대작을 자택에 걸고 음미하던 부부는 이후 모네의 풍경화를 연이어 사들였다.

1960년에는 추상표현주의 화가 마크 로스코의 〈화이트 센터White Center〉를 8,500달러에 구입했다. 당시 뉴욕에서 존경받던 화상 시드니 재니스Sidney Janis는 이 매혹적인 그림을 몹시 아껴 팔고 싶지 않았으나, 고객의 끈질긴 요구에 마지못해 팔았다고 한다. 로스코의 대표작을 손에 넣은 데이비드 록펠러는 장장 47년간 매일 걸작을 감상하

다 2007년 소더비 경매에 그림을 내놓았다. 구순을 넘긴 기념으로, 또 먼저 간 아내를 추모하며 그림을 기부한 것이다. 작품은 워낙 걸작이기도 했으나 '록펠러 보유작'이란 점 때문에 더 크게 화제를 모으며 7,284만 달러(당시 환율 기준 675억 원)에 팔렸다. 전후 현대 미술 최고가도 가뿐히 경신됐다. 이에 『뉴욕타임스』는 "록펠러라는 이름이 기적을 만들었다. 낙찰자는 작품과 함께 '록펠러'라는 이름도 산 것"이라고 보도했다. 구매자는 카타르 왕실로 알려졌다.

록펠러 부부가 가장 극적으로 손에 넣은 작품은 파블로 피카소의 〈꽃바구니를 든 어린 소녀Fillette à la Corbeille Fleurie〉다. 피카소가 작품을 많이 그리지 않은 장미 시대의 희귀작을 수집하게 된 과정이 흥미진진하다. 미국 출신 문인이자 비평가로 파리에서 예술가들을 후원하던 거트루드 스타인Gertrude Stein은 피카소와의 인연으로 이 누드화를 매입했다. 스타인이 죽은 뒤 한동안은 그의 연인이 그림을 가지고 있었는데, 1968년 어느 날 그림이 매물로 나왔다는 소식이 전해졌다. 록펠러 부부는 스타인 컬렉션 전체를 넘겨받기 위해 수집가 모임을 결성했고, 회원들은 추첨으로 작품을 나눠갖기로 했다. 그런데 마침 페기가 핵심작인 피카소를 뽑은 것이다. 두 사람은 감격스런 마음으로 그림을 가져와 거실 복판에 걸고 오래오래 음미했다.

이후 부부는 에두아르 마네Édouard Manet, 폴 고갱Paul Gauguin, 앙리 마티스, 후안 그리스Juan Gris, 조르주 쇠라Georges Seurat, 폴 시냐크Paul Signac 등 후기 인상파, 입체파, 점묘파 작가들의 회화를 수집했다. 또 조지아 오키프Georgia O'Keeffe, 에드워드 호퍼Edward Hopper 같은 현대 작가들의 작품도 매입했다.

부부는 아시아 미술에도 관심이 많았다. 중국 고미술 중에는 청

데이비드 록펠러의 맨해튼 타운하우스 서재에 걸린 파블로 피카소의 〈꽃바구니를 든 어린 소녀〉

데이비드 록펠러의 소장품이었던 용문청화백자, 1426~1435년, 지름 21cm

나라 강희제 시대 아미타 황금불상과 15세기 용문청화백자 같은 명품을 소장했다. 페기 여사는 저택 한편에 불상과 아시아 고미술을 모아 '부처의 방'을 꾸미기도 했다. 체이스 맨해튼 총재 자격으로 1974년 처음 한국을 찾은 데이비드 록펠러는 서울에 올 때마다 인사동 골동품거리를 순례했다. 그가 해마다 두 차례씩 꼭 찾았다는 통인가게의 김완규 대표는 "록펠러가 박정희 대통령을 만나러 청와대로 가는 길에 우리 가게부터 들렀는데, 조선 목기와 민화를 무척 좋아했다"고 전한다. 대부호인데도 소탈했고, 값을 깎아달라고 해 애를 좀 먹었다고 회고하기도 했다.

　록펠러 집안은 장수로도 유명하다. 록펠러 1세는 98세, 록펠러 3세는 102세에 세상을 떠났다. 3세인 데이비드 록펠러는 장수 비결을 묻는 이들에게 "사람들은 내게 늘 같은 질문을 하고, 나는 늘 같은 대답을 한다. 좋은 친구와 시간을 보내고, 아이들과 놀고, 갖고 있는 걸 즐기라"고 말하곤 했다. 또 "남과 나눌 수 없는 소유는 아무런 의

미가 없다"고 강조했다.

그는 세상을 뜨기 전 소장품을 경매에 내놓아 수익금을 모두 사회에 환원하겠다고 밝혔다. 이에 자녀들과 크리스티 경매는 록펠러 컬렉션 중 1,550점을 추려 2018년 5월 뉴욕에서 경매를 열었다. 골갱이에 해당하는 인상파와 모더니즘 미술부터 현대 미술까지 다양한 작품과 아시아 미술, 고가구, 도자기가 망라됐는데, 경매 결과 낙찰 총액이 8,834억 원이라는 기록을 세웠다. 특히 피카소, 마티스, 모네 그림은 경합이 뜨거웠다. 이학준 크리스티코리아 대표는 "개인 컬렉션 경매로는 역대 최대 규모로 이 기록은 당분간 깨지기 어려울 것"이라고 했다. 또 "수익금 전액을 기부한 것도 유례가 없는 일"이라며 "'록펠러'라는 프리미엄 때문에 아시아와 유럽에서도 응찰이 줄을 이었다"고 밝혔다.

어린 시절부터 아름다운 예술에 둘러싸여 자라면서 다채로운 미술품을 수집한 부호는 이렇게 세상에 특별한 선물을 남기고 떠났다. 그의 방대한 컬렉션은 이제 각국으로 흩어져 또다시 빛을 발하고 있다. 아트 컬렉션의 의미와 가치, 연속성을 곱씹어보게 하는 록펠러의 사례는 최대한 벌어 최대한 돌려주자는 록펠러 가문의 신조를 분명히 보여준다.

BUDI
TEK

부디 텍

계통·맥락	★ ★ ★ ★ ★
작가 발굴·양성	★ ★ ★ ★ ★
사회 공헌·메세나	★ ★ ★ ★ ★
재단·미술관 설립	★ ★ ★ ★ ★
환금성·재테크	★ ★ ★ ★ ★

양계 사업에 성공해
하나둘 수집한 동·서양 대작

남은 과제는 컬렉션을
공공에 잘 넘기는 것

세계 미술 시장에서 아시아 슈퍼컬렉터들의 위상이 몰라보게 높아졌다. 그야말로 기세등등이다. 초고속으로 가공할 만한 부를 축적한 중국 억만장자들이 자국 미술과 서양 근현대 미술을 턱턱 사들이자 너나없이 중국 컬렉터 모시기에 분주하다. 세계 굴지의 화랑들이 홍콩과 상하이에 분점을 내고, 중국 부호들의 코앞에 고가 미술품을 들이밀며 구매를 독려하고 있다.

엄청난 재력을 바탕으로 세계적인 걸작을 거침없이 사들이는 중국(계) 슈퍼리치 가운데 돋보이는 인물은 인도네시아의 부디 텍余德耀, 1957~이다. 부디 텍은 중국의 메가컬렉터 중에서도 현대 미술에 있어 가장 진지하고 균형 잡힌 식견을 갖췄다고 평가된다. 미국에서 경제학을 전공한 후 인도네시아에서 양계 사업으로 자수성가해 '닭고기 재벌'이 된 그는 자국 작가 작품으로 시작해 중국과 서양의 현

대 미술로 컬렉션의 폭을 넓히며 미술계를 종횡무진 누벼왔다. 그리고 이제 명실상부한 아시아 최고의 컬렉터 자리에 올랐다.

화교 3세인 텍은 불과 15년 전만 해도 자카르타에서 '시에라드 프로듀스'라는 양계 회사를 키우느라 미술에 신경 쓸 여력이 없었다. 컬렉션에는 2004년에 입문했다. 미술에 문외한이던 텍에게 한 딜러가 중국 현대 미술 작품을 가져다 보여주면서 권한 것이 계기였다. 그는 "그림을 벽에 걸고 즐기다 보니 옆의 빈 벽들이 보였고, 그러다 자꾸자꾸 사게 됐다. 대부분은 빈 벽이 차면 수집을 멈춘다는데 나는 그만둘 수가 없어 1,500점이나 모으게 됐다"고 밝혔다. 한데 단초가 된 작품에 대해서는 '비밀'이라며 입을 꾹 다문다. 작품 수집 철학은 이렇게 설명한다. "중국 역사는 5,000년이 넘지만 동시대 미술은 1980년대를 전후로 시작돼 지난 10~20년간 집중적으로 발전했기에 나는 문제작들을 마음껏 수집할 수 있었다." 이어 "유명 작가의 스케일 큰 미술관용 작품과 젊은 작가의 실험적인 작품을 즐겨 구입했다. 이는 미래 역사를 만들어가는 일"이라고도 말한다. 중요한 것은 작품의 재화 가치가 아니라 미술사적 의미와 혁신성이라는 것이다.

부디 텍이 국제 미술계에 이름을 널리 알린 것은 2010년 홍콩 소더비 경매에서 장샤오강張曉剛의 〈창세편: 공화국 탄생 2호創世篇: 一个共和国的诞生二号〉를 76억 원에 낙찰받으면서다. 검은 제단에 황금빛 갓난아기가 누워 있는 이 그림은 장샤오강 작품 세계에서 중요한 변곡점이 된 작품이다. 텍은 추정가의 두 배가 넘는 금액을 불러 이 그림을 품에 안았고, 이후로도 기념비적인 작품을 거침없이 사들이며 작품 수집에 박차를 가했다. 그 결과 2011년 미국의 미술잡지『아트＋옥션』이 선정하는 '세계 10대 컬렉터'에 아시아인 최초로 이름을 올리며

이슈가 됐다. 미국과 유럽의 미술 관계자들의 시선을 한데 모은 '아시아 큰손'이 된 셈이다.

텍은 2009년 이래 매년 스위스 바젤과 런던, 뉴욕의 아트 페어를 빠지지 않고 찾아 대형 작품을 연거푸 사들였다. 경매에도 자주 참여해 마음에 드는 작품은 값을 따지지 않고 수집했다. 소장품이 1,000여 점에 달하자 미술관 설립을 추진했고, 마침내 상하이 웨스트 번드의 옛 격납고에 9,000제곱미터 규모의 초대형 유즈YUZ 미술관을 열기에 이르렀다. 대작을 고려해 층고 높은 공간을 택한 유즈 미술관은 전시 내용은 물론 규모 면에서도 압도적이다.

그런 텍이 2017년 다시 뉴스의 주인공이 됐다. 야심 차게 설립한 미술관을 돌연 "공공에 넘기겠다"고 선언했기 때문이다. 텍은 아트 바젤 홍콩이 한창이던 현장 VIP 라운지에서 『사우스 차이나 모닝 포스트』와 인터뷰를 가졌는데, 이 자리에서 "1년 반 전부터 치명적인 질병(췌장암)을 앓고 있다. 이제 더 이상 비밀도 아니다. 그 때문에 인간으로서 삶의 지평이 바뀌었다. 내가 아직 호흡하고 있고, 여전히 유용한 사람이라는 것에 하느님께 감사드린다. 아, 나는 기독교인이다. 요즘 유즈 미술관을 비영리 공공 기관으로 만드느라 바삐 뛰고 있다. 성공하면 상하이에서 이사회가 운영하는 최초의 공공 미술관이 될 것"이라고 밝혔다.

몸을 돌보지 않고 일과 미술에 빠져 지낸 탓일까. 텍은 췌장암 진단을 받고 2015년 중국 상하이에서 수술을 받은 뒤 미국 존스 홉킨스 대학교와 독일 프랑크푸르트에서 항암 치료와 대체 요법을 받으며 투병했다. 2016년에 그는 "미국 LA 카운티 미술관과 파트너십을 체결해 공동으로 전시와 프로그램을 선보이겠다. 유즈 재단이 보유

한 나의 중국 현대 미술 컬렉션을 LA 카운티 미술관과 함께 설립할 공동 재단에 기부하겠다"고 밝혀 다시 한 번 이목을 집중시켰다. 1년 만에 또 한 걸음 크게 나아간 결정을 발표한 것이다.

항암 치료로 수척해진 텍이 덧붙였다. "나의 수집품과 미술관의 미래를 장기적으로 확실히 해두기 위해 LA 카운티 미술관과 손을 잡기로 했다. 이는 전례 없는 동·서 문화 협력이 될 것이다." 두 기관의 협업을 '결혼'에 비유한 그는 "이 같은 결정은 지난 2년간 마음속으로 숱하게 다져온 것이다. 방대한 소장품에 대해 주위에서 우려가 많은데 이 자산이 흩어지지 않게 하고, 잘 활용하기 위해 LA 카운티 미술관을 택했다. 사실 나는 시간이 별로 없다"고 말했다. 이에 마이클 고번^{Michael Govan} LA 카운티 미술관 관장은 "부디 텍의 대단하고 방대한 중국·아시아 현대 미술 컬렉션과 만남으로써 LA 카운티 미술관의 시야는 한층 새로워졌다"며 반겼다.

이어 2019년 3월 고번 관장은 아트 바젤 홍콩이 열리는 현장으로 날아가 부디 텍과 공동 재단 설립 협약을 체결했다. 이로써 두 기관은 소장품을 서로 자유롭게 대여하고 전시하면서 공동으로 연구하게 됐다. 재단 명칭에 부디 텍의 성인 'YUZ'를 올리고, 텍의 가족을 이사회에 포함시켰다. 텍은 유즈 재단의 수집품이 자기 재산과 분리돼 정부나 개인 소유가 아니라 제3의 방식으로 운영되길 희망하고 있다. 즉 공공의 것으로 확실히 자리매김되길 원하는 것이다. 두 미술관은 시카고 대학교 우훙^{巫鴻} 교수의 큐레이팅 아래 중국 미술전을 공동 개최할 계획이다.

LA 카운티 미술관 측은 부디 텍의 컬렉션 중에서도 중국 현대 미술에 가장 관심이 높은 것으로 전한다. 1980년대부터 1990년대 말

까지 중국 아방가르드 운동을 주도한 작가들의 핵심작을 텍이 다채롭게 소장한 덕에 공동 재단 출범과 동시에 미국에서 가장 돋보이는 중국 현대 미술 컬렉션을 보유하게 된 것이다. 물론 중국 당국과의 조율 등 넘어야 할 산이 많지만 기라성 같은 예술가들의 알짜배기 작품을 연구, 전시할 수 있게 된 것은 대단한 기회임에 분명하다. 소장품 상당수는 미술 시장에서 사려 해도 사기 힘든 작품들로 평가된다.

부디 텍은 중국과 인도네시아 현대 미술을 포함해 1,500여 점에 이르는 작품을 불과 10여 년 만에 수집했다. 대단한 속도요, 집중이 아닐 수 없다. 단순하게 계산하면 사흘에 한 점 꼴로 작품을 수집한 셈이다. 그를 가까운 거리에서 수년간 보좌한 한국 출신 관계자는 이렇게 전한다. "부디 텍 회장은 미국 유학을 마치고 자카르타의 양계 회사에 취직했을 때부터 밤낮 없이 일한 것으로 유명하다. 잠 쫓는 약까지 먹어가며 중소기업이던 양계 회사를 번듯한 대기업으로 키워 증시에 상장시켰다. 아트 컬렉션도 이런 열정으로 몰아치듯 빠져들었는데 '미술, 이거 완전 중독이다. 나는 담배도, 도박도 안 하는데 미술에선 헤어날 수가 없다'고 고백한 적이 있다."

4개 국어에 능통한 데다 무엇이든 한번 빠지면 끝까지 밀어붙이는 몰입형 인간 부디 텍은 2006년 자카르타에 유즈 미술관을 설립하고, 2007년에는 유즈 재단을 만들었다. 그리곤 2014년에 상하이에 초대형 현대 미술관을 건립했다. 현대 미술이라는 신세계를 만나 미술사에 남을 중요한 작품을 사들인 그는 "미술품을 구입하는 것은 '감각적 경험'을 사는 것이다. 특별하게 구성된 작품에 정신적으로 응답하며 '심리적 평가'를 하게 되는데, 이 경험은 대인 관계에서 겪는 경험과 일치한다"고 진단했다. 흥미로운 사실은 텍이 스스로 원

칙과 가설을 만들어가며 작품을 모았다는 점이다. 단기간에 많은 작품을 샀지만 반드시 작품을 직접 보고 결정했으며, 컬렉션 방향에 부합되는 것만 골랐다. 그는 작품 수집을 시작할 때부터 "작품은 공공과 나눌 때 가치 있는 법"이라며 미술관 설립을 염두에 뒀다.

작은 체구와 달리 텍은 장대한 작업을 선호한다. 또 논쟁적인 작업에 끌린다. 알제리 출신 프랑스 작가 아델 압데세메드Adel Abdessemed가 비행기 3대로 만든 〈어머니처럼, 아들처럼Like Mother, Like Son〉은 입이 떡 벌어지는 설치 작업이다. 비행기로 이뤄진 초대형 작품이 과거 격납고였던 미술관에 전시됐을 때 전문가들은 '묘한 아이러니'라고 입을 모았다. 중국 작가 황용핑이 쇠와 대나무로 쌓아올린 〈뱀탑Tower Snake〉, 문제적 작가 장환張洹의 거대한 청동 조각 〈부처의 손Buddha Hand〉도 부디 텍이기에 사들인 '미술관 소장용'이다. 또 중국을 대표하는 설치 미술가 쉬빙徐冰이 담배 60만 개피를 촘촘히 설치해 실현한 〈담배 프로젝트Tobacco Project〉도 부디 텍의 컬렉션 방향을 잘 보여준다.

그는 마우리치오 카텔란, 안젤름 키퍼, 알베르트 욀렌Albert Oehlen 등 유럽 작가 작품을 사들였는가 하면 알베르토 자코메티Alberto Giacometti의 조각도 수집해 화제를 모았다. 또 미국의 인기 작가 카우스KAWS의 조각도 사들였다. 부디 텍은 작가에 관심을 갖고 작품을 수중에 넣으면 나아가 그 작가의 전시까지 열고 싶어해, 유즈 미술관에서 자코메티와 카우스 작품전이 열리기도 했다.

한국 미술에도 관심이 많아 박서보나 정상화 같은 단색화 작가와 이우환의 작품을 여러 점 소장했다. 텍은 한국의 단색화 작품은 중국 현대 미술이 놓치는 인간 내면을 철학적으로 고요하게 성찰한다

위 장환, 〈부처의 손〉, 2006년, 청동, 450×670×140cm
아래 쉬빙, 〈담배 프로젝트〉, 1999~2012년, 담배, 가변 크기

고 평가한다. 서도호, 최우람, 임태규 작품도 가지고 있다.

택은 예술을 접하면서 평범한 기업인의 삶이 새롭게 확장된 것에 큰 의미를 둔다. 사업만 파고들었다면 접하지 못했을 변화무쌍한 세계를 만났으니 더없이 뿌듯하다는 그는 "아직 할 일이 많다"며 생에 강한 의지를 보이고 있다. 앞뒤 재지 않고 예술 자체에 몰두하며 미술계를 종횡무진 달려온 이 컬렉터는 열정적으로 수집한 컬렉션이 공공에 잘 남도록 혼신을 다하고 있다.

유즈 미술관
YUZ MUSEUM

비즈니스에 바쁜 자신을 미지의 세계로 데려가는 현대 미술의 매력에 푹 빠져 정신없이 작품을 수집한 인도네시아의 화교 재벌 부디 텍. 그가 상하이 푸시 지역에 자기 성을 따 미술관을 만들었다.

상하이를 굽이굽이 흐르는 황푸강을 따라 시 남쪽으로 내려가면 인파 북적이는 와이탄이 나오고, 한참을 더 걸으면 웨스트 번드 예술 지구가 나타난다. 유즈 미술관은 웨스트 번드의 옛 룽화 공항 격납고를 개조해 2014년 문을 열었다. 항공기를 넣어두고 정비 점검하는 시설이었으니 그 규모는 압도적일 수밖에 없다. 일본 건축가 후지모토 소우藤本壮介는 격납고의 역사적 양식을 그대로 살려 전시관으로 꾸미고 여기에 유리로 된 밝은 홀을 추가했다. 이렇게 옛 건축과 최신 건축을 연결하며 융합과 대비를 시도한 결과, 총 면적은 9,000제곱미터(2,722평)로 늘어났다. 여러 공간 가운데 격납고를 개조한 대전시실은 3,000제곱미터(907평) 규모로, 크기가 엄청난 설치 작품을 주로 전시한다. 다른 전시관 또한 대부분 1,000제곱미터 이상이어서 동시에 여러 전시를 열 수 있다. 대중에게는 싱그런 상록수가 에워싼 신축 유리 건물의 '유즈 카페'가 단연 인기다.

주전시실에는 중국 작가 쉬빙이 담배 60만 개피로 만든 작품과 황용핑의 대작이 설치돼 있다. 중국 현대 미술의 전성기였던 1980~1990년대 작품 중 아무나 사기 힘든 설치 작업을 부디 텍이

집중적으로 소장했기에 상설 전시의 수준이 대단히 높다. 따라서 중국 현대 미술을 살피러 상하이를 찾는 세계 미술 전문가들에게 유즈 미술관은 필수 코스다.

미국과 유럽의 화제작을 소개하는 특별전도 적극 개최한다. 반향이 컸던 랜덤 인터내셔널RANDOM INTERNATIONAL의 〈비 오는 방Rain Room〉 등이 그 예다. "예술은 선물"이라 외치는 부디 텍은 유즈 미술관이 동·서양 문화가 소통하는 아트 플랫폼이 되길 소망하고 있다.

주소　35, Fenggu Road, Xuhui District, Shanghai, China
교통　지하철 11호선 윈진로 역 7번 출구, 도보 15분
문의　www.yuzmshanghai.org
개장　화~일 10:00~21:00(20:00 입장 마감)
요금　60~150위안(기획전별 선택 가능)

"작품을 집에 모아두고
즐기는 것도 기분 좋지만,
미술관에 대여해
다른 이들과 함께 즐기는 건
더욱 놀라운 일이다"

▪ 폴 앨런

"주식은 싼 것을 사고
미술품은 비싼 것을 사야 한다."

▪ 왕웨이

#경매 #아트_페어 #트렌드 #자금력 #럭셔리 #아트홀릭 #힐링 #취향 #과시

2
집요한 탐닉
손에 넣는 희열

LEON BLACK

리언 블랙

계통·맥락	★ ★ ★ ★ ★
작가 발굴·양성	★ ★ ★ ★ ★
사회공헌·메세나	★ ★ ★ ★ ★
재단·미술관 설립	★ ★ ★ ★ ★
환금성·재테크	★ ★ ★ ★ ★

혈관에 푸른 피가 흐를 거라
비난받는 월가 천재

꿈에 그리던
〈절규〉를 품에 안다

벼랑 끝에 몰린 기업을 헐값에 인수해 구조 조정을 거친 뒤 되팔아 거금을 버는 리언 블랙^{1951~}은 월가에서도 알아주는 천재다. 사모펀드 전문가이자 투자 운용사 '아폴로 글로벌 매니지먼트'의 최고 경영자인 그는 매년 받는 성과급만 6,000억 원이 넘을 정도다. '하루 2억 원을 버는 사나이'로도 불리는데, 웬만한 직장인의 연봉쯤은 한나절이면 버는 셈이다.

투자 부적격 등급 채권을 사들여 '치고 빠지는 일'을 벌이다 보니 블랙은 냉혹한 인물로도 이름이 높다. 사람들은 살얼음판 같은 투자 판의 주역이니 혈관 속 피도 푸른색일 거라 비아냥거리기도 한다. 그런 그가 2012년 봄, 전 세계를 떠들썩하게 한 에드바르 뭉크^{Edvard Munch}의 대표작 〈절규^{Skrik}〉 파스텔화를 역대 최고 경매가인 1억 1,992만 달러(약 1,370억 원)에 사들인 것으로 밝혀져 화제를 모

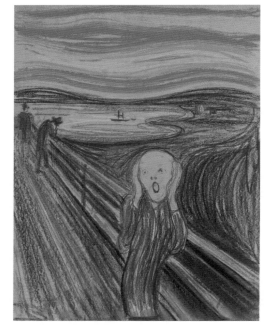

에드바르 뭉크, 〈절규〉,
1895년, 종이에 파스텔,
81.3×59.1cm

았다. 이전에 경매 최고가를 기록한 것은 피카소의 유화 〈누드, 녹색
잎과 흉상Nude, Green Leaves and Bust〉(1억 650만 달러)이었는데 이를 가
뿐히 누른 것이다.

〈절규〉가 최고 낙찰가를 경신했다는 보도가 타전되자 '과연 그 막
대한 돈을 내고 뭉크를 낚아챈 낙찰자는 누구인가, 석유 부국 카타
르일까, 중국 슈퍼리치일까'라며 온갖 추측이 난무했다. 경매에는 카
타르 왕가 외에도 헤지펀드 매니저 스티븐 코언 등 거물이 다수 참
여해 궁금증을 키웠다. 뚜껑을 열어보니 주인공은 월가의 거물이자
슈퍼컬렉터인 리언 블랙이었다. 『월스트리트저널』은 경매 두 달 후
인 7월, 억만장자 블랙이 〈절규〉를 사들였다고 지인들의 말을 인용

해 보도했다.

블랙은 왜 이 파스텔화에 그토록 거금을 쏟아부은 걸까? 친구의 증언에 답이 있다. 동부의 명문 다트머스 대학교에서 철학과 사학을 공부하던 블랙은 대학 시절에 친구와 이야기하면서 "뭉크는 독일 표현주의를 불러온 선구자다. 특히 〈절규〉는 미술사에서 아주 중요한 작품이다. 언젠가 기회가 되면 꼭 갖고 싶다"고 말했다고 한다. 어린 시절부터 쭉 관심을 가진 그림이 경매에 나오자 이 슈퍼컬렉터는 앞뒤 재지 않고 딜러에게 번호판을 계속 들게 했다. 그리곤 결국 손에 넣었다. 꿈이 마침내 이뤄진 것이다. 블랙은 그날 연극 제작자인 아내 데버라와 감격의 축배를 들었을 것이 틀림없다.

뭉크는 생전에 〈절규〉를 50번쯤 그렸는데 대부분이 스케치와 판화였고, 본격적인 회화(유화, 파스텔화, 수채화)는 4점만 전한다. 오슬로 뭉크 미술관에 3점이 있고, 경매에 나온 파스텔화도 노르웨이 어느 가문이 소장한 것이었다.

블랙의 〈절규〉 낙찰 소식이 전해지자 뉴욕 현대 미술관과 메트로폴리탄 미술관MET은 즉각 발 벗고 나섰다. 이들은 모두 석판화로 된 〈절규〉만 소장하고 있어 오리지널 회화를 꼭 대여하고 싶어 했다. 2012년 10월, 블랙은 결국 뉴욕 현대 미술관에 〈절규〉를 건넸고 6개월간 특별 전시가 열렸다. 블랙은 뉴욕 현대 미술관과 메트로폴리탄 미술관 두 기관의 이사인데 아무래도 뉴욕 현대 미술관이 더 극성스러웠던 듯하다.

뭉크의 〈절규〉를 손에 넣는 바람에 유명해진 블랙은『포브스』선정 '세계 부호 순위' 252위(재산 67억 달러, 2019년 5월)에 오른 슈퍼리치다. 사회 공헌 순위도 3위를 달릴 만큼 기부도 무진장 하는 진짜

부호다. 『포브스』는 그가 20억 달러 가치의 아트 컬렉션을 보유하고 있다고 평가했다. 특기할 만한 점은 드로잉 작품을 집중적으로 수집했다는 것이다. 드로잉이야말로 한 작가의 내면과 예술혼을 제대로 살필 수 있는 장르라고 믿기 때문이다. 아울러 드로잉은 작업에 임하는 예술가의 태도도 보여준다고 그는 말한다.

블랙은 10대 시절부터 드로잉을 수집했다. 아버지는 폴란드계 유대인 이민자로 농산물 유통업체를 운영했다. 가정은 유복했다. 어머니는 화가였고 이모는 화랑을 경영했다. 예술과 가까울 수밖에 없는 환경이었다. 미술책을 탐독하던 블랙은 용돈이 쌓이면 폴 세잔Paul Cézanne, 에드가르 드가Edgar Degas 같은 유명 작가의 드로잉을 샀다. 대가의 작품이지만 1960년대에는 충분히 가능한 일이었다.

그는 '대학을 마치면 영국으로 유학을 떠나 옥스퍼드에서 강의하며 살겠다'는 꿈을 꾸었다. 그러나 그런 낭만적인 꿈을 단칼에 접게 한 이가 있었으니, 바로 아버지였다.

부친은 '유나이티드 브랜드'라는 꽤 잘나가는 농산물 무역업체를 경영했는데, 아들에게 쓸데없는 소리 접고 하버드 경영대학원에 들어가라고 강권했다. 아들은 마지못해 진로를 틀었다. 그런데 1975년 2월, 아들이 하버드 MBA 과정을 막 이수하던 무렵 아버지가 투신자살을 하고 말았다. 사무실이 있던 맨해튼의 팬암 빌딩 44층에서 뛰어내린 것이다. 부친 엘리 블랙은 온두라스에서 농산물을 수입해 미국에 파는 과정에서 온두라스 정부에 뇌물을 건넸다는 의혹으로 조사를 받고 있었다.

아버지의 극단적인 선택을 계기로 아들의 삶은 180도 달라졌다. 부친을 닮아 차분하고 내성적이던 그는 이후 입을 꽉 닫은 채 죽어

라 일에만 매달렸다. 그 결과 드렉셀 버넘 램버트 투자 은행에서 블랙은 단연 두각을 보였고, 1990년에 아폴로 글로벌 매니지먼트를 차렸다.

칼 아이컨, 테드 터너 같은 월가 최고 거물과 협력하거나 어깨를 나란히 하며 아폴로를 '톱 5'의 사모 펀드로 키워낸 블랙은 미술품 수집과 독서가 취미다. 차분한 성격답게 고전적인 작품을 좋아하고, 고대 미술을 사랑하며 르네상스와 인상주의 미술을 선호한다. 현대 미술과 중국 고미술도 수집했으나 컬렉션의 주를 이루는 것은 거장의 드로잉이다. 그중에서도 르네상스 화가 라파엘로 산치오Raffaello Sanzio의 드로잉과 빈센트 반고흐의 소묘는 특별히 아낀다. 영국의 풍경화가 윌리엄 터너William Turner도 무척 좋아한다.

라파엘로의 드로잉 중 〈뮤즈의 초상Head of a muse〉과 〈젊은 사도의 초상Head of a Young Apostle〉은 컬렉션의 백미로 꼽힌다. 〈뮤즈의 초상〉은 2009년 소더비 뉴욕 경매에서 4,490만 달러에 구매한 것으로, 드로잉 경매 사상 최고가였다. 이어 〈젊은 사도의 초상〉을 2012년 12월 소더비 런던 경매에서 4,760만 달러에 낙찰받았다. 이 작은 드로잉은 또다시 '드로잉 사상 최고 낙찰가'를 경신했다.

그런데 예상치 않은 문제가 발생했다. 영국 정부가 두 작품의 국외 반출을 막은 것이다. 영국 정부는 런던의 데번셔 공작이 작품을 50년 이상 소유한 만큼 작품이 영국 땅을 떠나려면 엄정하게 검증해야 한다며 반출을 불허했다. 이에 따라 길고 복잡한 절차를 거친 끝에야 블랙은 라파엘로의 작품을 뉴욕 집으로 가져올 수 있었다. 혹독한 대가를 치렀기 때문일까? 라파엘로의 그림은 그의 거실 중앙에 보란 듯이 걸려 있다.

왼쪽 라파엘로 산치오, 〈젊은 사도의 초상〉, 16세기 초, 흑연, 37.5×27.8cm
오른쪽 라파엘로 산치오, 〈뮤즈의 초상〉, 16세기 초, 흑연, 30.5×22cm

블랙의 소장품 목록에는 피카소의 조각 〈여인 흉상: 마리 테레즈Bust of a Woman: Marie-Thérèse〉도 있다. 이 작품 또한 난관을 겪은 후에야 손에 넣었다. 피카소의 딸 마야 위드마이어Maya Widmaier-Picasso가 보유한 이 흉상을 블랙은 유명 딜러 래리 개고시언을 통해 1억 600만 달러에 구입했다. 그런데 고령의 마야 여사가 카타르 왕실에도 이 조각을 파는 바람에 서로 자기 것이라 주장하던 두 매입자는 소송전을 벌였고, 그 결과 팔순의 여사가 이중으로 판매했음이 확인됐다. 최종적으로 블랙이 피카소 흉상을 갖는 것으로 정리되긴 했지만 그 결론을 얻기까지 어려운 과정을 거쳐야만 했다.

이렇듯 블랙의 소장품은 저마다 사연이 있다. 그 때문인지 그는 특별한 경우를 제외하곤 소장품을 집 밖으로 내보내지 않는다. 맨해

튼 파크 애비뉴의 저택을 찾은 비평가들은 다양한 스타일과 시대별 예술품의 향연에 엄지를 높이 치켜든다.

리언 블랙은 미술과 문학이야말로 우리를 야만과 구분 짓게 하는 요소라며 컬렉션에 심취했다. 화가의 거짓 없는 면모가 고스란히 투영되는 드로잉을 각별히 사랑하고, 절망에 빠진 인간을 치열하게 그린 뭉크의 걸작을 마침내 품은 이 남자는 '냉혹함'과 '따뜻함'을 동시에 갖춘 인간임에 틀림없다. 숨을 쉬고, 느끼고, 아프고, 사랑하며 살아가는 인간 존재야말로 한마디로 정의할 수 없는 불가해한 존재임을 꿰뚫고 있기에 이토록 〈절규〉를 사랑하는 것이 아닐까. 푸른 피가 흐를 것이란 비난은 여전하지만 이 작품과 마주하는 순간만큼은 그의 혈관에도 뜨거운 피가 흐를 것이다.

DAVID GEFFEN

데이비드 게펜

계통·맥락	★ ★ ★ ★ ★
작가 발굴·양성	★ ★ ★ ★ ★
사회 공헌·메세나	★ ★ ★ ★ ★
재단·미술관 설립	★ ★ ★ ★ ★
환금성·재테크	★ ★ ★ ★ ★

엔터테인먼트 업계 거물의
예술적 직관

미술 세계도 다르지 않음을
보란 듯이 입증하다

단언컨대 그는 미국 최고의 아트 컬렉터다. 미국, 아니 세계를 깜짝 놀라게 하는 초고가 작품 거래에는 늘 그가 등장한다. 살아 있는 작가의 그림 가운데 최고가로 거래된 데이비드 호크니 회화도 그가 소장했었고, 1억 달러가 넘는 걸작 거래에도 늘 이 사람 이름이 거명되곤 한다. 바로 할리우드를 대표하는 사업가, 음반·뮤지컬·영화 제작자 데이비드 게펜1943~이다.

미국 엔터테인먼트 업계 최고 거물인 그는 여러 얼굴을 지니고 있다. 뛰어난 프로듀서이자 제작자, 수많은 스캔들을 뿌려온 동성애자, 호화 요트와 대저택에 미술품까지 집요하게 수집해온 컬렉터, 그리고 곳곳에 거액을 쾌척하는 자선 사업가까지. 헤아리기 힘들 정도로 다양한 면모를 보이는 그를 한두 단어로 규정하는 것은 무리다. 지극히 복잡다단하고, 캐면 캘수록 또 다른 얼굴이 드러나는 이가

바로 게펜이다.

게펜은 글로벌 엔터테인먼트 업계 인사 중 가장 부자다. 『포브스』 집계로 자산 74억 달러, 조지 루커스나 스티븐 스필버그도 이에 미치지 못한다. 동시에 게펜은 무려 23억 달러, 우리 돈으로 2조 7,600억 원에 이르는 미술품을 소장하고 있다. 자산 컨설팅 업체 웰스-X는 2015년 '데이비드 게펜의 아트 컬렉션 총액은 약 23억 달러로 세계 1위'라고 집계했다. 마크 로스코, 잭슨 폴록Jackson Pollock, 빌럼 드 쿠닝Willem de Kooning, 재스퍼 존스 등 워낙 작품 값이 비싼 작가들의 주요작을 보유하고 있지만 게펜은 자신의 수집품이 알려지는 걸 꺼리는 편이어서 대중에 공개된 작품은 일부에 불과하다.

게펜은 비범한 예술적 더듬이를 지닌 것으로 정평이 났지만 동시에 일에 있어서는 '인정사정없는 사람'으로 유명하다. 하고자 하는 일은 무슨 수를 써서라도 이루고야 마는 집념의 사업가인 것이다.

그의 어린 시절과 청년기는 순탄치 못했다. 한마디로 뒤죽박죽이었다. 1943년 뉴욕 브루클린, 유대인 이민자 가정에서 태어난 게펜은 내성적인 아이였다. 아버지는 군인이었고, 어머니는 작은 옷가게를 운영했다. 아들은 성적 정체성에 혼란을 일으키며 엉뚱한 행동을 거듭해 주위에서 쑤군거리는 소리가 그치지 않았다. 놀랍게도 어머니는 남들이 쑥덕일 때마다 격하게 맞서며 아들을 감쌌다. 동성애에 몹시 엄혹하던 시절이었으니 참으로 당찬 태도였던 셈이다.

고등학교를 졸업한 후 게펜은 휴스턴의 텍사스 대학교에 들어갔다. 하지만 곧바로 중퇴했고, 브루클린 대학교로 옮겼으나 역시 끝까지 다니지 못했다. 난독증이 심해 제도권 교육에 적응할 수 없었던 것이다. 그리곤 로스앤젤레스로 이주해 작은 영화사를 거쳐 '윌리

엄 모리스'라는 연예기획사에 취직했다. 우편실에서 일하던 게펜은 UCLA를 졸업한 걸로 서류를 위조했다가 들통이 나 쫓겨나고 말았다. 재능은 인정받았으나 어쩔 수 없었다. 이후 사업에 뛰어들었고, 1970년 '어사일럼 레코드'를 창업했다. '정신병원', '피난처'라는 뜻의 엉뚱한 이름을 내건 구멍가게였지만 그에게는 음악적 재능을 품은 보석을 알아보는 감식안이 있었다. 그는 곧 뛰어난 싱어 송 라이터를 발탁해 곡을 만들게 했다. 우리에게도 친근한 이글스, 린다 론스탯, 닐 영, 존 레넌, 너바나 같은 걸출한 가수들의 주옥같은 음반이 연달아 나왔고, 빅 히트가 이어졌다. 명 프로듀서다운 기획이었다. 조니 미첼, 올리비아 뉴턴존, 셰어, 에어로스미스도 게펜의 조련으로 스타덤에 올랐다.

1970~1990년대는 음반이 날개 돋친 듯 팔리던 시대였다. 엄청난 돈이 굴러 들어왔고, 게펜은 직접 설립한 어사일럼과 게펜 레코드를 대기업에 넘기며 억만장자가 됐다.

될성부른 가수를 알아보는 남다른 '촉'과 뜰 만한 음악을 귀신처럼 집어내던 게펜은 뮤지컬 《드림걸스》, 《캣츠》를 브로드웨이에 올리기도 했다. 1994년에는 스티븐 스필버그, 제프리 카젠버그와 손잡고 영화사 드림웍스를 설립했고, 10여 년간 여러 프로젝트를 진두지휘했다.

성공한 사업가 대열에 진입하자 게펜은 곧 미술품 수집에 열과 성을 쏟았다. 워낙 부침이 심하고 외줄타기에 가까운 엔터테인먼트 사업을 하면서 미술 작품에서 안식과 영감을 얻고자 했다. 보이는 것이 전부가 아니고, 끝없이 변화하고, 수많은 질문을 품게 만드는 현대 미술에 매혹되지 않을 수 없었다.

한 가지 주목할 사실은 게펜의 컬렉션에는 유명 작가의 가장 대표적인 작품이 상당수 포함돼 있다는 점이다. 어정쩡한 작품 여러 점을 갖는 대신 단 한 점이라도 가장 뛰어난 작품을 산다는 원칙을 고수했기 때문이다. '전후戰後 미국 현대 미술'로 컬렉션 범위를 집중한 것도 돋보인다. 외국 작가 작품도 일부 있긴 하지만 게펜의 소장품 목록은 철저하게 맥락을 유지해 '계통 있는 컬렉션'이라는 평가를 받는다. 로스앤젤레스 현대 미술관MOCA의 폴 시멀Paul Schimmel 큐레이터는 개인이 보유한 전후 미국 미술 컬렉션 중에서 게펜의 소장품을 최고로 꼽는다.

이처럼 압도적인 작품을 수집하게 된 배후에는 개고시언 화랑 대표인 래리 개고시언이 있었다. 게펜은 오랜 친구이자 같은 유대인인 개고시언의 조언에 늘 귀를 기울였다. 두 살 아래 단짝을 만나기 위해 수시로 뉴욕 발 비행기에 오르며, 그가 추천하는 전시와 경매를 모조리 훑었다. 개고시언은 미국을 대표하는 아트 딜러로 굵직굵직한 거래를 도맡고 있어 '실탄'이 넉넉한 게펜으로선 그만큼 중요한 작품을 손에 넣을 기회가 많았다.

게펜은 미국의 현대 미술가 중에서도 잭슨 폴록, 재스퍼 존스, 빌럼 드쿠닝의 역동적이면서도 참신한 조형 세계를 좋아했다. 아르메니아 출신 작가 아실 고키Arshile Gorky의 리드미컬한 추상표현주의도 사랑했다. 예술적 자아가 강하고 감수성이 남달랐기에 변화무쌍한 현대 미술과 궁합이 썩 잘 맞았던 것이다. 특히 액션 페인팅과 추상 표현주의의 거두인 폴록과 드쿠닝의 격정적인 회화를 선호했고, 대표작을 중심으로 여러 점 수집했다.

드쿠닝의 〈여인 IIIWoman III〉을 손에 넣기까지의 이야기가 흥미롭

아실 고키, 〈유혹자의 일기〉, 1945년, 캔버스에 유채, 126.7×157.5cm

다. 1994년 오스트리아 빈 공항의 활주로 한편에서 벌어진 거래는 007 첩보 작전 못지않을 만큼 극적이었다. 드쿠닝 작품을 보유 중이던 테헤란 현대 미술관이 약속했던 작품 반출에 난색을 보였기 때문이다. 거래를 맡은 취리히 아트 딜러는 이란 측이 탐낼 만한 진귀한 16세기 페르시아 회화를 건네고 간신히 드쿠닝 작품을 받아내 게펜에게 넘겼다. 어렵사리 손에 넣은 〈여인 III〉을 게펜은 2006년 헤지 펀드 매니저인 스티븐 코언에게 1억 3,750만 달러에 팔았다. 드쿠닝의 〈여인〉 연작 6점 가운데 〈여인 III〉은 유일하게 개인이 소장한(5점은 미술관 보유) 작품이라 가격이 많이 뛰었다는 후문이다.

그 무렵 게펜은 잭슨 폴록의 최고 대표작 〈No.5, 1948〉도 매물로

빌럼 드쿠닝, 〈여인 III〉,
1953년, 캔버스에 유채,
172.7×123.2cm

내놨다. 작품은 1억 4,000만 달러에 멕시코 금융 재벌 데이비드 마르티네스David Martnez에게 넘어갔고, 이는 전후 현대 미술 중 최고가를 경신한 거래로 화제를 모았다. 게다가 게펜은 재스퍼 존스와 빌럼 드쿠닝의 또 다른 작품도 처분해 억만장자에게 무슨 일이 생겼냐는 의혹이 이어졌다. 『뉴욕타임스』 기자인 캐롤 보걸은 게펜이 아끼던 그림 4점을 판 것이 매물로 나온 유력 신문 『로스앤젤레스 타임스』 입찰금을 조성하기 위해서였다고 분석했다. 그러나 이 억만장자는 신문사를 손에 넣지 못했다.

게펜은 데이비드 호크니, 로버트 메이플소프Robert Mapplethorpe 같은 동성애 작가들의 그림과 사진도 수집했다. 한때 가수 셰어와 연

인이기도 했던 그는 성적 정체성을 깨달은 뒤 게이 파트너들과 함께 해왔고, 2007년에는 공식적으로 커밍아웃도 했다. 이후론 종종 앳된 동성 연인과 공개된 자리에 모습을 드러내곤 했다.

핏줄이라곤 조카뿐인 이 외로운 남자는 요트에도 애정이 각별하다. 객실이 82개나 되고 길이가 138미터에 달하는 초호화 요트 선라이즈를 비롯해 115미터짜리 펠로루스도 보유하고 있다. 그런가 하면 사회사업가로도 맹활약 중이다. UCLA 의과대학에 4억 달러를 지원했고, 뉴욕 링컨 센터의 에이버리 피셔 홀 개보수에 써달라며 1억 달러를 쾌척하기도 했다. 이에 UCLA는 의과대학 명칭을 '데이비드 게펜 의과대학'으로 바꿨고, 링컨 센터도 홀 이름을 '데이비드 게펜 홀'로 개명했다. 이름을 내리게 된 피셔가에는 1,500만 달러가 전달됐다는 후문이다. 자기 이름이 공공 기관에 내걸리는 것에 감격해서일까? 이후로도 게펜은 뉴욕 현대 미술관에 1억 달러, LA 카운티 미술관에 1억 5,000만 달러를 기부하며 명명 후원 계약을 체결했다. 머지않아 미국 동·서부 최고 미술관에도 곧 게펜의 이름을 단 공간이 등장할 참이다.

탐욕이 지나치다는 비판에도 게펜의 행보는 거침이 없다. 그는 미국 전국 방송인 PBS의 《아메리칸 매스터스》에 출연해 "내겐 특별한 재능이 없다. 그저 사람들이 즐거워하는 걸 일찍 알아챘을 뿐"이라고 했다. 연예계 거물은 사업에서도, 예술품 컬렉션에서도 여지없이 정곡을 찌르며 승승장구 중이다.

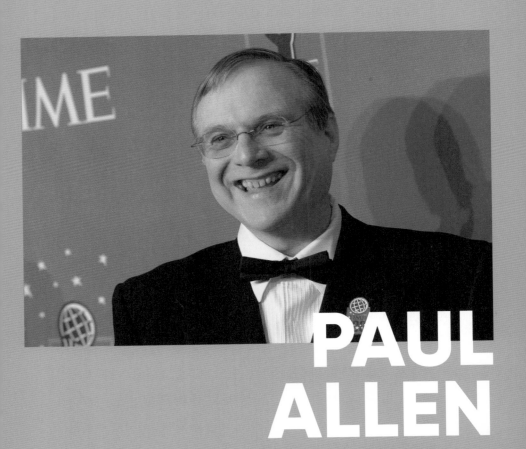

PAUL
ALLEN

폴 앨런

계통·맥락	★ ★ ★ ★ ★
작가 발굴·양성	★ ★ ★ ★ ★
사회 공헌·메세나	★ ★ ★ ★ ★
재단·미술관 설립	★ ★ ★ ★ ★
환금성·재테크	★ ★ ★ ★ ★

마이크로소프트사를 만든
세기의 아이디어 맨

스포츠 구단과 전투기에 이어
걸작 그림을 모으다

　폴 앨런1953~2018은 빌 게이츠와 함께 마이크로소프트MS를 창업한
사업가다. 그가 혈액암의 일종인 비호지킨 림프종으로 2018년 10월
세상을 떠나자 빌 게이츠는 "우리는 위대한 아이디어 맨을 잃었다"
며 탄식했다.
　그랬다. 앨런의 이름 앞에는 언제나 아이디어 맨이란 수식어가 따
라다녔다. 2011년에는 『아이디어 맨*Idea Man*』이라는 책도 펴냈다. 오
늘 지구촌 사람들의 디지털 라이프가 이렇듯 화려무쌍하게 돌아가
는 것은 이 비범한 천재이자 몽상가가 있었기에 가능한 일이다.
　그러나 많은 이가 'MS' 하면 빌 게이츠만 떠올린다. 심지어 미국
에서도 앨런을 '친구 잘 만나 덜컥 부자가 된 사람'으로 아는 경우가
많다. 하지만 앨런이 없었다면 오늘날의 빌 게이츠도 없었다. 아니,
앨런이 친구에게 개인용 컴퓨터의 소프트웨어를 만들자고 하지 않

왔다면 MS는 태어나지도 않았을 것이다. 먼저 손을 내민 쪽은 앨런이었으니까. PC의 신경망을 만든 것도 그였다.

1974년 12월, 눈이 부슬부슬 내리던 날이었다. 컴퓨터에 심취한 스물한 살의 앨런은 하버드 대학교를 다니던 단짝친구 빌 게이츠를 만나러 시애틀에서 보스턴으로 날아왔다. 하버드 스퀘어를 지나던 그의 눈에 컴퓨터 잡지 『파퓰러 일렉트로닉스』의 신년호가 번쩍 띄었다. 잡지는 역사상 최초의 PC인 '알테어8800'을 커버 스토리로 소개하고 있었다. 앨런은 게이츠를 만나자마자 잡지를 내밀며 "우리가 알테어용 프로그래밍 언어를 개발하자"고 제안했다. 당시 그는 명문 워싱턴 대학교를 때려치우고 일을 시작한 상태였다. 게이츠는 휴학계를 내고 함께 뛰어들었고, 이로써 IT 역사에서 가장 괄목할 만한 도전이 닻을 올렸다. 그리고 이듬해, 두 사람은 MS-DOS를 세상에 내놓았다.

훗날 앨런은 "아마도 나이가 더 많았거나 뭘 좀 더 알았더라면 오히려 엄두도 못 냈을 것이다. 그러나 우리는 젊었고, 어떻게든 해낼 수 있으리라 믿는 풋내기였다"고 회고했다. 무모했기에 덤벼들었다는 것이다. 이렇듯 못 말리는 컴퓨터광, 아이디어로 가득했던 앨런은 1983년 혈액암 진단을 받고 MS를 떠날 때까지 미친 듯 일에 몰두했다. 그는 사람들로부터 인정받거나 돈을 벌기 위해서가 아니라, 꿈꾸고 상상하는 아이디어가 어떻게 실현될지 궁금해 혼신을 다했다.

앨런은 천재들이 모이는 실리콘 밸리에서도 머리 좋기로 소문이 자자했다. 2012년에는 미국 슈퍼 스콜라가 뽑은 '세계에서 가장 똑똑한 10인'에 올랐는데, 당시 공개된 IQ가 170이었다. 1,600점 만점인 미국 대학 입학 자격 시험에서도 만점을 받았다. 빌 게이츠는

1,590점이었다.

『포브스』가 집계한 앨런의 자산은 202억 달러(약 23조 원). 이 부자는 결혼도 안 했고 자녀도 없으니, 독신 생활을 맘껏 즐기며 흥청망청 살아도 그만이었다. 하지만 그는 음악, 스포츠, 전투기, 우주여행, 뇌과학, 인공 지능, 영화, 미술 등 범주를 초월해 광폭 행보를 이어갔다. 20대 후반 암에 걸려 생사를 넘나들면서 인생관이 크게 바뀌었기 때문이다. '가진 돈이나 쓰며 세월을 죽이는 것처럼 무료한 건 없다'고 느낀 그는 더욱 치열하게 생명 과학과 인공 지능, 우주 공학에 몰입했다. 빈둥빈둥 놀며 쓰며 살아도 뭐라 할 사람도 없는데 사회 공헌 사업에 헌신한 것이다. 생전에 앨런은 과학계와 의학계, 우주 공학계에 20억 달러를 내놓았다.

또 1997년 시애틀의 시호크스 풋볼 팀을 2억 8,800만 달러에 사들였고(현재 가치는 열 배 이상이다) 농구, 축구 구단도 인수했다. 우주 관광 시대를 앞당기기 위해 풋볼 경기장보다 큰 세계 최대 비행기 스트래토론치(가로 118미터)도 제작했다. 거대한 비행기에 로켓을 실어 1만 미터 상공에서 쏘아 올린다는 계획은 2019년 봄 시험 비행에 성공했다.

앨런은 음악도 광적으로 좋아했다. 10대 시절 지미 헨드릭스의 신들린 기타 연주에 흠뻑 빠져 평생 기타를 튕겼다. 헨드릭스가 요절하자 건축가 프랭크 게리Frank Gehry에게 의뢰해 팝송 박물관을 만들었다. 세계적인 뮤지션 믹 재거, 보노와 콘서트를 열었고 음반도 제작했다.

그런 그가 최종 목적지로 삼은 곳이 미술 세계다. 미술이야말로 결코 뻔하지 않고 펄떡펄떡 꿈틀대기에 빠져들기에 충분했다. 1986년

빈센트 반고흐, 〈복숭아꽃 핀 과수원〉, 1888년, 캔버스에 유채, 65×81cm

부터 미술품을 모으기 시작한 앨런은 "예술의 깊이가 마냥 놀랍다. 정말 재밌다"고 고백했다. 그는 어린 시절부터 미술과 가까웠다. 아버지는 대학 도서관 사서였고, 교사인 어머니 역시 책을 좋아했다. 아들은 어머니가 아끼던 피카소 화집을 자주 들춰 봤다. 거실에 놓인 오귀스트 로댕Auguste Rodin의 〈생각하는 사람Le Penseur〉 복제품을 보며 상상의 나래를 펼치기도 했다. 사업가로 성공한 뒤 앨런은 진짜 〈생각하는 사람〉을 사들였다.

그의 아트 컬렉션은 골동품으로 시작됐다. 그러다가 르네상스 화가 산드로 보티첼리Sandro Botticelli, 17세기 화가 피터르 브뤼헐Pieter Bruegel의 걸작으로 확대됐다. 폴 세잔과 구스타프 클림트Gustav Klimt

의 작품을 필두로 클로드 모네, 에두아르 마네, 피에르-오귀스트 르누아르Auguste Renoir, 빈센트 반고흐, 폴 고갱 등 인상파 화가의 그림도 수집했다. 모네의 〈루앙 대성당Cathedrale Notre-Dame de Rouen〉과 〈수련〉은 인상파와 빛을 이야기할 때 자주 거론되는 교과서 같은 그림이다. 또 점묘파 화가 조르주 쇠라의 대표작과 알베르토 자코메티의 인물상도 구입했다. 추상표현주의 화가 마크 로스코의 〈오렌지색과 노랑Orange and Yellow〉은 2012년 당시 8,000만 달러를 호가한 매혹적인 그림이다. 앨런은 알렉산더 콜더Alexander Calder, 빌럼 드쿠닝, 에드워드 호퍼를 거쳐 마지막에는 루치안 프로이트Lucian Freud, 프랜시스 베이컨Francis Bacon, 데이비드 호크니, 게르하르트 리히터, 데이미언 허스트로 컬렉션의 범위를 넓혀갔다.

앨런은 런던 테이트 모던에서 로이 리히텐슈타인의 만화 같은 회화를 보고 전율을 느꼈다. 그 후 리히텐슈타인의 〈키스Kiss〉를 거금을 주고 사들였고, 음반 제작자 데이비드 게펜의 조언에 따라 다소 난해한 잭슨 폴록, 바넷 뉴먼, 에드 루샤의 작품을 수집했다. 앨런은 절친한 게펜에게 "헨드릭스의 기타 연주와 잭슨 폴록의 페인팅은 신기하게도 맥을 같이한다. 한없이 자유로운 표현, 실험적인 접근이 똑닮았다"고 감탄해 말하곤 했다.

뜬구름 잡기 선수인 몽상가 앨런은 상류 사회와는 거리를 뒀다. MS가 승승장구하자 한때 '세계 부자 5위'에 오르기도 했지만 특유의 편협함을 버리지 못해 '멍청한 슈퍼리치', '지갑 지키기 바쁜 인간'으로 불렸다. 인상이 썩 좋은 사람은 아니었던 것이다. 그는 아트 컬렉션에 대해서도 철저히 함구했고, 직원들에게도 일체 언급하지 못하게 했다.

하지만 2009년, '다른 림프암에 걸렸다'는 진단을 받으면서 태도가 달라졌다. 꼭꼭 숨겨온 컬렉션을 공개하기 시작했다. 앨런은 방대한 소장품 가운데 풍경화만 모아 워싱턴 D.C.와 시애틀에서 '자연을 바라보다Seeing Nature'전을 열었다. 골자에 해당하는 그림 300여 점을 47개 기관에 대여하기도 했다. 그는 "작품을 집에 모아두고 즐기는 것도 기분 좋지만, 미술관에 대여해 다른 이들과 함께 즐기는 건 더욱 놀라운 일"이라고 이야기했다.

앨런의 자문역인 뉴욕 어느 인사는 "그의 컬렉션처럼 탄탄하고 광적인 컬렉션은 보질 못했다"고 평했다. 『뉴스위크』는 2012년, 앨런 컬렉션의 가치가 10억 달러를 상회할 것이라고 전했다.

그 목록은 르네상스에서 현대 미술까지 550년에 이르는 역사의 두께만큼이나 결이 다채롭다. '물의 도시' 베네치아를 유난히 좋아하는 그는 베네치아를 그린 풍경화를 집중적으로 수집했다. 그 결과 조반니 카날레토Giovanni Canaletto, 마네, 모네, 터너의 베네치아 풍경이 한데 모였다. 또 보티첼리의 그림은 우아함 때문에, 폴록과 드쿠닝의 회화는 역동성 때문에 좋아했다. 외골수로 소프트웨어 개발에 매달렸지만 미술만큼은 풍부한 결을 다채롭게 즐겼다. 그 때문일까? 앨런은 후배를 돕는 벤처 자선과 협업에도 적극적으로 나섰다. 한동안 사이가 불편하던 빌 게이츠에 대해서도 자서전에 "그가 있었기에 나의 아이디어가 빛을 볼 수 있었다"고 쓰면서 고마워했다.

자신이 상상하지 못했던 큰 부를 쌓은 이 아이디어 맨은 재산의 75퍼센트를 공공에 내놓았다. 빌 게이츠, 워런 버핏이 만든 기부 단체 '더 기빙 플래지'에 편지를 보내 "죽은 후에도 기부 활동을 계속할 것"이라고 밝히기도 했다.

에두아르 마네,
〈베네치아 대운하〉, 1874년,
캔버스에 유채, 57.2×47.6cm

　'새로움을 창조하는 일'에 부를 쓰고 싶었던 앨런은 EMP 박물관, 뇌과학 연구소, 비행기 전시관, 앨런 패밀리 재단을 만들어 많은 이들과 영감을 나누었다. 여동생과 함께 영화도 만들었고, '시애틀 아트 페어'도 창설했다. 슈퍼리치인 그의 꿈은 화려한 대저택이나 멋진 차, 예쁜 아내가 아니었다. 스포츠, 음악, 미술, 영화에 대한 열정, 서로 연결된 세상에 대한 비전, 우주를 향한 동경, 인간 두뇌에 대한 경외심이 그의 꿈에 이르는 길이었다.

　이미 이뤄진 것보다 장차 이룰 가능성이 있는 것에 더 관심을 기울인 공상가는 암 재발 소식을 접하고 "목숨이 붙어 있는 한 새롭게 사고하고, 계속 좋은 아이디어를 사냥하겠다"고 심경을 전했다. 새로운 사고, 새로운 사냥을 위해 현대 미술과 진심으로 소통하며 즐긴 괴짜 천재는 빛나는 컬렉션을 남기고 천상으로 떠났다.

刘益谦
王薇

류이첸
왕웨이

계통·맥락	★ ★ ★ ★ ★
작가 발굴·양성	★ ★ ★ ★ ★
사회 공헌·메세나	★ ★ ★ ★ ★
재단·미술관 설립	★ ★ ★ ★ ★
환금성·재테크	★ ★ ★ ★ ★

짝퉁 핸드백 팔던
금융업계 슈퍼리치

아트 마켓 휘젓는
'차이나 수집왕'에 오르다

　미술품을 수집하는 아시아의 슈퍼리치 가운데 류이첸^{1963~} 신리이^{新理益, Sunline} 그룹 회장만큼 언론에 자주 오르내리는 인물도 드물다. 류이첸 회장은 최근 10년간 뉴스 매체에 가장 많이 등장한 수집가다. 2014년 홍콩 소더비에서 명나라 황실서 쓰던 술잔(일명 '치킨컵')을 380억 원에 사들인 후 그 귀한 잔에 푸얼차를 따라 마셔 '개념 없는 사람'이란 비난을 받았는가 하면, 이듬해 뉴욕 크리스티에서 아메데오 모딜리아니^{Amedeo Modigliani}의 누드화를 미술품 경매 사상 두 번째로 높은 금액(1,972억 원)에 낙찰받았을 때는 '자기 과시가 심하다'는 지적도 나왔다.

　부인 왕웨이^{王薇, 1963~} 롱 미술관^{龙美术馆, Long Museum} 관장도 언론에 자주 등장해 무슨 작품을 샀는지 서슴없이 밝히곤 한다. 컬렉터 대다수가 작품 구매 내역과 행적이 미디어에 노출되는 걸 꺼리는 것과

달리, 이 부부는 일거수일투족이 낱낱이 공개돼도 개의치 않는다. 오히려 즐기는 듯하다.

류이첸 회장은 2015년 11월 모딜리아니 그림을 손에 넣은 뒤 『뉴욕타임스』 기자에게 "서양인이 이 그림을 샀다면 당연하게 여겼을 텐데 중국인인 내가 사니 의아해한다. 세계적인 미술관들이 모딜리아니 그림을 보유하고 있기에 나도 샀다. 앞으로 중국인도 이런 일급 미술품을 외국에 나가지 않고 볼 수 있을 것"이라고 말했다. 또 홍콩 언론과의 인터뷰에서는 "그렇다. 난 졸부다. 그러나 중국도 이제 먹고살 만하니 문화적으로도 세련되어야 하지 않겠느냐"고 되물었다. 중학교를 중퇴했으니 '가방끈 짧은 벼락부자'인 건 맞지만, 문화 예술에 눈을 뜬 만큼 감안하라는 주문인 셈이다.

이 부부는 해마다 10억 위안(약 1,700억 원)쯤은 미술품 수집에 얼마든지 쓰겠다는 태도다. 왕웨이는 한국 기자들과 만난 자리에서 "작품 구입에 상한선은 없다. 특별한 작품이라면 값은 문제되지 않는다"고 했다. 쉽게 밝히기 어려운 내용을 공개 석상에서 턱턱 노출하는 걸 보면 '세계적 수준의 미술관'을 향한 이들의 열정을 짐작할 수 있다.

사실 류이첸 부부의 미술품 수집 경력은 꽤 오래됐다. 최근 몇 년간 고가 작품을 집중적으로 사들이는 바람에 크게 유명해졌지만 이미 1993년부터 컬렉션을 시작했으니 어느새 25년이 넘었다. 초기에는 중국 전통 서화와 골동품에 관심을 가졌다. 왕웨이는 신해혁명과 문화대혁명 시기 그림에 눈길이 꽂혀 작품을 사들였다.

두 사람이 걸작 중심으로 방향을 튼 것은 일본과 한국의 사립 미술관을 둘러보면서부터다. 새 밀레니엄 이후 일본의 여러 도시를 찾

은 부부는 타이어, 미용, 제약, 주류, 보험, 전자 등 일본의 전문 기업이 서양 미술품을 사들여 미술관을 연 것에 주목했다. 국제성을 띠어야 관람객을 끌어들일 수 있다고 확인한 것이다. 이어 2010년 한국의 삼성미술관 리움을 둘러보고 목표를 확고히 하게 됐다. 왕웨이는 "리움은 우리에게 시사하는 바가 컸다. 공통점도 많았다. 고미술부터 현대 미술까지 아우르는 소장품의 범주도 비슷하고, 남편이 고미술, 내가 현대 미술을 수집하는 것도 흡사했다. 리움을 벤치마킹하면서 두 번째 롱 미술관을 열게 됐다"고 밝혔다. 한 가지 다른 점이 있다면 리움이 매우 조심스럽게 작품을 수집하는 데 비해 류이첸 부부는 세계만방에 널리 알리며 매번 이슈를 만든다는 점이다.

인구 14억 명. 인구가 많은 만큼 중국에는 억만장자도 많다. 2016년에 중국판 『포브스』인 『후룬 리포트』는 중국에 자산 1억 위안(167억 원) 이상인 슈퍼리치가 9만 명(2016년)이나 된다고 보도했다. 부자가 많다 보니 어지간한 일로는 뉴스에 오르기도 어렵다. 그럼에도 거리에서 짝퉁 핸드백을 팔다 택시를 몰며 생계를 유지하던 류이첸이 자산 14억 달러(1조 5,000억 원)의 부호가 됐다는 이야기는 관심을 끌 수밖에 없다. 자수성가 과정이 워낙 드라마틱한 나머지 '택시 기사 출신 거부'라는 고정 수식어도 따라다닌다. 게다가 이 억만장자가 수백억, 수천억 원짜리 그림을 연달아 사들이니 입방아에 오르는 게 당연하다.

류이첸은 상하이의 가난한 노동자 가정에서 태어났다. 중학 2년때 "학교에선 더 배울 게 없다. 그 시간에 돈을 벌겠다"며 거리로 뛰쳐나와 노점상을 했고, 택시를 몰았다. 그러다 1980~1990년대 중국의 개혁 개방 물결 속에서 국채와 주식 투자로 엄청난 부를 쌓았다.

스스로 "내 코는 돈 냄새 잘 맡는 특별한 코"라 말하는 그는 2004년 텐핑 자동차보험회사와 귀화 생명보험사를 설립했다. 그리고 2013년 텐핑사가 프랑스 보험사 AXA와 합작하면서 다시금 도약했다.

부호 반열에 오르자 류 회장은 중국 전통 수묵화와 도자기, 전각, 공예품을 수집하기 시작했다. 청대의 화려한 청화백자를 비롯해 건륭 황제가 쓰던 자단목紫檀木 옥좌, 전통 현악기인 고금, 절묘한 옥 공예품을 사들였다. 2000년대부터는 아내와 함께 아시아와 서양의 근현대 미술로 시야를 넓혔다. 두 사람이 경매장이나 아트 페어에 나타나면 애호가들은 바짝 긴장한다. 거침없이 돈주머니를 푸는 부부가 자기들이 점찍어둔 작품을 채가는 건 아닐까 애를 태운다. 원하는 작품은 값이 얼마든 반드시 손에 넣고 마는 류이첸과 경매에서 경합하는 건 참으로 피곤한 일이다. '류이첸의 등장으로 중국 미술품이 호가 1억 위안 시대에 접어들었다'는 분석이 나왔을 정도다. 이전까지만 해도 중국 미술품 가격이 1억 위안을 넘기는 경우는 흔치 않았다.

류이첸은 "이런 예술품은 천금을 주고도 살 수 없다"는 말을 자주 되뇐다. 이를테면 손바닥에 쏙 들어오는 15세기 술잔을 중국 도자기 경매 사상 최고가(380억 원)에 낙찰했을 때도 그런 찬사를 터뜨렸다. 이 잔은 당나라 성황제 시대에 제작된 국보급 도자기이긴 했지만 류 회장이 연신 호가를 올리는 바람에 값이 폭등했다. 그가 이 잔으로 차를 마시는 장면이 노출되자 비난이 들끓었는데, 그는 "진품珍品을 수집하고 기쁜 마음에 그랬다. 원래 용도도 잔이 아닌가"라고 항변했다. 2015년 홍콩 크리스티에서 명대의 탕카(괘불)를 중국 예술품 사상 최고가인 4,500만 달러(493억 원)에 사들였을 때도 "천금보

티벳 탕카, 15세기 초, 실크 자수, 335×213cm

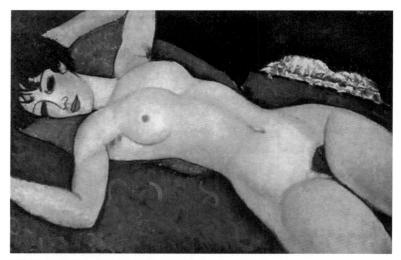

아메데오 모딜리아니, 〈누워 있는 나부〉, 1917~1918년, 캔버스에 유채, 60×92cm

다 귀한 보물"이라 했다. 또 그는 뉴욕 소더비에서 추정가 15만 달러
의 명대 불교 경전을 무려 1,400만 달러(157억 원)에 낙찰받았고, 남
송 관요에서 빚은 청자 꽃병을 160억 원에 사들이는 등 고가 예술품
을 잇달아 손에 넣었다.

　그런데 자국 내 스포트라이트론 만족을 못 했는지, 요즘은 국제
적으로 화제를 터뜨리고 있다. 2015년 11월 뉴욕 크리스티에서 모
딜리아니의 〈누워 있는 나부Nu couche〉를 1억 7,040만 달러에 사들였
고, 2016년 스위스 아트 바젤에서는 여러 사람이 눈독 들인 게르하
르트 리히터의 폭 10미터짜리 〈930-7 띠930-7 Strip〉를 낚아챘다. 류이
첸은 리히터 작품 앞에서 찍은 사진을 SNS에 올려 화제를 뿌렸는데
정작 작품을 판 매리언 굿맨 갤러리는 확인 요청에 발을 뺐다.

　부부는 소장품이 2,000여 점을 넘어서자 상하이에 미술관을 건립

게르하르트 리히터, 〈930-7 띠〉,
2015년, 디지털 프린트, 폭 10m

했다. 2012년에는 푸동 지구에 '롱 뮤지엄 푸동'을, 2014년에는 푸시 지구에 웅장한 규모의 '롱 뮤지엄 웨스트 번드'를 오픈했다. 2017년 5월에는 충칭 지구에 세 번째 롱 미술관을 개관했다. 미술관 디렉터는 왕웨이가 맡고 있다. 류 회장은 베이징 국제 경매의 지분도 사들여 예술 사업에 뛰어들 가능성도 열어뒀다.

부부의 컬렉션에는 중국을 대표하는 장다첸張大千, 치바이스齊白石, 쩡판즈, 팡리준方力鈞은 물론이고, 국제 미술계에서 유명세를 날리는 제프 쿤스, 구사마 야요이, 나와 고헤이名和晃平의 조각과 회화가 포함돼 있다. 한국 미술에도 관심이 많아 김환기, 백남준, 박서보, 이우환, 김창열, 권기수, 박선기의 작품을 수집했다. 〈점화〉와 〈푸른 산〉은 김환기의 대표작들이다.

중국 거리 어디서나 마주칠 법한 지극히 평범한 모습의 류이첸 회장은 "내 일생 가장 잘한 일은 아내를 만난 거고, 그다음이 예술에

빠져든 거다. 이 귀한 작품들을 중국의 어린 세대들이 보고 자라 예술적 소양을 키우면 좋겠다"고 말한다. 롱 미술관의 전시 기획이라든가 작품 진열과 연출, 운영 방식에 대해 '우려될 정도로 어설프다'는 지적이 있고 컬렉션의 방향 또한 '브랜드가 된 유명 작가'에 쏠린 것이 사실이나, 거리에서 싸구려 핸드백을 팔던 이 입지전적 부호는 별로 개의치 않는다. "미흡한 요소들은 시간이 해결해줄 것"이라며 유명 작품 수집에 박차를 가하고 있다. 영락없는 '차이나 수집왕'이다.

롱 뮤지엄 웨스트 번드
Long Museum West Bund

류이첸 회장이 상하이에 설립한 미술관은 두 곳이다. 푸동의 '롱 뮤지엄 푸동'이 1호, 푸시의 '롱 뮤지엄 웨스트 번드'가 2호다. 어마어마한 미술관 두 개를 2012년과 2014년 연달아 열었으니 추진력이 놀랍다. 이뿐만 아니라 2017년에는 충칭에도 세 번째 '롱 뮤지엄 충칭'을 개관했다. 이 가운데 1950년대 이후 현대 미술을 주로 전시하는 상하이의 롱 뮤지엄 웨스트 번드는 가장 규모가 크고, 건축미도 빼어나다. 무려 9,980평 부지에 연면적 4,840평에 달하는 미술관은 독특한 아치가 유려하게 어우러져 그 자체로 훌륭한 예술품이다. 2015년『디자인 뮤지엄』이 선정하는 '올해의 건축 디자인'에 후보로 오르기도 했다.

중국 거대 자본가들이 앞다퉈 박물관이나 미술관을 건립하는 상황에서 롱 뮤지엄 웨스트 번드는 여러모로 돋보인다. 롱 뮤지엄 웨스트 번드는 유즈 미술관, 상하이 민생 현대 미술관 등 컨템퍼러리 미술관과 가까이 자리하면서 이들과 차별화한다는 전략이다. 롱 뮤지엄 푸동과도 성격을 구분했다. 웨스트 번드 관에서는 주로 해외 유명 작가나 현대 미술 전시를 기획한다.

건축 디자인도 획기적이고 진일보한 것으로 평가받고 있다. 미술관이 들어선 황푸 강변은 과거 석탄 운반이 활발하던 곳이다. 건축을 맡은 아틀리에 데샤우스^{Atelier Deshaus}의 건축가 류이춘柳亦春은

1950년대에 석탄을 운반하기 위해 세운 교각을 그대로 살려 과거의 흔적과 현대가 공존하는 미술관을 창안했다. 폭 10미터, 길이 110미터, 높이 8미터인 낡은 다리를 가운데 두고 이를 감싸듯 양쪽에 콘크리트 건물을 세워 역사를 되새김질하게 했다. 내부는 지상 2층, 지하 2층 구조로, 기둥 대신 콘크리트 벽만으로 건물을 지지하면서 실내 전시 공간을 효과적으로 구획한다. 우산 형태의 아치 끝자락이 70년 전 교각에 부드럽게 드리우고, 그 둥근 선이 전시관 내부로 끝없이 이어지며 과거의 유산이 오늘로, 첨단 예술을 통해 미래로 연결되고 변주된다. 오늘날 중국의 미술관 건축이 빠르게 발전하고 있음을 롱 뮤지엄 웨스트 번드가 잘 보여준다. 너르고 세련된 공간에는 중국의 보물급 문화재 상설 전시실부터 생생하게 펄떡이는 동시대 중국 미술까지 다양한 소장품을 선보인다. 대중에게 가장 인기 높은 곳은 2층 카페와 공중 정원이다. 황푸강이 내려다보이고, 멀리는 상하이 도심을 느긋하게 조망할 수 있기 때문이다.

아쉬운 면도 없지는 않다. 해외 미술관을 벤치마킹해 중국 현대 미술계에 활기를 불어넣었지만 빠른 속도로 따라잡으려는 조급함과 절제되지 않은 과시욕이 곳곳에서 노출된다. 대담한 규모와 추진력을 지닌 만큼 컬렉션과 전시 기획도 머지않아 짜임새를 갖출 것으로 기대한다.

주소 上海市 徐汇区 龙腾大道 3398号(近瑞宁路)
교통 지하철 7호선 룽화중로(龙华中路) 역
문의 thelongmuseum.org
개장 10:00~18:00(월 휴관)
요금 100위안(특별전 별도, 매월 첫째 화 무료)

前澤友作

마에자와 유사쿠

계통·맥락	★ ★ ★ ★ ★
작가 발굴·양성	★ ★ ★ ★ ★
사회 공헌·메세나	★ ★ ★ ★ ★
재단·미술관 설립	★ ★ ★ ★ ☆
환금성·재테크	★ ★ ★ ★ ★

희귀 음반 구하러
미국 땅 밟던 괴짜 사업가

바스키아에 매료돼
경매가 최고 기록을 뒤집다

사건은 2017년 5월 18일 뉴욕에서 일어났다. 늦은 저녁 소더비 이브닝 세일에서 미국의 낙서 화가 장-미셸 바스키아의 푸른색 자화상 〈무제Untitled〉를 두고 열띤 경합이 벌어졌다. 추정가는 6,000만 달러였다. 바스키아 작품은 10년 전만 해도 500만 달러를 넘기는 예가 없었기에 소더비는 추정가를 충분히 올려 매긴 셈이었다. 한데 엄청난 이변이 벌어졌다. 여러 응찰자가 경매에 뛰어들었고, 카지노 거물 페르티타Fertitta 형제와 미지의 응찰자가 막판까지 피 말리는 접전을 벌이며 값을 올린 끝에 1억 1,050만 달러(약 1,248억 원)라는 놀라운 금액에 작품이 낙찰됐다. 최후 승자는 전화 응찰자였다. 이로써 바스키아 작품의 경매 기록이 단숨에 경신됐고, 미국 작가 중에서도 최고가가 경신됐다. 역대 미술품 경매 사상 여섯 번째로 높은 낙찰가이기도 하다.

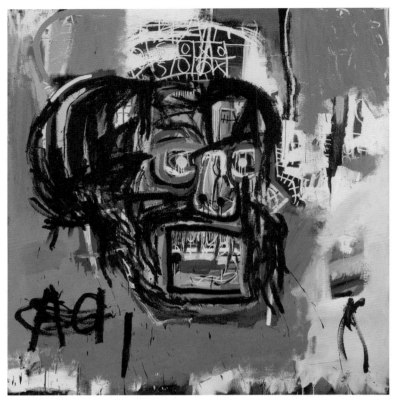

장-미셸 바스키아, 〈무제〉, 1982년, 캔버스에 아크릴, 래커, 크레파스, 183.2×173cm

경매장에는 박수와 함께 탄성이 터져 나왔다. 세일 룸을 메운 딜러들은 "피카소, 워홀도 아닌데 1억 달러를 돌파하다니 놀랍다. 도대체 누가 이렇게 바스키아를 무지막지하게 올리는 거냐"며 수군댔다. 바로 그 순간, 모두의 궁금증에 화답이라도 하듯 태평양 건너 일본의 억만장자 마에자와 유사쿠[1975~]가 문제의 바스키아 그림 앞에서 찍은 인증 샷을 인스타그램에 올렸다. 사진에는 '걸작을 손에 넣어

행복하다'는 글귀를 곁들였다. 바스키아 작품 값을 천정부지로 끌어올린 주인공임을 만천하에 공표한 것이다.

그는 2016년에도 뉴욕 크리스티에서 바스키아의 뿔 달린 악마 자화상 〈무제Untitled〉를 5,730만 달러에 사들이며 이미 한 차례 바스키아의 낙찰가를 경신한 전력이 있다. 1년 만에 또다시 같은 작가의 그림 값을 두 배로 치솟게 했으니 세계의 시선이 쏠릴 수밖에 없었고, 『뉴욕타임스』와 『월스트리트저널』 등 여러 매체가 인터뷰를 하려고 줄을 섰다. 마에자와는 "바스키아의 그림은 물론이고 그의 정체성과 라이프 스타일, 패션, 어록까지 모두 매혹적"이라며 "재능과 행운, 타이밍이 결합해 극적으로 주류에 진입한 사연이 나와 비슷하다"고 했다. 바스키아가 10대 시절 '그레이'라는 펑크 밴드 일원으로 활동한 것처럼 마에자와도 고등학교 시절 '스위치 스타일'이라는 인디 밴드에서 드럼을 쳤다. 바스키아가 마돈나와 염문을 뿌렸듯 마에자와는 사에코라는 배우와 염문을 뿌렸다. 밥 먹는 것보다 패션을 좋아하는 것도 공통점이다.

일본의 신흥 부자가 바스키아의 낙찰가를 1억 달러대로 끌어올리자 바스키아 회화를 보유한 수집가들은 자기네 소장품의 가치가 밤새 수백만 달러 높아졌음을 자동으로 확인했다. 반면에 바스키아 작품이 단 한 점도 없는 뉴욕 현대 미술관 등 미술관들은 표정이 어두워졌다. 뉴욕 현대 미술관의 수석 큐레이터 앤 테미킨Ann Temkin은 "바스키아는 우리가 놓친 작가 중 하나다. 생전에는 물론 사후에도 못 챙겼다. 이제 더 어렵게 됐다"고 말했다.

반면에 미국의 유명 기획자이자 딜러인 제프리 다이치는 "바스키아 작품 값이 그토록 무섭게 뛰는 건 그의 작품을 전 세계 사람들이

알아보기 때문이다. 이유는 그뿐"이라며 예술적 평가에 대해서는 여지를 남겼다.

바스키아 그림으로 '일본 컬렉터의 귀환'을 알리며 유명 인사가된 마에자와는 어린 시절 하라는 공부는 안 하고 엉뚱한 곳에 마음을 주던 소년이었다. 1975년 일본 지바현의 중산층 가정에서 태어난그는 밴드 활동에 빠져들었다. 또 무엇이든 사고 모으는 데 광적이어서 목공 일을 거들며 번 돈으로 LP 음반과 포스터를 사들였다. 그는 고등학교를 졸업하자마자 여자 친구와 캘리포니아로 떠났다. 일본서는 구할 수 없는 희귀 음반과 CD를 수집하기 위해서였다. 그리곤 3년 만에 음반을 잔뜩 들고 귀국해 CD와 책자를 파는 온라인 사이트를 개설했다. 부엌 식탁에서 시작한 이 사업은 반향이 뜨거웠다. 여세를 몰아 하라주쿠의 재즈광들이 좋아하는 펑키 스타일 옷을 모아다 팔았고, 2000년에는 '스타트 투데이'라는 회사를 차렸다. 그리곤 2004년 '조조타운'이라는 온라인 패션 쇼핑몰을 만들어 일본 소셜 커머스 1위 업체로 키웠다. 스타트 투데이는 2012년 도쿄 증시에상장되어 매년 놀라운 성장세를 기록하고 있다.

4조 원대 자산을 일구며 일본 부자 순위 14위가 된 마에자와에게언론은 "갑자기 얻은 막강한 지위(벼락부자)가 수집욕을 자극하는 게아니냐"고 묻는다. 이에 그는 "예나 지금이나 나는 수집광이다. 그리고 내 열정을 쫓을 뿐이다. 직감에 따라 작품을 고르고, 혼자 구입한다. 바스키아 작품은 직원들과 집에서 생중계를 보며 응찰했다. 막판까지 방망이를 너무 안 내려치자 나보다 직원들이 더 맘을 졸이더라. 나는 짜릿했는데. 물론 좀 비싸긴 했다"고 답했다.

그가 매입한 바스키아의 작품은 부동산 개발업자 제리 스피겔Jerry

Spiegel 부부가 1984년 1만 9,000달러에 사들인 이래 한 번도 공개된 적이 없었다. 작가의 유족도 그림을 보지 못했다. 소더비는 경매에 앞서 바스키아의 여동생들과 몇몇 슈퍼컬렉터를 뉴욕에 초대해 시사회를 가졌다. 마에자와도 물론 초대받았다. 그는 "선이 강한 회화를 좋아하는데 이 작품이 특히 그랬다. 그래서 바로 결정해버렸다"고 밝혔다.

배짱 넘치는 컬렉터 마에자와가 산 첫 작품은 로이 리히텐슈타인의 〈형상Figures〉이다. 2007년 어느 날, 마에자와는 리히텐슈타인의 대형 작품 앞에서 발을 떼지 못했다. 녹색과 노란색을 절묘하게 쓴 유화였는데 '이건 꼭 사야 돼'라는 외침이 머릿속을 맴돌았다. 문제는 200만 달러라는 가격이었다. 당시로선 엄청나게 부담스런 금액이었는데 그는 기어이 돈을 만들어 그림을 집으로 가져왔고 요즘도 아침저녁으로 만나고 있다. 이 작품을 기점으로 그는 마음을 사로잡는 그림은 어떻게든 손에 넣게 됐다.

미국의 유명 화랑인 블룸&포의 티머시 블룸은 "몇 년 전 일본 고객의 소개로 마에자와를 만났는데, 판단이 무척 빠르고 곧바로 실행하는 적극성에 놀랐다. 일본인 중엔 유례가 없는 경우"라고 했다. 신중하고 조심스런 다른 일본 고객과 천양지차라는 것. 블룸&포를 비롯해 여러 화랑과 경매사와 거래하며 그는 작품 수백 점을 수집했다. 특히 2016년 뉴욕의 주요 경매 기간 중에는 1억 달러 넘게 돈을 썼다. 크리스토퍼 울의 회화를 1,390만 달러에, 리처드 프린스의 〈막나가는 간호사Runaway Nurse〉를 970만 달러에 사들였다. 제프 쿤스의 조각 〈바닷가재Lobster〉(690만 달러)와 피카소의 〈여인 초상(도라 마르)Buste de Femme(Dora Maar)〉(2,260만 달러)도 수집했다. 알베르토 자코

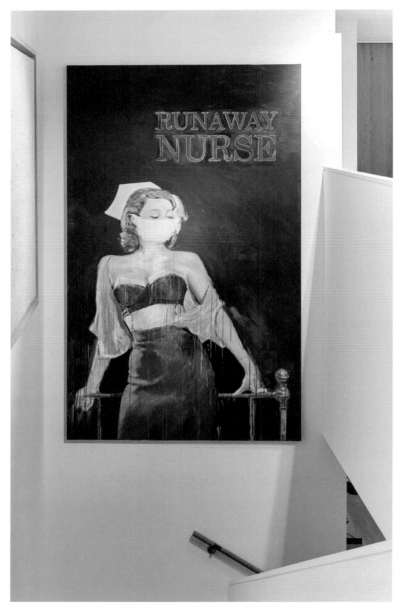

리처드 프린스, 〈막 나가는 간호사〉, 2006년, 캔버스에 아크릴, 래커, 크레파스, 280×167.6cm

메티, 빌럼 드쿠닝, 알렉산더 콜더의 조각도 소장 중이다.

근래 들어 급부상한 조지 콘도, 마크 그로찬Mark Grotjahn의 회화와 브루스 나우만, 존 체임벌린, 도널드 저드의 작품도 사들였다. 일본 작가 중에는 구사마 야요이의 추상화 〈그물Net〉과 온 가와라의 〈데이터 페인팅Data Paintings〉을 선택했다. 또 프랑스 디자이너 장 프루베Jean Prouvé, 장 로이에르Jean Royère의 1950~1960년대 가구와 일본의 전통 찻잔 등 골동품까지 장르와 연대를 가리지 않고 수집했는데, 전반적으로 국제 미술 시장에서 명성 높은 스타 작가의 '안전한' 작품에 집중됐다. 일본 최대 쇼핑몰을 운영하며 '명품'과 '브랜드'를 지향해왔듯 아트 컬렉션도 맥을 같이하고 있음을 보여준다. 2012년 마에자와는 현대미술진흥재단을 설립했다. 소장품을 공공과 향유하고 미래 예술가를 지원하기 위해서다. 곧이어 고향인 지바에 현대 미술관을 짓는다는 계획을 발표했고, 건축은 나카무라 히로시中村拓志가 맡았다.

소년 시절 귀청이 얼얼한 헤비메탈에 빠져 음반을 수집하던 소년은 이제 내로라하는 미술품을 사들이며 정상급 아트 컬렉터가 됐다. 그뿐이 아니다. 한 대에 수십억 원이 넘는 슈퍼카와 명품 시계도 모은다. 음악이 어린 그를 키웠다면 이제 미술과 디자인이 마흔 줄의 남자를 키우고 있는 셈이다. 게다가 그는 일론 머스크가 세운 스페이스X의 우주선을 타고 2023년 민간인 최초로 달을 관광하겠다고 발표했다. 1인당 수십억 원인 BFR 우주선의 탑승권을 전부 사들인 마에자와는 전 세계 예술가 6~8명을 초대해 함께 달 여행에 나설 참이다.

연애는 하지만 결혼은 사양한다는 마에자와. 어느 한 곳에 매이길 거부하며 자유와 도발을 마음껏 구가해온 그가 앞으로 또 어떤 작품에, 어떤 파격에 빠져들지 궁금하다.

REONARDO DICAPRIO

리어나도 디캐프리오

계통·맥락	★★★★★
작가 발굴·양성	★★★★★
사회 공헌·메세나	★★★★★
재단·미술관 설립	★★★★★
환금성·재테크	★★★★★

언더그라운드 만화가 아버지와
서점 순례하던 소년

배우가 숙명이었다면
아트 컬렉션은 또 다른 운명

꽃미남 스타에겐 거리낄 게 없다. 연기도 그렇고 연애도 그렇다. 취미인 미술품 수집도 마찬가지다. 영화 출연작이야 얼마든 골라잡을 수 있고, 사귀고 싶은 금발 여성도 뜻대로 택할 수 있다. 자산이 2억 4,500만 달러에 이르니 그림도 원하는 건 뭐든 살 수 있다.

조물주가 특별히 신경 써 빚은 까닭일까. 리어나도 디캐프리오 1974~는 어린 시절부터 출중한 외모 덕을 톡톡히 봤다. 다섯 살에 영화계에 발을 들인 꼬마 스타는 촬영장을 천방지축 뛰어다녀 스태프들을 난감하게 했다. 틴에이저 시절에는 영화 《길버트 그레이프》로 주목받았고, 불세출의 히트작 《타이타닉》으로 스타덤에 올랐다.

조각 같은 외모의 디캐프리오는 미술에 열광하는 쟁쟁한 할리우드 컬렉터 중에서도 행보가 돋보인다. 브래드 피트와 휴 그랜트, 토비 매과이어도 물론 알아주는 수집가다. 배우 못지않게 인기를 누린

프랭크 스텔라, 〈두 개의 회색 스크램블〉, 1973년, 캔버스에 특수 도료, 195.6×548.6cm

하버드 의과대학 출신 극작가 마이클 크라이튼 또한 대단한 아트 컬렉터였다. 《쥬라기 공원》, 《ER》의 각본을 쓴 그가 타계하자 크리스티 경매는 알짜 작품 79점을 추려 특별 경매를 열었을 정도다.

이들 가운데 디캐프리오는 가장 파워풀하면서도 스펙트럼이 넓은 컬렉션으로 이목을 끈다. 그는 『아트뉴스』가 매년 집계하는 '세계 톱 컬렉터 200'에 2015년과 2016년 연달아 이름을 올렸다. 소장 목록에는 피카소와 살바도르 달리를 필두로 장-미셸 바스키아, 프랭크 스텔라Frank Stella, 안드레아스 구어스키Andreas Gursky, 에드 루샤 등 유명 작가들이 대거 포진해 있다. 또 장-피에르 로이Jean-Pierre Roy, 토드 쇼어Todd Schorr 등 우리에겐 생소하지만 미국에선 꽤 인기 있는 작가들의 대표작도 포함됐다.

그런가 하면 콜롬비아 출신 무명화가 오스카 무리요는 디캐프리오 때문에 단박에 유명해졌다. 디캐프리오는 2013년 필립스가 개최

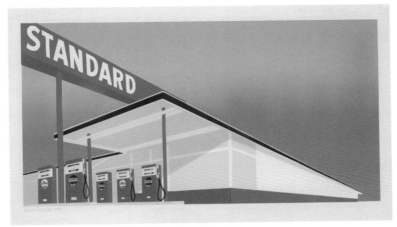

에드 루샤, 〈스탠더드 주유소〉, 1966년, 종이에 스크린 인쇄, 65×101cm

한 경매에서 무리요의 낙서 같은 작품을 추정가의 열 배에 달하는 금액에 낙찰받았다. 세계적인 톱스타가 엄청난 경합 끝에 그림을 샀으니 화제가 되고도 남았다.

한편 로버트 크럼Robert Crumb, 로버트 윌리엄스Robert Wiliams 같은 만화가들의 1970~1980년대 만화와 할리우드 옛 황금기의 빈티지 영화 포스터를 다수 수집한 것도 여느 컬렉터들과는 색다른 행보다. 『아트뉴스』는 디캐프리오 컬렉션의 가치가 2,000만 달러는 넘을 것으로 추정했다.

이 수려한 인물이 배우가 된 것이 숙명이었다면, 아트 컬렉터 대열에 진입한 것 또한 운명이었을 것이다. 미술에 한 발 들여놓았던 아버지에게서 태어났으니 말이다. 디캐프리오의 부친은 이탈리아 출신 만화가였다. 독일계 어머니는 법률 사무소 비서로 일했다. 정반대 성향인 두 사람은 대학서 만나 사랑에 빠졌고, 결혼 후 로스앤

젤레스로 이주했다. 디캐프리오의 아버지는 로스앤젤레스를 무대로 언더그라운드 만화가로 활동하며 만화책 출판일도 했다.

디캐프리오가 '리어나도'라는 이름을 갖게 된 이야기는 너무나 유명하다. 이탈리아 피렌체의 우피치 미술관에서 레오나르도 다빈치의 그림을 감상하던 부부는 때마침 뱃속의 아기가 세차게 발길질을 해대자 "이 녀석 이름은 '리어나도'로 해야겠다"고 선언했다. 엄마 뱃속에 있을 때부터 거장의 명작 앞에서 자기 존재를 확실히 알렸으니, 훗날 그가 미술에 빠져든 것은 어쩌면 필연인 듯싶다.

디캐프리오는 빼어난 외모 덕에 10대 중반에 이미 TV 드라마 여러 편에 출연했다. 열여덟 살 때는《길버트 그레이프》에서 지적 장애 소년 역을 완벽하게 연기했다. 한 영화 평론가는 '시종일관 날카롭고 강렬한 연기'라고 평했다. 이 작품으로 각종 상을 휩쓴 디캐프리오는 《로미오와 줄리엣》,《타이타닉》에 출연하며 돌풍을 일으켰다. 전형적이지 않은 신선한 캐릭터로 전 세계 팬들을 매료시킨 것이다. 특히《타이타닉》은 2조 4,000억 원이라는 엄청난 흥행 수입을 올렸다. 이후 마틴 스코세이지 감독과 여러 번 작업했고, 2015년 영화《레버넌트》로 데뷔 23년 만에 아카데미 남우주연상을 거머쥐었다. 4전 5기 끝의 수상이었다.

이 꽃미남 스타를 시각 예술 세계로 이끈 것은 아버지였다. 아들이 태어나고 얼마 안 돼 부모는 이혼을 했고, 어머니 편에서 자란 디캐프리오는 이따금 아버지를 만나 서점을 순례했다. 또 로스앤젤레스에서 활동하던 만화가와 삽화가를 만났다. 훗날 디캐프리오는 컬렉션에 입문하면서 아버지 동료들의 조언에 귀를 기울였다. 그들과 많이 대화하면서 에드 루샤, 마크 라이든^{Mark Ryden} 같은 아티스트를

소개받은 덕에 시행착오를 줄일 수 있었다.

어린 시절 디캐프리오는 야구 카드를 모았다. 좋아하는 선수가 인쇄된 카드를 열광적으로 수집했다. 가치로 볼 땐 별것 아니지만 그는 지금도 이것들을 상자 그대로 보관하고 있다. 빈티지 영화 포스터에 눈을 뜬 스타는 "옛 포스터는 영화사적으로나 예술적으로나 꽤 의미가 있는데 사람들이 알아주지 않는다. 언젠가는 제대로 평가받을 것"이라고 내다본다. 그밖에 육식 공룡 데이노니쿠스 화석도 수집했다. 그러나 컬렉션의 핵심은 역시 현대 미술이다.

이렇듯 '선행 학습'을 하긴 했지만 디캐프리오는 뉴욕 소호의 화랑가를 처음 찾았을 때 몹시 막막했다고 고백했다. "내가 뭘 좋아하는지 몰랐다. 어떤 작가, 어떤 작품을 좋아하는지 알 수 없었다"며 아트 페어와 경매 프리뷰에서도 막막하긴 마찬가지였다고 한다.

그러나 미술관과 화랑 순례가 늘고, 지인들의 컬렉션을 차례로 접하면서 차츰 눈이 뜨였다. 취향도 생겨났다. 디캐프리오가 좋아하는 것은 거침없고 자유분방한 작품이다. 한 곳에 얽매이길 싫어하는 성격답다. 스위스 작가 우르스 피셔Urs Fischer의 도발적이고 탈장르적인 작품이 좋은 예다. 기존 관습과 규범을 과감히 탈피한 작업, 패러독스나 유머가 있는 작업, 기발한 상상력으로 가득 찬 작업을 특히 좋아한다. 그런 기준으로 수집한 작품이 바로 마크 라이든, 에드 루샤, 장-피에르 로이의 작품이다. 서늘한 표정의 소녀, 고깃덩이에서 피가 뚝뚝 떨어지는 마크 라이든의 소름 끼치는 그림은 평범한 동화를 뒤집는 전복성에 끌려 구매했다. 토드 쇼어, 장-피에르 로이의 작업은 만화적 상상력에 매료돼 사들였다.

그는 비범한 도전자 앤디 워홀과 장-미셸 바스키아를 존경하며,

줄리언 슈나벨Julian Schnabel처럼 여러 장르를 넘나드는 작가를 흠모한다. 특히 거리의 화가 바스키아에 '우상'이라며 열광한다. 디캐프리오가 현대 미술 컬렉터로 나서면서 가장 먼저 수집한 작품도 바스키아의 드로잉이었다. 이제 그는 세계 최대 화랑인 개고시언이 '특별 관리'하는 컬렉터가 됐다. 소더비, 크리스티도 그를 깍듯이 챙긴다.

그의 소장 원칙은 직관적이고 직선적이다. "영화를 고를 때 시나리오를 본 뒤 곧바로 결정하듯, 작품도 첫 끌림에 따라 산다. 두 번, 세 번 망설이는 게 아니라 단번에 결정한다"고 디캐프리오는 말한다. 직관에 따라 마음과 눈을 사로잡는 그림을 수집한다는 것이다. 미술계에선 디캐프리오가 '뜰 만한 유망주를 짚는 능력이 남다르다'고 평한다. 그러나 정작 그는 처음 이 세계에 발을 들여놓았을 때 참으로 어리바리했다. 스스로는 "좋은 조언자를 만나 현장을 부지런히 누비다 보니 보는 눈이 조금 생긴 모양"이라고 자평한다.

최근 디캐프리오는 환경 운동에 몰두하고 있다. 디캐프리오에게 예술은 곧 적극적인 환경 보호 운동과 연결되기도 한다. 해마다 LA 카운티 미술관의 자선 행사 '아트+필름 갈라'를 이끄는 그는 환경의 중요성을 강조한 존 제러드John Gerrard의 영상 설치 작품 〈태양광 비축Solar Reserve〉을 미술관에 기증하기도 했다. 마이클 고번 관장은 디캐프리오가 예술 애호가로서 날로 성숙해지고 있다고 평했다.

2007년, 기후 변화의 위험을 경고하는 영화 《열한 번째 시간》 제작에 참여한 디캐프리오는 2013년 크리스티와 손잡고 같은 이름으로 자선 경매를 개최해 하룻밤에 기금 4,000만 달러를 모았다. 이 경매에 그는 애지중지하던 안드레아스 구어스키의 사진 작품(추정가 50만 달러)을 내놓기도 했다. 공익 재단 '리어나도 디캐프리오 재단

The Leonardo DiCaprio Foundation'을 만든 스타는 멸종 동물 보호, 지구 온난화 문제 해결을 위해 65개 단체에 5,960만 달러를 기부하기도 했다. 얼핏 별개로 보이는 예술과 환경 운동, 디캐프리오가 자기만의 재능과 이력으로 두 영역을 잇는 방식이다. 슈퍼스타의 위치에서 예술로 대중에게 선한 영향력을 미치고 세상에 기여하는 방법인 셈이다.

환경 운동에 앞장서며 비교적 절제된 삶을 살고 있지만 디캐프리오의 여성 편력은 여전하다. 1999년 슈퍼모델 지젤 번천을 시작으로 늘씬한 금발 여성과 만나고 헤어지기를 반복하다 요즘은 열일곱 살 연하 모델과 데이트 중인데, 미술품은 열심히 집에 들이지만 한 번도 결혼에 골인한 적은 없다. 게다가 그간 알려진 연애 여덟 차례 중에 애인의 나이가 스물다섯 살이 넘을 때까지 사귄 예도 없다. 어느 호사가는 도표까지 만들며 '디캐프리오는 연인의 연령 상한 25세를 철석같이 지킨다'고 비꼬기도 했다. 작품 수집은 전향적인 데 반해 여성 취향은 단호하다는 것이 대조적이다. 그러나 이 또한, 누가 말리겠는가.

BRAD
PITT

브래드 피트

계통·맥락	★ ★ ★ ★ ★
작가 발굴·양성	★ ★ ★ ★ ★
사회 공헌·메세나	★ ★ ★ ★ ★
재단·미술관 설립	★ ★ ★ ★ ★
환금성·재테크	★ ★ ★ ★ ★

컬렉터를 넘어
조각가가 된 미남 배우

미지의 세계로 인도하는
현대 미술에 빠지다

미국 엔터테인먼트 업계에는 미술품 수집에 심취한 명사가 무척
많다. 토비 매과이어, 조니 뎁, 마돈나, 오프라 윈프리는 '톱 컬렉터'
대열에 이름을 올린 지 오래다. 제작자와 감독 중에도 컬렉터를 어
렵지 않게 찾아볼 수 있다. 스티븐 스필버그, 조지 루커스 감독과 드
림웍스의 공동 창업주인 데이비드 게펜이 대표적이다. 이들 가운데
브래드 피트¹⁹⁶³⁻는 할리우드를 대표하는 '예술교 열혈 신도'다. 그는
틈만 나면 미술계 인사들과 어울리고, 스위스 아트 바젤과 아트 바
젤 마이애미비치 같은 특급 아트 페어를 빼놓지 않고 찾는다. 자가
용 비행기를 타고 미술 현장을 제집 드나들듯 하며 현대 미술의 최
신 트렌드를 음미하고, 마음에 드는 작품을 기꺼이 수집한다.
　구겨진 셔츠에 낡은 청바지, 선글라스와 플랫 캡으로 '미모'를 감
춰도 용케 알아보는 사람들 때문에 성가신 게 문제지만 피트는 '현

대 미술과의 조우'를 누구보다 즐긴다. 2019년 2월 프리즈 LA 아트 페어에 그가 모습을 드러내자 사방에서 카메라 셔터 소리가 이어졌다. 작품 감상은 뒷전인 채 그의 뒤만 따라다니는 무리도 생겼다. 아트 페어 측은 "초청장을 보내긴 했지만 첫 행사라 과연 오려나 싶었다"며 놀라움을 감추지 못했다.

대중은 브래드 피트가 앤젤리나 졸리와 결별한 후 어떤 여성과 사귀는지 궁금해 한다. 그러나 그의 관심은 온통 '영화'와 '미술'에 쏠려 있다. 특히 조각 제작에 심취했다. 2016년 말부터 피트는 영국의 유명 조각가 토머스 하우지고Thomas Houseago의 로스앤젤레스 작업실에 드나들며 조각을 하고 있다. 석고, 점토, 나무, 수지 등 여러 재료를 넘나들며 작품을 만든다. 이전에도 직접 가구를 디자인할 만큼 창작을 좋아했지만, 2016년 9월 졸리로부터 이혼 통보를 받으면서 절벽에 선 듯 절망감을 느낀 피트는 순수 미술에 깊이 빠져들었다.

2005년 연인이 되어 10년째 동거하던 피트와 졸리는 2014년 남프랑스의 옛 성에서 뒤늦게 결혼식을 올렸다. 하지만 정식 부부가 된 지 2년 만인 2016년 전격 이혼했다. 그리곤 2년간 양육권 소송을 벌였다. 피트가 비행기에서 큰아들 매덕스를 폭행한 게 사건의 발단이었다. 알코올 중독에 진배없을 정도로 술을 좋아한 꽃미남 배우는 그날도 술에 잔뜩 취해 있었다. 경찰의 아동 학대 여부 조사에서 무혐의 판정을 받긴 했으나 피트는 양육권을 박탈당했다. 두 사람에겐 입양한 아이 셋을 포함해 자녀가 모두 여섯 있다.

이혼 후 브래드 피트는 한동안 은둔 생활을 이어갔다. 직접 제작하거나 주연한 영화의 시사회에만 잠깐 얼굴을 내밀 뿐 모든 연락을 끊고 두문불출했다. 리어나도 디캐프리오가 만나자고 찾아왔을 때

도 자리를 피했다. 연예 매체들은 4억 달러(『텔레그래프』집계) 규모인 '브란젤리나 부부'의 재산이 어떻게 쪼개질지 입방아를 찧어댔다. 두 사람은 남프랑스 생트로페 북쪽에 대저택 샤토 미라발을 갖고 있고, 미국 샌타바버라와 할리우드에도 집이 있다.

미술계에서는 피트 부부의 아트 컬렉션이 어떻게 처리될지가 관심사다. 유명 부부가 갈라설 경우 저택에 걸렸던 미술품이 매물로 나오는 일이 허다하기 때문이다. 특히 주요 경매사들은 고가의 화제작이 시장에 나올 경우를 대비해 촉각을 곤두세운다. 그러나 피트를 잘 아는 측근은, 그가 그림만큼은 쉽게 팔지 않을 거라고 예측했다.

자산 분석 기관인 웰스-X는 '할리우드 톱 아트 컬렉터' 7위에 오른 브래드 피트의 작품 평가액을 2,500만 달러로 추산했다. 그러나 연예 매체 『레이더 온라인』은 2016년 5월 피트가 로스앤젤레스 퍼모나의 골동품 전시관에 나타나 1시간 동안 예술품을 무려 3,300만 달러어치나 구입했다고 보도했다. 당사자 확인이 안 돼 부풀려진 수치일 수 있으나 피트 소장품의 규모가 상당할 것이라 추정케 하는 뉴스다.

갈수록 심해지는 남편의 수집벽이 달갑지 않던 졸리로선 이 '광폭 쇼핑'에 더욱 기함했을지도 모른다. 몇 달 후 졸리가 이혼 소송을 제기하며 '극복할 수 없는 성격 차'를 내세운 것이 이를 방증한다. 2008년 한 타블로이드 매체는 '졸리는 남편 피트가 어마어마한 돈을 작품 수집에 쏟아붓는 것이 소름 끼친다며 이제 그것들을 전부 기부하고 제발 자제하면 좋겠다고 토로했다'고 전했다. 피트는 아내의 마음을 돌려보려고 아트 바젤의 부대 행사인 디자인 바젤에서 30만 달러짜리 아르데코 탁자를 사 선물한 적도 있다. 지구촌 기아 문제와 분쟁 지역 아동 문제에 관심을 쏟으며 UN 난민 기구 친선 대사로 활동하

는 졸리가 과연 호사스런 가구를 좋아했는지는 알 길이 없다. 한 지붕 아래서 한솥밥을 먹으며 살았지만 두 사람은 이렇듯 지향점이 달랐으니 간극이 어지간히 컸을 듯하다.

부부가 살던 저택과 별장 인테리어, 작품 선정은 피트가 도맡았다. 아내가 인권 활동에 바빴다면 남편은 예술 탐험에 바빴다. 피트는 현대 미술과 함께 아르데코 가구와 근현대 가구, 디자인 오브제도 좋아한다. 매년 아트 바젤을 찾는 각국의 슈퍼리치들이 본 전시만 둘러보고 마는 데 반해, 피트는 디자인 바젤에도 꼭 들러 가구와 디자인 용품을 살펴보고 구입도 한다. 2009년 피트가 한국 도예 작가 이헌정의 작품 '아트 벤치'를 구입한 곳도 디자인 바젤이다. 이 일로 이헌정은 단박에 유명해졌다. 같은 날 피트는 서미갤러리 부스에 나온 도예가 장진의 비색 감도는 청자 대접에도 관심을 보였다. 피트가 용도를 묻자 갤러리 측은 샐러드 그릇으로 쓰면 좋을 것이라 답했고, 이 물건도 피트의 것이 되었다.

피트는 작품을 살 때 작가의 명성이나 향후 돈이 될지보다 '마음이 끌리느냐'에 초점을 둔다. 주제가 뚜렷하고 표현이 독특한 작품을 좋아한다. 컬렉션 목록을 보면 금세 수긍이 간다. 2007년 런던 라사리데스 화랑에서 100만 파운드(약 15억 원)라는 거액을 주고 '얼굴 없는 화가' 뱅크시Banksy의 작품을 산 게 그 예다. 뱅크시가 무명 작가나 진배없던 시절에 할리우드 톱스타가 사회 비판적인 작품을 산건 이채로운 일이었다. 사회 현안에 대한 논평을 작업에 신랄하게 심어온 낙서 화가 뱅크시를 피트는 오랫동안 흠모해왔다.

2009년 아트 바젤에서는 동독 출신 화가 네오 라우흐Neo Rauch의 1998년 작품 〈병참 기지Etappe〉를 100만 달러에 사들였다. 압제 정권

네오 라우흐, 〈병참 기지〉, 1998년, 캔버스에 유채, 200×300cm

하 인간의 삶을 통렬하게 풍자한 라우흐의 작품은 개인이 수집하기에는 좀 난감한 구석이 있다. 한데 박람회에 동행한 미국의 부동산 거물 브로드 부부가 "우리는 라우흐를 여러 점 갖고 있지만 당신이 안 사면 우리가 사겠다"고 나서자 피트는 결단을 내렸다. 훗날 그는 정말 잘한 결정이라며 노부부에게 감사를 표했다.

피트는 버려진 매트리스를 사실적으로 그린 에드 루샤의 회화도 수집했다. 이 작품을 사러 루샤의 개인전이 열리는 베를린까지 날아갔으니 대단한 정성이 아닐 수 없다. 이밖에 리처드 세라, 구사마 야요이, 마르셀 자마Marcel Dzama, 스쿠니Schoony의 작품도 가지고 있다.

고수들이 즐비한 할리우드에서도 브래드 피트는 예술적 감각이 남다른 것으로 정평이 났다. 한데 피트는 뜻밖에도 촌구석 출신이다. 오클라호마에서 태어나 가도 가도 옥수수밭뿐인 미주리주에서 자

스쿠니, 〈소년병〉, 1998년,
패널에 복합 재료, 140×70cm

랐다. 운수 회사를 운영하던 아버지와 고등학교 교사인 어머니는 보
수적인 침례교도였고 예술과는 거리가 한참 멀었다. 집안은 유복했
지만 피트는 솟구치는 끼를 어찌지 못해 영화에 빠져들었다. 자신을
'다른 세계로 이끌어주는' 영화가 너무나 좋았다. 그래서 미주리 대
학교를 졸업하자마자 무작정 할리우드로 떠났다. 출세작《델마와 루
이스》의 무일푼 미남 청년 J.D.처럼 영화계를 배회하던 그는 잘생긴

외모 덕에 금방 주연으로 캐스팅됐다. 그리곤 승승장구했다.

여러 여배우와 염문을 뿌린 피트는 졸리를 만나면서 성숙해졌다. 특히 졸리는 그보다 열두 살이 어리지만 인권 운동가이자 의식 있는 스타로서 존경심을 자아냈다. 2006년 두 사람은 졸리-피트 재단Jolie- Pitt Foundation을 설립하고 매년 적잖은 돈을 여러 단체에 기부하면서 인도주의 운동을 펼쳤다. 하지만 '좁히기 어려운 견해 차' 때문에 결국 두 사람의 관계는 깨지고 말았다.

술과 담배, 마리화나에 탐닉하던 브래드 피트는 이혼 후 이를 악물고 재기했다. 하루 10~15시간씩 조각 작업에 몰두했다. 거의 매일 출근하다시피 작업실에 머물며 고독과 불안을 달랬다. 피트는 건축과 디자인에 관심이 많았고 2000년대 중반부터 가구 디자인도 했다. 그리고 다시 도전한 것이 조각이다. 작업에 집중하는 그는 "미술 작업은 영화 이상으로 나를 또 다른 세계로 데려다준다. 작업실에서 최고의 자유를 느낀다"고 토로했다. 아직 작품이 공개되지 않은 건 수준 높은 걸작을 두루 접한 피트 스스로 공개할 만한 수준이 못 된다고 판단했기 때문인지도 모른다. 그렇더라도 세기의 스타 피트는 오랫동안 미술에서 희열을 느껴왔고, 앞으로도 그 짜릿하고 충만한 시간을 계속 이어갈 것이다. 미지의 세계로 훌쩍 데려다주는 현대 미술의 마법을 이미 맛봤으니 말이다.

"창조성은 파격에서 나온다.
경영과 예술은 분리할 수 없다.
사업가에게 예술은 필요 이상이다.
예술은 사고를 키워주고
시야를 넓히고 감각을 일깨운다."

▪ 베르나르 아르노

"내가 라스베이거스를 사랑하는 이유는
무한한 상상력으로
새로운 명물을 건설하려는 이들에게
기회를 제공하는 곳이기 때문이다.
최고의 작품이 계속 출현할 것이다."

▪ 스티브 윈

#미술_시장 #경매 #투자 #재테크 #환금성 #비즈니스 #마케팅 #컬래버레이션 #상업성

3
돈 되는 예술,
비즈니스에 예술을 입히다

SAMUEL IRVING NEWHOUSE JR.

새뮤얼 어빙 뉴하우스 주니어

계통·맥락	★ ★ ★ ★ ★
작가 발굴·양성	★ ★ ★ ★ ★
사회 공헌·메세나	★ ★ ★ ★ ☆
재단·미술관 설립	★ ★ ★ ★ ☆
환금성·재테크	★ ★ ★ ★ ☆

『보그』 거느린 잡지왕
반전의 소박한 일생

그러나 명작과 블루칩은
놓치지 않는다

　세계 최고의 패션 잡지『보그』, 상류층과 연예계 이면을 다루는 월간지『배니티 페어』, 시사 주간지『더 뉴요커』등을 펴내는 미국 콩데 나스트 그룹의 새뮤얼 어빙 뉴하우스 주니어1927~2017 회장은 단출한 삶을 고집하는 재벌 2세였다. 트렌드를 주도하는 화려한 잡지의 발행인 치고는 의외로 소박했고, 겉치레보다는 실용을 중시했다. 영화《악마는 프라다를 입는다》의 실제 모델로 늘 명품 패션을 떨쳐 입는 애나 윈터『보그』편집장이 주선한 파티에 사업상 어쩔 수 없이 참석할 때를 제외하곤 그야말로 편안한 옆집 아저씨 같았다. 윈터가 "우연한 곳에서 회장을 만났는데 후줄근한 스웨터에 면바지 차림이라 깜짝 놀랐다"고 했을 정도다. 옷차림만이 아니다. 미국 부호 순위 41위에 자산이 119억 달러(약 14조 원)나 되는 이 슈퍼 리치는 집도 그리 대단치 않은 곳에 살았다. 주중에는 회사가 있는

뉴욕 UN 본부 근처 아파트에, 주말에는 롱아일랜드 벨포트 주택에 머물렀다.

낯을 많이 가려 '베일 속 미디어 재벌'로 불리던 뉴하우스가 유달리 좋아한 것이 미술과 영화였다. 지독히도 내성적이라 사람들과 말도 잘 섞이지 않았지만, 파리 오르세 미술관에서 가장 빛나는 작품이 무엇인지, 영화의 시초가 된 옵스큐라 필름이 무엇인지를 물으면 서너 시간은 족히 이야기를 이어갔을 사람이다. 그만큼 미술과 영화에 대해서는 백과사전 수준이었다.

"사람과 접촉을 지나치게 꺼렸다"고 다들 입을 모을 정도로 매몰 찼으나 예술에 있어서만큼은 누구보다 열정적이던 뉴하우스. 맘에 차지 않는 편집장과 편집국장은 단칼에 내쫓고 수익을 위해서라면 업계 윤리쯤은 곧잘 깔아뭉개곤 했지만 미술, 음악, 영화에는 무한대로 애정을 쏟았다.

그는 가업을 물려받은 1970년대 후반부터 그림을 사 모았다. 『아트뉴스』가 1998년부터 해마다 선정해온 '세계 톱 컬렉터 200'에 한 차례도 빠지지 않고 이름을 올렸으니 아트 컬렉션에 있어선 더없이 적극적이었던 셈이다.

『포브스』는 뉴하우스 부부가 수집한 미술품의 가치를 7억 달러로 집계했다. 그러나 워낙 대인 기피형 사업가인 데다 한 번도 인터뷰에 응한 적이 없어 컬렉션의 정확한 규모는 타계 이후에도 파악이 되지 않는다. 그저 '알려진 것보다 훨씬 클 것'이라는 게 주변의 전언이다. 단적인 예가 유족이 2019년 크리스티 경매에 내놓은 제프 쿤스의 조각 〈토끼Rabbit〉다. 이 경매로 생존 작가 작품의 최고가 기록이 경신됐지만 〈토끼〉는 뉴하우스의 컬렉션 중 고만고만한 것에 불

프랭크 스텔라, 〈인도 여제〉, 1965년, 캔버스에 특수 도료, 195.6×548.6cm

과했다니 수집품의 폭과 깊이를 어렴풋이나마 가늠케 한다.

　뉴하우스는 유럽과 미국의 근대 미술과 현대 미술을 두루 좋아했다. 피터르 몬드리안, 파블로 피카소, 아실 고키, 알베르토 자코메티부터 잭슨 폴록, 앤디 워홀, 재스퍼 존스, 프랭크 스텔라, 제프 쿤스까지, 그의 컬렉션은 스펙트럼이 넓고 다채롭다. 우수한 작품을 골라내는 선구안도 놀랍다. 그가 수집한 프랭크 스텔라의 기하학적 추상화 〈인도 여제Empress of India〉는 스텔라 초기작 중에서도 최고로 꼽힌다. 이 대작을 뉴하우스는 뉴욕 현대 미술관에 기증했고, 미술관은 주전시실의 가장 중요한 자리에 내걸었다. 비평가들 역시 미국 현대 미술사의 한 면을 장식한 작품으로 꼽는다.

　뉴하우스가 미술에 빠져든 건 아버지 때문이다. 부친 새뮤얼 어빙 뉴하우스 시니어는 러시아계 유대인으로, 가난한 이민자 가정에서 태어나 고등학교 시절에 법률 회사 사동使童으로 온갖 허드렛일을 하며 공부했다. 랍비였던 할아버지는 병약해 일찍 일을 놓아버렸고, 할머니가 세탁부로 일하며 8남매를 키웠다. 워낙 머리가 좋고 빠릿빠릿해 열여섯 살에 매니저로 승진한 뉴하우스 시니어는 회사가 떠안

게 된 지역 신문사를 1년 만에 흑자로 전환시켰다. 그리곤 법학대학을 졸업하자마자 신문사를 인수했고, 뒤이어 다른 신문사와 잡지사를 잇달아 사들이면서 '어드밴스 퍼블리케이션'이라는 미디어 왕국을 건설했다.

신문과 잡지 20여 종을 거느리게 된 부친은 저작물에 체계적이고 통일감 있는 디자인 전략을 세계 최초로 구현한 선각자였다. 극도의 미감과 시각적 완성도를 추구한 아버지의 피를 이어받아, 아들은 더욱 명민하게 기업을 조련하면서 자그마치 100여 종에 달하는 신문과 잡지에 더해 디스커버리 채널까지 운영했다. 미국의 주요 미디어가 그의 발아래 놓인 것이다.

하지만 뉴하우스는 어린 시절 아버지의 사랑을 거의 받지 못했다. 극심한 수줍음 탓에 어리바리한 장남 대신 부친은 활달한 차남을 대놓고 편애했다. 갈수록 반항심이 커진 큰아들은 시라큐스 대학교에 진학했으나 저널리즘 전공은 때려치우고 미술과 영화에 빨려들었다. 상처 난 마음을 달래주는 미술관과 화랑이 그렇게 좋을 수가 없었다.

초기부터 뉴하우스 주니어는 추상 작품을 선호했다. 답이 똑 떨어지는 구상 회화에 비해 공상 세계에 마음껏 빠져들게 해주는 추상 회화가 훨씬 매혹적이었다. 그가 컬렉터로 세간에 널리 알려진 것도 미국 대표 추상화가 재스퍼 존스의 작품 때문이다. 1988년 뉴하우스는 소더비 경매에서 존스의 회화 〈부정 출발 False Start〉을 1,700만 달러에 낙찰받았다. 이는 생존 작가 작품 중 최고가를 경신한 것이어서 화제를 모았다. 비록 몇 년 후 연예계 거물 데이비드 게펜에게 그림을 넘기긴 했지만 이 한 건으로 유명 컬렉터 대열에 가뿐히 진입

피터르 몬드리안, 〈빅토리 부기우기〉, 1942~1944년, 캔버스에 유채, 127×127cm

한 것이다.

잭슨 폴록의 액션 페인팅과도 인연이 깊다. 격렬하게 흩뿌린 폴록의 추상화를 좋아한 그는 1989년 소더비 경매에서 〈No.8, 1950〉을 무려 1,155만 달러에 사들였다. 로스앤젤레스 현대 미술관장을 지낸 제프리 다이치가 당시 아트 딜러로서 대신 번호판을 들었고, 쟁쟁한 입찰자들을 누르고 낙찰에 성공했다. 다이치가 응찰가를 터무니

없이 올리자 '미친 응찰'이라고 쑤군대는 이들이 많았다. 현재 이 작품 가격은 1억 달러를 훌쩍 상회한다. 뉴하우스는 폴록의 최고 걸작 〈No.5, 1948〉도 사들였다. 폴록의 그림을 여러 점 갖고 있던 수집가로부터 매입했고, 이 작품 또한 몇 년 후 게펜에게 넘겼다. 게펜은 이를 멕시코 재벌 데이비드 마르티네스에게 1억 4,000만 달러에 팔았다. 구스타프 클림트의 〈아델 블로흐–바우어 I^Adele Bloch-Bauer I〉(1억 3,500만 달러)을 뛰어넘는 거래가였다.

뉴하우스는 네덜란드 화가 피터르 몬드리안도 좋아했다. 그는 몬드리안의 유작 〈빅토리 부기우기^Victory Boogie Woogie〉를 화상인 래리 개고시언의 주선으로 1,200만 달러에 구매했다. 그런데 흥미로운 것은 그가 작품을 사기도 잘 사지만, 되팔기도 잘한다는 점이다(아마도 개고시언이 가까이에서 수시로 부추기기 때문인 듯하다). 헤이그 시립 미술관이 자국 작가의 이 경쾌한 작품을 강력히 원하자 뉴하우스는 1998년 3,500만 유로에 넘겼다. 13년간 감상은 감상대로 실컷 하고도 세 배로 수익을 올렸으니 꽤 괜찮은 투자였다.

뉴하우스는 아실 고키의 전성기 작품과 앤디 워홀의 1964년작 〈오렌지색 마릴린〉도 사들였다. 1998년에 열린 경매에는 런던 테이트 갤러리, 뉴욕 현대 미술관, 카지노 재벌 스티브 윈이 뛰어들었는데 이번에도 상상 이상의 금액(1,730만 달러)을 불러제낀 뉴하우스가 작품을 품에 안았다. 이 작품에 대해 워홀 전문가 빈센트 프리몬트^Vincent Fremont는 "1978~1979년 무렵 찍어내듯 제작한 〈마릴린〉과는 비교할 수 없을 정도로 귀하고 의미 있는 작품"이라고 평했다. 이 밖에 뉴하우스는 알베르토 자코메티의 인물상 등 블루칩 작품을 다수 수집했다.

앤디 워홀, 〈오렌지색 마릴린〉, 1964년, 캔버스에 특수 안료 실크 스크린, 101.6×101.6cm

'수집'과 '수익' 양 측면에서 승승장구하던 그에게도 난관은 있었다. 2000년 뉴욕 현대 미술관이 자금 조성을 위해 내놓은 피카소의 1913년작 〈기타 치는 남자Homme à La Guitare〉를 1,000만 달러에 샀으나, 본인이 미술관의 이사라는 것이 문제가 됐다. '이사는 소장품을 매입해선 안 된다'는 규정을 어긴 것이다. 논란이 일자 그는 1978년부터 역임한 이사직을 던져버렸다. 뉴욕 현대 미술관에 상당한 기금을 후원하고 중요 작품을 잇달아 기증한 그의 입장에선 불명예 퇴진이었다. 측근들은 안타까워했다. 하지만 곱지 않은 시선으로 지켜보던 이들은 '과도한 욕심과 우월의식의 결과'라고 지적했다.

뉴하우스가 자주 만난 사람 가운데 래리 개고시언이 있다. 그와의 인연은 요즘도 회자된다. 1985년 래리 개고시언은 전설적인 아트 딜러 레오 카스텔리Leo Castelli와 함께 뉴욕 소호를 걷고 있었다. 때마침 카스텔리는 잘 알고 지내던 뉴하우스와 마주쳤고 반갑게 인사를 나눴다. 누구인지 묻는 개고시언에게 대선배는 "그 양반, 사고 싶은 건 뭐든 살 수 있는 사람이지"라고 답했고, 타고난 화상 개고시언은 그 길로 뉴하우스의 전화번호를 얻어 부호의 컬렉션을 불철주야 챙기기 시작했다.

카스텔리의 평대로 뉴하우스는 원하는 작품은 얼마든지 수집할 수 있었고, 자신만의 공간에서 마음껏 즐기고 음미했다. 미술에 대한 끝없는 탐구심과 걸작만 쏙쏙 골라 수집해온 열정은 찬사를 받아 마땅하다. 하지만 슈퍼리치 컬렉터에게는 책임과 시민의식도 필요하다. 세기의 문화유산이 될 기념비적 작품들이니 말이다. 구순에 이르기까지 '외골수 미술 애호가'로 세인과 담을 쌓고 지낸 뉴하우스는 몇몇 작품을 뉴욕 현대 미술관에 기부하긴 했지만 더 멋진 결단은

내리지 못한 채 영면에 들었다. 결국 그가 수집한 주옥같은 작품들은 계속 경매 시장에 나와 배짱 좋은 컬렉터의 품에 안길 것이다. 컬렉터의 길은 참으로 복잡하고도 미묘하다는 사실을 뉴하우스는 사후에까지 여실히 보여주고 있다. 미래에 남을 최고의 컬렉터가 된다는 것, 간단치 않은 일이다.

STEVE
WYNN

스티브 윈

계통·맥락	★ ★ ★ ★ ★
작가 발굴·양성	★ ★ ★ ★ ★
사회 공헌·메세나	★ ★ ★ ★ ★
재단·미술관 설립	★ ★ ★ ★ ★
환금성·재테크	★ ★ ★ ★ ★

라스베이거스를 휘어잡은
카지노 왕국의 황제

승부사답게 예술도
명품만 집중 공략

누구에게나 인생에 운명적인 순간은 있다. '카지노 황제' 스티브
윈1942~에겐 대학 졸업을 앞둔 봄날이 바로 그런 순간이었다.

1963년 3월, 미국 동부의 명문 펜실베이니아 대학교 졸업반이던
그는 예일 대학교 로스쿨 입학 허가를 받아두고 한껏 고무됐다. 눈
앞에 엘리트 코스가 쫙 펼쳐졌기에 콧노래가 절로 나왔다. 그런데
심장 수술을 받던 아버지 마이클 윈이 갑작스레 수술실에서 숨을 거
두고 말았다. 마흔여섯이란 나이에 세상을 뜬 부친은 가족에게 빙고
게임 장비와 도박 빚 35만 달러를 남겼다.

장남인 스티브 윈은 참담한 심정으로 법학대학원을 포기하고 아
버지의 사업을 이어받아야 했다. 가족을 대표해 발등에 떨어진 불을
끌 수밖에 없었다. 가업이라 했지만 이 도시, 저 도시 옮겨 다니며 빙
고 게임을 펼치는 옹색한 장사에 불과했다. 명문 대학을 졸업한 수

재로선 발 담그고 싶지 않은 일이었으나 저당 잡힌 집에서 쫓겨나지 않으려면 도리가 없었다. 궁지에 몰린 원은 죽기 살기로 게임장을 운영해 1년 만에 아버지가 남긴 빚을 모두 갚았다. 성과는 그뿐이 아니었다. 사업가의 재능이 슬슬 발현되기 시작한 것이다. 만약 별일 없이 로스쿨에 들어갔다면 그의 삶은 어떻게 풀렸을까.

전 세계 '카지노계의 전설'로 불리는 원의 시작은 이렇듯 궁색했다. 하지만 그의 저돌성, 치밀함은 때마침 휘몰아친 라스베이거스 개발 붐과 맞물려 엄청난 위력을 발휘했다. 20여 년 만에 그는 라스베이거스를 주름잡는 최고의 사업가이자 슈퍼리치로 도약했다.

원은 일확천금과 향락으로 대변되는 라스베이거스를 '도박 도시'에서 '엔터테인먼트 도시'로 바꿔놓은 주역이다. 1990년대 그가 소유한 특급 호텔(미라지, 트레저아일랜드, 벨라지오)에서 어마어마한 규모로 선보인 화산 쇼, 해적 쇼, 분수 쇼는 사막 도시의 위상을 180도 바꿔놓았다. 후발 주자들은 원의 매머드 쇼를 줄줄이 벤치마킹했고, 라스베이거스는 가족 관광객이 찾는 도시, 각종 컨벤션과 박람회가 열리는 도시로 위상이 올라갔다.

1차 전략이 대성공하자 원은 2단계로 라스베이거스를 '명품 미술의 도시'로 각인시키기 위해 소매를 걷어붙였다. 렘브란트Rembrandt, 요하네스 페르메이르Johannes Vermeer, 페테르 파울 루벤스Peter Paul Rubens, 폴 세잔, 빈센트 반고흐, 폴 고갱, 에두아르 마네, 에드가르 드가, 앙리 마티스 등 이름만 들어도 고개를 끄떡이게 하는 거장의 그림을 집중적으로 사들였고, 이를 호텔에 전시했다. 원은 호텔을 알리는 잡지 광고에 카지노를 앞세우기보다 '반고흐, 세잔, 모네가 당신 곁에 옵니다. 특별 손님 피카소, 마티스와 함께'라는 식으로 예술가

를 부각시켰다. 미술관에서나 볼 법한 명작들이 카지노 호텔 로비에 걸린다니 당연히 화제가 됐고, 전 세계에서 사람들이 구름처럼 몰려들었다. 승부사 기질을 타고난 그는 아트 컬렉션에도 공격적으로 접근했다. 명작의 힘을 간파했기에 이를 적극적으로 활용한 것이다.

따라서 윈의 컬렉션은 대부분 유명 작가들의 작품이다. '화제성 없는 작품엔 눈길조차 주지 않는다'고 해도 무방할 만큼 이슈가 될 작품 위주로 수집했다. 이를테면 17세기 네덜란드 황금시대를 대표하는 요하네스 페르메이르의 유화 〈처녀자리에 앉은 젊은 여자 A Young Woman Seated at the Virginals〉가 대표적이다. 페르메이르의 걸작 〈우유 따르는 여인The Milkmaid〉, 〈진주 귀고리를 한 소녀Girl with a Pearl Earring〉의 파급력을 익히 알고 있던 윈은 2004년 소더비 경매에 페르메이르의 여성 인물화가 나오자 앞뒤 재지 않고 달려들었다. 낙찰가는 3,000만 달러. 엄청난 금액이었다. 미술관이 아니라 개인이 페르메이르의 유화를 매입한 것도 1980년 이래 처음이어서 언론도 앞다퉈 보도할 만한 뉴스거리였다. 그는 이 작품을 윈 라스베이거스 호텔 미술관에 수년간 전시했다. 그리곤 2008년 미국의 금융 투자자 토머스 캐플런이 이끄는 라이덴 컬렉션에 넘겼다. 활용할 만큼 충분히 활용했으니 네덜란드 미술을 전문적으로 소장한 곳에 미련 없이 팔아버린 것이다.

후기 인상파 화가 반고흐의 1890년 작 〈밀짚모자를 쓰고 밀밭에 앉은 여자 농부Peasant Woman Against a Background of Wheat〉도 윈이 사들였다. 이 그림에 매료된 그는 1997년 4,750만 달러를 주고 매입해 벨라지오 호텔 갤러리에 내걸었다. 여러 해 동안 관광객의 이목을 집중시킨 반고흐의 걸작은 2005년 헤지펀드 매니저 스티븐 코언의

왼쪽 빈센트 반고흐, 〈밀짚모자를 쓰고 밀밭에 앉은 젊은 여자 농부〉, 1890년, 캔버스에 유채, 92×73cm
오른쪽 렘브란트, 〈팔을 옆구리에 올린 남자의 초상〉, 1658년, 캔버스에 유채, 107.4×87cm

품으로 옮겨졌다. 윈은 명작을 사기도 잘하지만 마케팅에 충분히 써 먹었다는 판단이 서면 뒤도 안 돌아보고 처분하는 것으로 유명하다.

렘브란트의 〈팔을 옆구리에 올린 남자의 초상Portrait of a Man with Arms Akimbo〉은 2009년 크리스티 경매에서 낙찰했다. 당시 경매가 런던서 열린 탓에 그는 아내가 깰세라 새벽 2시에 욕실에서 응찰을 했고, 결국 추정가의 세 배인 3,320만 달러에 그림을 손에 넣었다.

스티브 윈의 수집품 중 가장 유명한 작품은 뭐니 뭐니 해도 피카소의 〈꿈Le Rêve〉이다. 피카소가 1930년 서른 살 연하 연인 마리 테레즈를 몽환적으로 그린 이 그림을 윈은 2001년 익명의 수집가로부터 사들였다. 1997년 경매에서 4,800만 달러에 거래된 작품이니 6,000만~7,000만 달러에 매입했을 것으로 추정된다. 윈은 피카소의 강렬한 여인 초상화를 영리하게 활용해 '꿈'이란 주제로 환상적인 쇼도 만들고,

신축 호텔의 홍보 전략에도 등장시켰다.

하지만 스티븐 코언이 〈꿈〉을 사겠다고 끈질기게 매달렸고 결국 윈은 1억 3,900만 달러에 그림을 팔기로 약조를 맺었다. 2006년 10월, 윈은 노라 에프론, 바버라 월터스 등 유명 인사들과 시끌벅적한 파티를 열었다. 그런데 퇴행성 망막염을 앓던 그는 사람들에게 피카소 그림을 보여주다가 팔꿈치로 작품에 구멍을 내고 말았다. 엄지손가락만 한 큰 구멍이었다. 윈은 "오, 하나님, 제가 무슨 짓을 한 건가요?" 하고 깊은 탄식을 내뱉었다. 참석자들이 '비밀로 하자'며 새끼손가락을 걸었지만 1주일도 지나지 않아 사건이 알려지면서 그림은 더욱 유명해졌다. 이후 윈은 최고의 수복 전문가를 불러 9만 달러를 주고 그림을 완벽하게 복원했고, 2013년 코언에게 다시 보여주었다. 작품 상태에 만족한 코언은 '비교적 저렴한' 액수(1억 5,500만 달러)에 걸작을 사들였다. 윈이 캔버스를 찢지 않았다면 좀 더 받았을 게 분명하다고 전문가들은 관측했다.

윈의 소장품 중에는 영국 국민화가 윌리엄 터너의 풍경화와 클로드 모네의 〈수련〉, 에드가르 드가의 〈발레하는 소녀La Danseuse Étoile〉도 있다. 설명이 필요 없는 명작들이다. 그는 미국 미술에도 관심이 많아 존 싱어 사전트John Singer Sargent의 그림도 매입했고, 제프 쿤스의 대형 조각 〈튤립Tulips〉, 〈뽀빠이Popeye〉도 수집했다. 하버드 대학교 출신 줄리언 해튼Julian Hatton의 환상적인 색채 추상도 보유하고 있다.

어쨌거나 윈은 카지노가 도박만 하는 곳이 아니라는 것, 수준 높은 문화 예술을 즐길 수 있는 곳이라는 점을 각인시키는 데 성공했다. '사업도 예술'이라 부르짖는 이 사업가는 마카오에 매머드 카지노 호텔인 윈 마카오, 앙코르 마카오를 2006년과 2010년에 연이어

제프 쿤스, 〈뽀빠이〉, 2009~2011년, 스테인레스스틸에 유광 채색, 198.1×131.4×72.4cm

짓고 미국에서 공수한 컬렉션을 내걸었다. 싱가포르에도 카지노 호텔을 만들고 있는 그는 중국 명대 도자기 등 아시아 고객이 좋아할 동양 고미술도 부지런히 사들이는 중이다. 목표를 이루기 위해서라면 못 할 게 없는 인물이다.

스티브 윈은 카지노 호텔이 지향할 모델로 디즈니 테마 파크를 꼽는다. 끊임없이 흥미와 새로움을 심어주는 엔터테인먼트 요소가 있어야 지속적으로 사랑받는다는 주장이다. 그래서 아무리 주위에서 무모하다 일러도 천문학적인 돈을 쏟아부으며 사막과 간척지에 인공 호수, 인공 산, 식물원을 만들고 스펙터클한 쇼를 빚어내고 있다.

그의 이런 엔터테인먼트 지향성은 유전자에서 비롯된 것이다. 조

부인 제이콥 웨인버그Jacob Weinberg는 리투아니아에서 이민 온 유대인이었는데 보드빌 극단에서 배우로 활약했다. 비록 삼류 연예인이었지만 넘치는 끼로 많이 사랑을 받았다. 간판에 그림을 그리는 '간판장이'로 시작해 빙고 게임장을 운영하던 아버지 역시 재치가 넘쳤고 승부욕이 강했다. 부친은 유대인이란 이유로 계속 차별을 당하자 1946년 성을 '웨인버그'에서 '윈'으로 개명했다. 아들 스티브 또한 부친을 닮아 타고난 승부사였다. 일요일이면 왕복 270마일이나 되는 아버지의 사업장을 찾아 게임하는 사람들을 관찰하곤 했다.

윈은 부친의 갑작스런 타계 이후 내키지 않는 게임장을 떠맡았고, 1967년에는 본무대인 라스베이거스로 이주했다. 가진 건 거의 맨주먹뿐이었으나 더 넓은 무대에서 보란 듯 사업을 펼치고 싶었다. 카지노 호텔 사원으로 일을 배우기 시작한 윈은 라스베이거스 최고 은행가의 눈에 들며 단박에 자금 문제를 해결했다. 이후 차별화된 도박 사업으로 세계 카지노계를 쥐락펴락하는 카지노 제왕이 됐다. 동시에 성추행과 성폭력 등 추문도 끊이지 않는다. 현재 그의 자산은 24억 달러에 달한다.

어떤 어마어마한 프로젝트라도 거침없이 밀어붙이는 투지는 독보적이다. '미쳐도 단단히 미친 사람'으로 통하는 그는 오늘도 리조트를 최첨단과 초호화의 극단으로 끌고 가기에 여념이 없다. 윈은 "나는 금을, 명품을 사랑한다. 또 명품의 정점에 있는 것이 '예술'임을 알기에 예술도 사랑한다"고 말한다. 걸작에는 명품 따위가 감히 범접하지 못하는, 말로 설명키 어려운 '매혹'이 깃들어 있음을 진작 간파한 셈이다. 남이야 뭐라고 하거나 말거나.

BERNARD ARNAULT

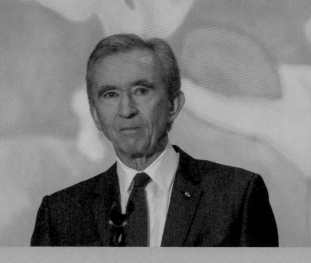

베르나르 아르노

계통·맥락	★ ★ ★ ★ ★
작가 발굴·양성	★ ★ ★ ★ ★
사회 공헌·메세나	★ ★ ★ ★ ★
재단·미술관 설립	★ ★ ★ ★ ★
환금성·재테크	★ ★ ★ ★ ★

촌티 경멸하던
냉혹한 명품 사냥꾼

경영에 예술 접목하며
부드러운 양이 되다

명품의 대명사인 루이 비통을 비롯해 디오르, 펜디 등을 보유한 '1등 명품 왕국'은 지극히 사소한 대화에서 비롯됐다. 1970년 뉴욕 JFK 공항. 프랑스의 명문 공과대학 에콜 폴리테크니크 졸업반이던 베르나르 아르노[1949~]는 호텔로 가기 위해 택시를 잡아탔다. 미국 땅을 처음 밟은 그에게 기사는 프랑스인이냐고 물었다. 그렇다고 답하며 아르노는 "프랑스에 가본 적 있나요?"라고 되물었다. 기사는 고개를 저었다. "그럼 프랑스 대통령이 누군진 아세요?"라고 묻자 기사는 "몰라요. 하지만 크리스티앙 디오르는 알죠"라고 답했다.

아르노의 머리에 번쩍 번개가 쳤다. 디오르 같은 브랜드야말로 국제 무대에서 여러 말 필요 없이 통할 수 있는 자산이요, 그런 유명한 브랜드를 보유한다면 큰 사업을 벌일 수 있겠다는 생각이 든 것이다. 이 짧은 대화는 훗날 결정적인 전기가 됐다. 아르노는 14년 뒤 디오

르가 눈앞에 다가오자 온 힘을 다해 손에 넣었다. 그리고 5년 뒤 루이 비통과 모엣헤네시가 속한 LVMH까지 집어삼켰다. '명품의 황제', '캐시미어를 두른 늑대'는 그렇게 탄생했다.

아르노는 1949년 프랑스의 북부 소도시 루베에서 태어났다. 어릴 때부터 총명했던 그는 수학과 과학을 잘해 공과대학에 들어갔고, 졸업 후 아버지의 건설회사에서 경영 수업을 받았다. 이어 부동산 개발업에 뛰어들어 좋은 실적을 거뒀다. 1979년에는 아버지 회사를 물려받아 대표가 됐다. 그러나 1981년 프랑스에 사회주의 정권이 들어서며 기업을 옥죄자 미국으로 건너가 고급 주택 분양 사업을 시작했다. 미국에서도 성공 가도를 달리던 즈음 디오르의 모기업인 부삭이 부도 직전에 처했다는 소식이 들려왔다. 그는 서둘러 귀국하면서 본보기로 특별히 신경 써 지은 집을 미국 부호에게 팔았다. 한데 새 주인은 열쇠를 건네받자마자 "거실 위치를 바꾸겠다"며 멀쩡한 집을 뜯기 시작했다. 이를 본 아르노는 '프랑스인은 아이디어는 많은데 늘 머뭇거린다. 미국인은 바로 착수한다'는 사실을 마음에 새겼다. 이후 프랑스의 창의력과 미국의 추진력을 경영에 접목했고, 미국식 기업 인수 합병도 공격적으로 전개했다.

스물한 살 청년 시절 가슴에 품은 디오르를 서른다섯 살에 인수한 아르노는 디오르가 속한 부삭 그룹의 직물 사업을 매각하고, 디오르와 르봉마르세 백화점에 집중했다. 직원도 대거 해고했다. 그렇게 해서 디오르는 2년 만에 흑자로 돌아섰다. 이에 고무된 아르노는 '이제는 명품 산업이 대세'라며 건설사를 매각하고 거함 LVMH의 주식을 야금야금 사들이기 시작했다. 14퍼센트던 지분은 43.5퍼센트까지 늘어났다. 그리곤 혈투에 가까운 소송을 벌인 끝에 1989년

LVMH의 주인이 됐다. 140년이 넘은 명품 기업 루이 비통이 40세 애송이 사업가의 손에 들어간 것이다.

LVMH를 인수한 후 아르노는 기업 재정비와 동시에 지방시, 겐조, 셀린느, 펜디, 불가리, 쇼메, 태그호이어, 샤토 디켐 등 알짜 브랜드를 잇달아 인수했다. 그리곤 구태의연한 가족 경영을 쓸어내고 현대식 경영 방식을 도입했다. 그 결과 LVMH 그룹은 명품 업계에서 대적할 자가 없게 됐다. 패션과 시계, 보석, 화장품, 유통 등 여섯 개 분야에서 명품 브랜드 70종이 운집한 LVMH의 2018년 매출은 59조 5,000억 원이었다. 아르노가 인수한 당시보다 27배 증가한 기록이었다. 개인 재산은 매년 늘어 2018년 1,080억 달러(약 127조 원)로, 빌 게이츠를 밀어내고 세계 부호 2위가 됐다. 1위는 1,140억 달러를 보유한 제프 베조스 아마존닷컴 창업주다. 물론 프랑스, 아니 유럽에서는 아르노가 타의 추종을 불허하는 최고 부자다.

요즘은 세계 파워 컬렉터로 꼽히지만 아르노는 1980년대까지만 해도 미술에 별반 열정이 없었다. 피아노 연주를 훨씬 즐겼다. 처음 그가 수집한 그림은 후기 인상파 화가 클로드 모네의 유화 〈채링 크로스 다리Charing Cross Bridge〉다. 런던 템스강을 그린 이 풍경화는 1980년 경매에 나왔는데 응찰자가 없어 낮은 가격에 살 수 있었다. 이후 파블로 피카소, 베르나르 뷔페Bernard Buffet의 작품을 사들여 집과 사무실에 걸고 즐겼다.

아르노는 『뉴욕타임스』 인터뷰에서 "그때 모네를 아주 괜찮은 가격에 낙찰받고 들뜬 마음으로 집에 가져와 오랫동안 잘 감상했다. 그런데 아마도 수잔 파제Suzanne Pagé(루이 비통 재단 미술관장)는 나의 모네를 썩 좋아하지 않을 것"이라고 말했다. 초보 시절에는 '편안

한 그림'을 좋아했던 셈이다.

그랬던 그가 본격적으로 현대 미술을 수집한 것은 1997년 디자이너 마크 제이콥스Marc Jacobs를 만나면서부터다. 1등 명품인 루이 비통은 '명성이 높고 품질도 뛰어나지만 지루한 게 문제'라고 판단한 그는 메종 전체, 또 제품에 새바람을 불어넣기 위해 미국의 신예 디자이너 마크 제이콥스를 아트 디렉터로 기용했다. 젊고 반항적인 감각을 세련되게 버무려내는 데 일가견 있던 이 천재는 100년 넘게 신성 불가침 영역이던 고동색 LV 모노그램을 확 뒤엎어놓았다. 스티븐 스프라우스Stephen Sprouse의 낙서 같은 손글씨를 모노그램에 과감히 덧입혔는가 하면, 무라카미 다카시로 하여금 루이 비통의 모든 계열을 마음껏 갖고 놀게 했다. 화가와 협업해 몰라보게 젊고 산뜻해진 루이 비통은 매출이 순식간에 다섯 배나 뛰었다.

이 과정을 지켜본 아르노 회장은 '명품 경영의 열쇠는 현대 미술에 있다'며 곧바로 작품 수집에 뛰어들었다. 이거다 싶으면 좌고우면하지 않고 실행에 옮기는 전략이 작품 수집에도 적용돼, 원하는 것이면 값이 높든 낮든 일단 사들였다. 이후 그가 산 작품은 일일이 열거하기 어렵다. 마크 로스코, 알베르토 자코메티, 앤디 워홀을 필두로 애그니스 마틴Agnes Martin, 장-미셸 바스키아, 게르하르트 리히터, 애니시 커푸어, 로즈마리 트로켈Rosemarie Trockel, 우고 론디노네Ugo Rondinone 작품이 컬렉션 리스트에 올랐다. 특히 마크 로스코의 추상화는 그가 가장 아끼는 것으로, 대외용 프로필 사진도 이 그림 앞에서 찍었다.

아르노 회장은 앤디 워홀의 작품을 10점 가까이 수집했다. 초기 〈붉은 자화상Red Self-Portraits〉과 일명 '폭탄 머리'로 불리는 후기 〈자

2014년 10월 루이 비통 미술관 개관식. 게르하르트 리히터의 작품을 배경으로 프랑수아 올랑드 대통령 (오른쪽), 건축가 프랭크 게리와 대화 중인 베르나르 아르노

화상Self-Portraits〉 등 주요작이 대표적이다. 엘즈워스 켈리Ellsworth Kelly 의 작품은 5점 넘게 수집했다. 게르하르트 리히터의 회화는 사슴을 그린 1963년 작품과 바다를 그린 1969년 작품, 화려한 색띠의 디지털 작품 〈띠Strip〉까지 시기별로 사들였다. 루이 비통과 협업한 미국의 악동 작가 리처드 프린스, 일본의 원로 작가 구사마 야요이 작품도 소장했고, 아프리카와 아시아 작가 작품도 여럿 수집했다.

아르노 회장은 개인적인 소장과 별도로 기업 컬렉션을 적극 독려했다. 특히 2006년 루이 비통 재단을 설립한 후에는 대형 설치 작품과 미디어 아트를 집중적으로 수집했다. 영국 듀오 작가 길버트&조지Gilbert&George의 초대형 3폭 회화 〈트립틱A Triptych〉, 안드레아스 구어스키의 대형 사진, 크리스 버든Chris Burden의 설치 작품이 그 예다.

루이 비통은 이미 1970년대부터 작가들과 공동 작업을 해왔다.

2012년 7월 구사마 야요이와 마크 제이콥스가 함께 꾸민 뉴욕 루이 비통 매장

1980년대에 프랑스 조각가 세자르 발다치니César Baldaccini, 미국 작가 솔 르윗Sol Lewitt과 협업했다. 또 예술가와 건축가, 사진가와 스타를 묶는 다양한 프로젝트를 펼쳤다. 하지만 이는 명품 사업을 돋보이게 하려는 시도에 불과했다. 진짜 전기는 2001년 에스파냐 빌바오의 구겐하임 미술관 방문에서 비롯됐다. 아르노는 건축가 프랭크 게리가 항공기용 티타늄으로 놀라우리만치 독특하고 거대한 미술관을 지은 걸 보고 전율을 느꼈다. 이에 필적할 미술관을 파리에 세우겠다는 욕망이 솟구쳤다. 루이 비통의 예술 사업이 본격적으로 막을 올린 순간이었다. 아르노를 만난 건축가는 뭉게구름이 자유롭게 떠도는 듯한 '돛단배' 드로잉을 제시했다. 어느 한 곳도 똑같은 데가 없는 독특한 비정형 건축 디자인에 아르노는 흔쾌히 승락했고, 무려 13년이 흐른 2014년 10월, 마침내 파리 불로뉴 숲에 유리 돛단배 형상의

올라푸르 엘리아손, 〈지평선 안쪽〉, 2014년, 스테인레스스틸, LED, 거울, 음향, 5.4×91×5.2m

루이 비통 미술관이 탄생했다.

　루이 비통 재단은 미술관 개관에 앞서 올라푸르 엘리아손Olafur Eliasson, 아드리안 비야르 로하스Adrián Villar Rojas 등에게 장소 특정적인 작품을 주문했다. '동굴'로 불리는 지하 공간을 장식한 엘리아손의 〈지평선 안쪽Inside the Horizon〉은 압도적인 설치 미술이다. 스테인리스스틸과 유리, 거울, LED로 물과 거울, 빛이 서로를 끝없이 비추는 작업에 아르노 회장은 엄지를 높이 치켜들었다. 크리스티앙 볼탕스키Christian Boltanski, 모나 하툼Mona Hatoum 등의 작품도 공개되었다.

　파리의 허파로 불리는 불로뉴 숲에 루이 비통이 아름다운 미술관을 세우면서 파리의 예술 지도는 크게 바뀌었다. 해마다 세계에서 100만 명이 넘는 관람객이 이곳에 모여든다. 특히 공사비를 엄청나게 쏟아부은 건축은 계속 화제다. 그러나 아르노가 모은 미술품은 그저 '지극히 루이 비통답다'는 느낌이다. 정교함을 추구하는 사치품

브랜드의 틀을 벗어나지 못한 채 안전한 길만 고집한 터라 2퍼센트 부족하다는 생각이 든다. 일평생 촌스러움을 경멸하고, 최고의 세련미를 추구해온 '명품 황제'다운 컬렉션이다.

　매주 토요일 아침, 별다른 약속이 없으면 아르노는 루이 비통 미술관을 찾는다. 그곳에서 만난 사람들이 "어머나, 회장님, 미술관이 너무 멋져요"라고 찬사를 터뜨릴 때 가장 행복하다는 그는 지구상에서 가장 우아한 슈퍼컬렉터임에 틀림없다. 꿈을, 환상을 마음껏 실현하고 세련된 자태로 즐기고 있으니 여한은 없을 듯하다.

루이 비통 미술관
Fondation Louis Vuitton

　방사상으로 넓게 뻗은 파리 개선문 근처, 개선문 앞 드골 광장과 프리들랑 거리가 만나는 곳에서는 거의 언제나 길게 줄을 선 사람들을 만나게 된다. 루이 비통 미술관 셔틀버스를 기다리는 이들이다. 15분 간격으로 출발하는 이 버스는 불로뉴 숲 루이 비통 미술관으로 가는 가장 빠르고 편리한 방법이다. 이미 입소문이 많이 나 각국 여행객들이 1유로씩 내고 이 버스를 이용한다.

　버스는 7~8분 만에 찬란하게 빛나는 유리 건물 앞에 멈춘다. 절로 탄성이 터져나오는, 거대하고 세련된 루이 비통 미술관이다. 200년 넘게 '여행'을 브랜드의 모토로 여겨온 루이 비통답게 미술관은 돛단배 모양이다. 베르나르 아르노 LVMH 회장은 어딘가로 홀쩍 떠나고픈 사람들의 마음을 집약해 세상에서 가장 멋진 유리 범선을 지었다. 새로운 항해를 암시하기에 딱 들어맞는 건축이다.

　건축가 프랑크 게리는 11개에 이르는 전시실과 공연장, 카페, 테라스를 어느 것 하나 같은 곳이 없게 설계했다. 기울기와 형태가 다른 거대한 유리 돛 12개는 유리판 3,584장을 조각조각 끼워 맞춰 지었다. 여느 건축에 비해 시간도, 시공비도 두세 배가 드는 작업이었다. 내부 또한 우아함으로 가득해 '궁극의 명품'이란 바로 이런 것임을 여실히 보여준다. 아르노 회장은 30년 넘게 품어온 '누구도 범접할 수 없는 미술관'의 꿈을 2014년 게리를 통해 구현했다. 돛을 올린

지 얼마 되지 않았음에도 미술관은 어느새 '죽기 전에 꼭 둘러봐야할 미술관'으로 자리매김했다.

총 6개층, 건평 1만 1,700제곱미터인 루이 비통 미술관은 공간, 통로, 계단이 불규칙하게 이어진다. 무심코 걷다가는 길을 잃기 십상이다. 지하 1층에서 0층과 1, 2층을 거쳐 3, 4층 테라스를 돌다 보면 중간에 한두 번쯤은 헤매게 된다. 하지만 이곳에서라면 길을 잃어도 즐겁기만 하다.

사립 미술관 대부분이 그렇듯 루이 비통 미술관 또한 '명품 왕국의 1인자'인 아르노 회장의 취향과 안목이 집대성된 곳이다. 그는 현대 미술이 품은 예술적 창조력이 대중에게 전파돼 창조의 선순환이 이뤄지길 기대한다. 하지만 컬렉션보다 건축이 더 깊게 각인되는 건 어쩔 수 없는 듯하다.

주소 8 avenue du Mahatma Gandhi(Bois de Boulogne) 75116 Paris, France
교통 지하철 1호선 레사블롱 역, 셔틀버스 개선문역 2번 출구(15분 간격)
문의 www.fondationlouisvuitton.fr
개장 월·수·목 11:00~20:00, 금 11:00~23:00, 토·일 10:00~20:00(화 휴무)
요금 10~14유로(가족 티켓 32유로)

STEVEN
COHEN

스티븐 코언

계통·맥락	★ ★ ★ ★ ★
작가 발굴·양성	★ ★ ★ ★ ★
사회 공헌·메세나	★ ★ ★ ★ ★
재단·미술관 설립	★ ★ ★ ★ ★
환금성·재테크	★ ★ ★ ★ ★

동물적 감각으로
패를 읽는 헤지펀드의 제왕

아트 컬렉션에
승부욕을 불태우다

날카로운 금테 안경에 옥니, 과묵한 표정의 헤지펀드 매니저 스티븐 코언1956~. 그의 어린 시절은 영화《레인 맨》주인공과 닮은 구석이 많다. 영화 속 더스틴 호프먼처럼 코언 역시 한 번 본 숫자들은 줄줄 꿰었다. 수數를 읽는 재능이 남달랐던 것이다. 그는 중학생이던 9학년 때부터 포커에 탐닉했는데, 게임에 나온 패를 죄다 외워 상대가 무얼 갖고 있는지 훤히 알아차렸다고 한다.

코언은 타고난 승부사였다. 수줍음을 많이 탔지만 포커를 할 땐 맹수나 다름없었다. 포커 때문에 인생행로도 정해졌다. 매순간 승부를 걸어야 하는 주식 거래는 적성과 딱 맞아떨어졌다. 스스로도 아이비리그 명문 학교인 펜실베이니아 대학교 시절을 이렇게 회상한다.

"대학 1학년 때, 빙글빙글 돌아가는 도심의 주식 시세 현황판이 심장에 와 박혔다. 번쩍거리는 숫자와 회사 이름이 틱, 틱, 틱 말을

걸어왔다. '50, 50, 50' 하는 소리도 마법처럼 들렸다. '아, 저 회사 오르겠구나!' 감이 왔다."

며칠 후 코언은 메릴린치 증권에서 주식을 샀다. 포커 판에서 딴 돈과 등록금을 몽땅 쏟아부었다. 자칫하면 사달 날 일이었지만 왠지 걱정이 되지 않았다. 예상대로 결과는 대단히 좋았고, 코언은 이후 학업을 작파한 채 주식 거래에 매달렸다. 포커 마니아는 어느새 주식 마니아가 됐고, 얼마 지나지 않아 세계 금융계를 쥐락펴락하기 시작했다. 그리곤 아트 컬렉션에도 뛰어들었다.

큰돈을 번 부호들이 인생 경주에서 승리한 것을 자축하며 트로피처럼 예술품을 수집하듯, 코언 역시 헤지펀드계의 '새로운 왕자'가 되자 '트로피 아트'를 열광적으로 사 모았다. 수익성 높은 초고가 유명작을 바구니에 부지런히 쓸어 담은 것이다. 이에 『뉴욕타임스』는 2005년 '월가의 뉴 프린스가 미술 시장을 후끈 달구기 시작했다'고 슬쩍 비꼬았다.

자산 129억 달러, 미국 부자 순위 36위(2019년 『포브스』). 하지만 스티븐 코언의 부모형제는 그가 이처럼 미국을 대표하는 억만장자에 막강한 슈퍼컬렉터가 되리라곤 전혀 예상치 못했다. 그저 승부욕 강한 고집불통으로만 여겼던 것이다.

코언은 의류 공장을 운영하는 유대인 아버지 밑에서 태어났다. 무려 8남매나 되는 번잡한 가정이었다. 동생은 "형은 학교가 파하면 밤늦도록 친구들과 포커를 했다. 아침마다 책상에 돈이 수북이 쌓여 있었다"고 회고한다. 코언도 "그때 포커를 하면서 어떻게 위험을 감수할지 뼈저리게 터득했다. 훗날 큰 자산이 됐다"고 밝혔다.

뼛속까지 승부사인 그에겐 여러 가지 기록이 따라다닌다. 대학

을 마치고 1978년 그룬탈 증권사에 입사했을 때 코언은 출근 첫날 8,000달러 이익을 내 모두를 깜짝 놀라게 했다. '주식 천재'의 등장을 알리는 서막이었다. 이후 코언의 팀은 매일 회사에 10만 달러 수익을 안겨주는 등 놀라운 실적을 쏟아냈다. 그리고 1992년 코언은 자기 돈 2,500만 달러로 이름의 머리글자를 따 'SAC 캐피털'을 차렸다. 때마침 미국 경제가 엄청난 활황세여서 SAC는 20년간 매년 수익률 30퍼센트 이상을 달성했고, 140억 달러를 운용하는 거대 금융사로 성장했다.

코언은 거래 수만 건을 진두지휘하면서도 결코 큰소리를 낸 적이 없다. 냉정한 판단을 위해 사무실 온도도 20도를 고수한다. 미국 북동부의 혹독한 추위에 덜덜 떠는 직원 전원에게 그는 고급 양모 스웨터를 사주었다.

억만장자 반열에 오른 코언은 2000년부터 본격적으로 미술품을 사들였다. 초기에는 빈센트 반고흐, 클로드 모네, 폴 고갱 등 인상파 작품으로 시작했다. 그러다 곧바로 미국의 전후 미술과 현대 미술로 갈아탔다. 월가 거물들이 주식에 투자하듯 미술품에 투자하는 것처럼, 코언도 이슈가 되는 작품들을 앞질러 수집했다. 2005년까지 5년간 무려 3억 달러를 컬렉션에 쏟아부었으니 엄청난 기세였다. 그는 미술 잡지들이 선정하는 '세계 컬렉터 톱 10'에 단숨에 진입했다. SAC 캐피털을 함께 만든 데이비드 가넥은 "나도 그림을 좀 사지만 코언은 그야말로 예술계를 맹공하고 있다"며 경악했다. 다른 슈퍼리치들이 자산의 3퍼센트 안팎을 작품에 투자하는 것과 달리 코언은 10~20퍼센트를 쏟아부었다. 미술품이야말로 주식, 금, 부동산을 능가하는 매력적인 투자 종목이라고 본 것이다.

2006년 『월스트리트저널』로부터 '헤지펀드 킹'이란 별칭을 부여받은 뒤론 1억 달러가 넘는 작품도 거침없이 사들였다. 도박판에서 동물적 감각으로 패를 읽어내듯, 아트 컬렉션의 판도 귀신처럼 읽어 냈다. 할리우드 거물 데이비드 게펜으로부터 빌럼 드쿠닝의 〈여인 III〉과 〈경찰 가제트Police Gazette〉를 각각 1억 3,750만 달러와 6,350만 달러에 넘겨받은 것도 그런 이유다.

코언은 사업이든 컬렉션이든 내용이 외부에 공개되는 것을 극도로 꺼리는 인물이다. 직원 채용 때도 '언론과 접촉하지 않으며 미디어 카메라 앞에 절대 앉지 않는다'는 서약을 받을 만큼 입단속을 해 왔다. 그런 그가 2009년 4월 뉴욕 소더비에서 개인 소장품 전시를 개최해 대표적인 소장품 20여 점을 공개했다. '비밀주의자 코언이 웬일인가' 하는 궁금증이 들끓을 수밖에 없었다. 때마침 코언이 갖고 있던 소더비 지분을 늘려 3대 주주가 된 시점이었고, 결과적으로는 침체된 미술 시장 경기 속에서 소더비와 코언 모두 이 전시로 썩 괜찮은 홍보 효과를 보았다.

2013년 코언은 미국의 카지노 재벌 스티브 원으로부터 피카소의 〈꿈〉을 1억 5,500만 달러에 매입해 화제를 뿌렸다. 이 작품을 넘겨받는 과정에는 재미난 일화가 있다. 2006년 원은 대학 후배인 코언에게 이 그림을 1억 3,900만 달러에 팔기로 약조를 맺었다. 그리곤 지인들에게 작품을 보여주다가 팔꿈치로 구멍을 내고 말았다. 원은 9만 달러를 들여 작품을 감쪽같이 복원해 내밀었고, 코언은 그 사실을 알면서도 흔쾌히 더 높은 가격으로 그림을 사들였다. 피카소의 수많은 여인 초상 중에서도 구도와 표현이 특히 절묘하고 환상적이어서 그만한 돈을 쓸 만하다고 판단한 것이다.

이후로도 코언은 1억 달러를 웃도는 알베르토 자코메티의 인물 조각 두 점을 매입했다. 앤디 워홀, 빈센트 반고흐, 프랜시스 베이컨, 잭슨 폴록, 리처드 프린스의 작품도 수집했다. 물론 애덤 펜들턴Adam Pendleton 같은 유망주의 작품도 샀다. 1억 달러가 넘는 작품을 6점이나 연달아 매입하는 것은 어지간한 배짱이 아니고선 어려운 일이다. 고위험, 고수익에 이골이 난 '헤지펀드 대부'답다. 현재 300~400점으로 추정되는 코언의 컬렉션은 초고가 유명작이 즐비해 전체 금액이 10억 달러에 이른다. 코언의 예술 고문인 샌디 헬러Sandy Heller는 300점 중 100점이 작가들의 대표작이라고 밝혔다.

늘 화제작을 쫓는 것도 코언의 특징이다. 영국의 악동 미술가 데이미언 허스트의 작품이 좋은 예다. 코언은 2004년 〈살아 있는 자의 마음속에 있는 죽음의 물리적 불가능성The Physical Impossibility of Death in the Mind of Someone Living〉이란 상어 작품을 영국 광고 전문가 찰스 사치Charles Saatchi로부터 800만 달러에 사들였다. "과연 그만한 가치가 있는가" 하는 질문이 쏟아졌지만 코언은 개의치 않았다. 전 세계에 파문을 일으켰다는 사실 하나로도 의미가 있다고 본 것이다. 이후 재스퍼 존스의 〈성조기〉(1억 1,000만 달러), 앤디 워홀의 〈청록 마릴린Turquoise Marilyn〉(8,000만 달러)과 〈슈퍼맨Superman〉(2,500만 달러), 프랜시스 베이컨의 인물화, 제프 쿤스의 조각 〈풍선 강아지Balloon Dog〉도 매입했다.

코언의 수집품 중 하이라이트는 역시 알베르토 자코메티 조각이다. 그는 2014년 11월 열린 소더비 경매에서 자코메티의 〈마차 The Chariot〉를 1억 100만 달러에 낙찰받았다. 이 작품이 무척 마음에 든 그는 이듬해 5월 크리스티 경매에서 〈손으로 가리키는 남자Man

알베르토 자코메티, 〈마차〉,
1950년, 청동에 채색,
144.8×65.8×66.2cm

Pointing〉를 1억 4,130만 달러에 또 사들였다. 이로써 점당 1,000억 원
이 넘는 자코메티 조각을 두 점이나 보유하게 됐다. 당시는 코언이
주식 내부자 거래 혐의로 검찰 조사를 받던 때라 천문학적인 가격의
작품을 연달아 매입한 것에 세간의 비난이 들끓었다. 곱게 자숙해도
시원찮은 마당에 고가 작품을 사들이느냐는 지적이었다. SAC 캐피
털은 2013년 내부자 거래 혐의로 기소돼 직원 두 명이 유죄 판결을
받았고, 벌금 18억 달러를 부과받았다. 미국 증권거래위원회는 코
언에게 책임을 물으려 했지만 재판정은 무혐의 판결을 내렸다. 그는
SAC 캐피털의 간판을 '포인트 72 에셋'으로 바꿔 달고 여전히 활동
중이다.

코언은 코네티컷주 그리니치에 저택을 보유하고 있다. 79만 평이나 되는 부지에는 아이스링크, 골프 코스에 연면적 3,250제곱미터(983평)인 저택 겸 개인 미술관이 있다.

미국 헤지펀드 업계에는 케네스 그리핀, 존 폴슨, 대니얼 러브 등 코언 외에도 '큰손 컬렉터'가 여럿 있다. 이들은 금융에 비해 미술 투자가 정부 규제를 덜 받고 수익성이 높다는 데 주목한다. 이에 『월스트리트저널』은 '아트 마켓이 헤지펀드 업계와 닮은꼴이 돼가고 있다. 저들의 치고 빠지기 전략은 문제가 있다'고 지적하고 나섰다. 『뉴욕 매거진』도 '헤지펀드 매니저들은 작품을 성장주처럼 대한다. 이들이 얻는 보상은 커지는데 통제는 없다'고 우려했다.

미술품을 수집하는 이유를 묻자 코언은 "예술이 사람들의 삶을 풍성하게 할 거라 믿는다. 사옥 곳곳에 독특한 작품을 설치했는데 반응이 제각각이다. 그걸 살피는 게 재밌다"고 답했다. 미술 전문가들은 코언의 컬렉션이 '가히 세계 정상급'이라 평한다. 맞는 말이다. 그러나 컬렉션의 뚜렷한 방향과 맥락이 없는 것은 아쉽다. 철저하게 유명 작품 위주로 수집해왔기에 '투자'의 냄새가 짙다. 그야말로 '트로피 아트'의 총집결인 셈이다.

미술품 수집과는 별개로 코언은 미국을 대표하는 뉴욕 현대 미술관 후원에도 팔을 걷어붙였다. 뉴욕 현대 미술관 후원회 이사로 2017년에는 5,000만 달러(약 563억 원)라는 거액을 내놓아 화제를 모았다. 그전에도 뉴욕 현대 미술관에 적잖이 기부금을 내놓았지만 미술관이 증개축 공사에 돌입하자 흔쾌히 다시 거금을 내놓은 것이다. 간간히 작품도 기증한다. 런던 크리스티 경매에서 460만 달러(약 50억 원)에 낙찰받아 3년간 소장해온 영국 작가 크리스 오필리Chris

크리스 오필리, 〈성모 마리아〉, 1996년, 캔버스에 말린 코끼리 똥, 복합 재료, 243.8×182.8cm

Ofili의 대표작 〈성모 마리아The Holy Virgin Mary〉를 2018년에 기증하자 뉴욕 현대 미술관 관계자는 "마침 yBayoung British artists 부문 소장품 이 취약했는데 매우 중요하고 논쟁적인 회화를 보유하게 됐다"며 반겼다. 취약한 부문을 꿰뚫어 보고 꼭 필요한 작품을 기증한 것도 코언의 기질을 읽게 해준다. 역시 승부사다.

LEONARD
LAUDER

RONALD
LAUDER

레너드 로더
로널드 로더

계통·맥락	★ ★ ★ ★ ★
작가 발굴·양성	★ ★ ★ ★ ★
사회 공헌·메세나	★ ★ ★ ★ ★
재단·미술관 설립	★ ★ ★ ★ ★
환금성·재테크	★ ★ ★ ★ ★

그림엽서 수집하던
화장품 명가 상속자들

미국 문화계에
튼실한 기둥 세우다

미국의 화장품 기업 에스티 로더. 여성이라면 모르는 이가 없을
것이다. 값이 비싸 선뜻 장만하기 어려운 게 흠이지만 누구나 선망
하는 화장품 브랜드다. 2016년 창립 70주년을 맞은 이 기업의 상속
자들은 미국 미술계에서 알아주는 슈퍼컬렉터다.

어머니 에스티 로더 여사가 일군 회사를 이어받아 전 세계 150개
국으로 확장시킨 장남과 차남은 일찍부터 미술에 눈을 떠 평생을 즐
겨왔다. 큰아들 레너드 로더1933~는 40여 년간 모아온 미술품을 뉴
욕 휘트니 미술관과 메트로폴리탄 미술관에 쾌척했다. 열한 살 아
래 동생 로널드1944~는 에곤 실레Egon Schiele, 에른스트 키르히너Ernst
Kirchner 등 20세기 오스트리아, 독일 미술을 모은 뒤 노이에 갤러리
Neue Galerie를 뉴욕에 만들어 대중과 공유하고 있다. 특히 동생 로널
드 로더는 2006년 구스타프 클림트의 황금빛 유화 〈아델 블로흐-바

구스타프 클림트, 〈아델 블로흐-바우어 I 〉, 1907년, 캔버스에 금, 은박과 유채, 140×140cm

우어 I)을 1억 3,500만 달러(약 1,297억 원)에 매입해 세계적으로 큰 화제를 뿌렸다. 당시로선 공개된 미술품 거래 중 최고가여서 뉴스의 초점이 됐다.

　이렇듯 형제는 미국 미술계에서 '어떤 컬렉터와 견줘도 뒤지지 않는 수준 높은 컬렉션을 구축한 후원자'로 불린다. 하지만 우리나라에선 클림트 초상화를 수집한 동생만 잘 알려졌을 뿐이다. 로널드 로더가 정치 활동과 대외 활동에 적극적인 데다, 독립적인 개인 미술

관을 운영하는 것도 이유일 것이다.

그래도 장남인 레너드가 먼저 미술에 눈을 뜬 뒤 동생이 그 뒤를 밟은 것이니 형부터 살펴보는 게 순서다. 동유럽 유대인 이민자 가정에서 태어난 레너드는 어린 시절 그림엽서에 마음을 빼앗겼다. 여섯 살에 아르데코 엽서에 매혹된 이후 용돈만 생기면 색다른 엽서를 구하러 고서점을 순례했다. 아름다운 것을 좋아하고 멋내기를 즐긴 어머니와, 차분하고 꼼꼼한 아버지의 성품을 고루 이어받은 그는 일평생 이 소박한 취미를 이어갔다. 그 결과 그가 모은 그림엽서는 12만 점을 넘어섰다.

레너드는 2010년 동생의 뉴욕 미술관에서 그림엽서 소장전도 열었다. 오스트리아 빈에서 온 진귀한 엽서들이 다수 포함돼 반향이 썩 좋았다. 작은 엽서에 그토록 많은 이야기와 예술 세계가 켜켜이 담겨 있으리라곤 누구도 생각지 못한 것이다. 이후 레너드는 엽서를 전부 보스턴 미술관에 기증했다. 미술관은 '미니 걸작mini-masterpieces'이라는 특별관을 조성했다. 레너드는 "내겐 정말 특별한 엽서들이었다. 온 세계 역사와 문화가 담겨 있었으니까. 엽서는 아트 컬렉션으로 가는 길을 열어주었다"고 회고했다.

엽서를 모으던 꼬마는 동부의 명문 펜실베이니아 대학교와 콜럼비아 대학교 대학원을 거쳐 스물다섯에 부모의 회사에 발을 들였다. 그리고 50여 년을 일했다. 현재 직함은 에스티 로더 그룹 명예 회장이다. 장남으로서 가업을 잇는 것만으로도 대단히 바빴으나 레너드는 주말이면 아내와 미술관을 찾았다. '미국 동부의 가장 혁신적인 미술관' 휘트니 미술관과 '뉴욕 대표' 메트로폴리탄 미술관은 빼놓지 않았다. 1977년에는 휘트니 미술관 이사회 의장에 취임하고 물심

양면으로 후원했다. 소장품과 기부금을 잇달아 내놓던 레너드 의장은 2008년 1억 3,100만 달러라는 거금을 쾌척하기도 했다. 휘트니의 77년 역사상 최고 기부액이다. 이로써 휘트니 미술관은 메디슨 애비뉴 75번가 건물을 팔지 않아도 되었다.

2007년 휘트니 미술관은 "맨해튼 서부의 미트패킹(옛 정육점) 지구에 새 빌딩을 짓겠다"고 발표하면서 기존 건물 매각을 추진했다. 그러자 레너드는 "미국 현대 미술이 싹을 틔우고 꽃을 피운 의미 있는 현장을 없앨 순 없다"며 후원금을 내놓았고 휘트니는 2015년 멋진 새 건물을 짓고 이사하면서 옛 건물을 메트로폴리탄 미술관에 현대 미술 전시관으로 임대하게 됐다. 유서 깊은 뉴욕의 현대 미술 전진 기지는 이로써 전통을 이어가고 있다.

레너드 로더는 40대 초반부터 모은 큐비즘 작품 81점을 2013년 메트로폴리탄 미술관에 기증했다. 파블로 피카소 34점, 조르주 브라크Georges Braque 17점, 페르낭 레제Fernand Léger 15점, 후안 그리스 15점 등 입체파 거장의 회화와 조각이 포함된 컬렉션은 입체파의 탄생과 변화 과정을 살필 수 있어 의미가 크다. 금액 가치는 10억 달러대. 레너드는 "입체파 같은 주요 사조의 작품이 세계 유수의 미술관에서 전시, 연구되는 게 중요하다고 생각한다. 그래서 한 사조에 집중했다"고 밝혔다. 이어 "다행히 내가 큐비즘에 몰두한 1970~1980년대만 해도 인상파, 후기 인상파 작품으로 수집가의 관심이 쏠려 뛰어난 큐비즘 작품을 마음껏 고를 수 있었다. 잡지며 신문지 조각을 콜라주하고, 톱밥과 모래와 밧줄로 실험한 작품을 누가 그리 좋아했겠는가. 그런데 입체파의 이런 실험은 추상 미술 발전의 견인차가 됐다"고 강조했다. 또 "이번 기증이 끝이 아니다. 계속해서

왼쪽 페르낭 레제, 〈구성(인쇄공)〉, 1918~1919년, 캔버스에 유채, 249.6×183.5cm
오른쪽 조르주 브라크, 〈과일 접시와 유리잔〉, 1912년, 목탄, 과슈, 종이, 62.9×45.7cm

좋은 큐비즘을 수집해 메트로폴리탄 미술관에 넘길 것이다. 얼마 전후안 그리스 작품 한 점을 사뒀다"고 밝혔다.

토머스 캠벨Thomas Campbell 당시 메트로폴리탄 미술관 관장은 "큐비즘이 우리 미술관에서 가장 취약한 부분이다. 기증작 중에는 입체파의 시작을 알린 작품 등 귀한 것이 여럿"이라며 환영했다. 레너드 로더는 미술관에 기부금 2,200만 달러도 함께 전달했다. 현대 미술 연구소 설립에 써달라며 기금까지 내놓은 것이다. 작품 기증은 물론, 심도 있는 학술 연구까지 독려한 점은 높이 살 만한 대목이다.

로널드 로더는 에스티 로더의 제2브랜드인 크리니크를 이끌고 있다. 10대 시절부터 오스트리아·독일 미술에 푹 빠져 지냈고, 열두세 살 무렵에 이미 앙리 드툴르즈 로트레크Henri de Toulouse-Lautrec, 에곤 실레의 그림을 샀다. 그가 13세 때 700달러를 주고 산 실레의 수채

화는 현재 1,000만 달러를 호가한다. 어린 나이에도 그림 보는 눈은 비상했다.

로널드는 빈 출신 딜러 서지 사바스키Sergy Sabarski를 만나면서 에 곤 실레와 구스타프 클림트에 더욱 깊이 빠져들었다. 형과 마찬가지 로 펜실베이니아 대학교를 졸업하고 파리와 브뤼셀에서 공부한 그 는 1967년 뉴욕에서 사바스키를 만났다. 그에게 오스트리아와 독일 역사를 배운 로널드는 멘토가 추천하는 유럽 회화와 조각을 연이어 사들였다. 특히 빈 분리파와 독일 표현주의 작품에 집중했다.

사바스키는 화랑을 운영하는 한편으로 전시 기획도 했다. 1979년 도쿄에서 열린 '에곤 실레'전과 1981년 '구스타프 클림트'전이 그의 기획이었다. 그러다가 1985년에는 갤러리 문을 닫고 독립 큐레이터 로서 전시 기획에 매진했다. 사바스키는 로널드의 컬렉션이 일정 수 준에 오르자 '특화된 미술관'을 열라고 조언했다. 때마침 메트로폴리 탄 미술관 건너편 밴더빌트 저택이 매물로 나와 기폭제가 됐다. 미 술관 건립 작업을 진두지휘하던 사바스키는 그러나 개관을 앞두고 돌연 세상을 떠나고 말았다. 로널드는 2001년 밴더빌트 저택에 노이 에 갤러리를 개관하면서 "사바스키가 없었다면 이 미술관은 없었을 것이다. 그에게 바친다"고 밝혔다.

노이에 갤러리는 우아한 옛 저택을 그대로 살려 차분한 가운데 20세기 초 유럽 회화를 음미하게 해준다. 소장품은 크게 셋으로 나 뉜다. 첫 번째는 구스타프 클림트, 에곤 실레, 오스카어 코코슈카 Oskar Kokoschka가 주축이 된 빈 분리파 작품, 두 번째는 20세기 오스 트리아 장식 미술, 세 번째는 막스 베크만Max Beckmann과 에른스트 키르히너, 에밀 놀데Emil Nolde 같은 독일 표현주의 작가들의 회화다.

여기에 바우하우스 건축가와 디자이너의 생활 밀착형 디자인을 부록처럼 곁들였다. 컬렉션은 총 4,000점, 값으로 환산하면 10억 달러가 넘는다.

이 미술관의 간판 스타는 누가 뭐래도 실레와 클림트다. 에곤 실레 컬렉션은 세계 최고 수준으로 꼽힐 정도로 양과 질, 모두 대단하다. 로널드는 불안과 고통에 휩싸인 인간 존재를 격렬하게 표현한 실레의 그림을 좋아하는데 노이에 갤러리에서 주요작을 공개하고 있다. 실레의 초기 풍경화도 이채롭다.

클림트의 불세출의 걸작 〈아델 블로흐-바우어 초상 I〉은 노이에 갤러리의 심장에 해당된다. 이 화려한 금빛 회화를 보려고 세계 각국에서 관람객이 몰려든다. 인물 표현에 특출난 재능을 보여 20세기 초 빈에서 명성이 자자하던 클림트는 이 작품에서 '인물화가 도달할 수 있는 황홀한 정점'을 유감없이 보여준다. 금세공업자의 아들로 태어나 금박 활용에 친숙한 화가는 모델의 상반신과 손을 제외하곤 화폭 전체를 환상적인 황금 패턴으로 뒤덮어 보는 이의 숨을 멎게 한다. 더할 나위 없이 찬란한 이 초상화는 1907~1908년 클림트의 황금 시기를 대표하는 걸작이다.

클림트가 7년이나 걸려 이 '20세기 모나리자'를 완성했듯, 로널드 또한 이 작품을 손에 넣기까지 오랜 시간을 기다려야 했다. 나치에게 빼앗긴 명화를 돌려받기 위해 바우어 부부의 조카(부부는 자녀가 없었다)가 오스트리아 정부와 8년간 지리한 법적 투쟁을 벌였기 때문이다. 마침내 2006년 반환이 결정되자 로널드는 크리스티를 중간에 세워 거금을 치르고 작품을 손에 넣었다. 슈퍼리치 컬렉터로서도 일생일대의 순간이었고, 노이에 갤러리 또한 화룡점정의 순간이

었다.

그런데 로널드의 컬렉션이 최고 평판을 누리던 즈음, 아이러니하게도 그의 노련한 세금 회피가 언론에 공개됐다. 문제의 클림트 작품을 사들이고 석 달 후, 로널드 로더는 그가 보유한 방송사 CME의 주식을 1억 9,000만 달러어치 매각해 상당한 개인 소득을 올렸다. 명목으론 작품 대금 조달을 위한 것이라 했지만 결과적으론 초고가 작품 기부로 소득세를 확 줄인 것이다. 그러자 "명성도 챙기고, 거액의 세금 공제 혜택도 누렸다. 귀신 같은 짠물 전략"이란 비판이 쏟아졌다. 이후 미국 정부는 예술품 기부의 세금 감면 혜택을 크게 축소했다. 게다가 2019년 7월에는 로널드가 수집한 작품 중 상당수가 약탈 문화재인 만큼 반환해야 한다는 소송마저 제기돼 궁지에 몰리고 있다. 빛이 강하면 그림자도 강한 걸까? 그의 사례는 슈퍼컬렉터의 역할과 책임을 다시금 곱씹어보게 만든다.

노이에 갤러리
Neue Galerie

뉴욕에 미술관이 모여 있는 5번가 '뮤지엄 마일'에는 오스트리아 화가 구스타프 클림트의 걸작을 볼 수 있는 노이에 갤러리가 있다. 독일어 '노이에Neue'는 영어로 '뉴New'라는 뜻으로, 세계적인 화장품 기업 에스티 로더 가문의 차남이 만든 사립 미술관이다.

노이에 갤러리 입구에는 주인장인 로널드 로더의 이름이 새겨진 큼지막한 금박 문패가 달려 있다. 처음부터 있었던 것은 아니고, 뒤늦게 갤러리 문패보다 더 위에 부착돼 눈길을 끈다. 로더 회장은 전문 경영인에게 가업을 넘기고 전 세계 유대인의 결속체인 세계유대인의회 회장으로 활동 중이다.

메트로폴리탄 미술관과 지근거리인 노이에 갤러리는 연중 관람객으로 붐빈다. 클림트의 눈부시게 찬란한 초상화 〈아델 블로흐-바우어 I〉을 보려는 인파다. 워낙 줄이 길다 보니 30분 내에 입장할 수 있는 프리미엄 티켓도 나왔다.

이 미술관이 탄생하게 된 데는 유능한 전시 기획자이자 딜러였던 서지 사바스키의 역할이 컸다. 로더 회장은 서른 살이나 많은 사바스키를 만나 20세기 초 오스트리아·독일 미술을 집중적으로 수집했고 급기야 미술관까지 만들게 됐다. 오늘날 미술관으로 개조된 저택에는 부호 윌리엄 스타 밀러가 살았고, 그 전에는 미국의 철도왕 밴더빌트의 후손이 살았다.

미술관 2층에는 클림트, 실레 등과 비엔나 장인들의 작품이 전시되며, 3층에는 독일 표현주의 작품과 다리파, 바우하우스 작품이 있다. 1층에는 로더 회장의 조력자 사바스키를 기리는 '카페 사바스키'가 있다. 센트럴 파크가 보이는 창가에서 비엔나 커피와 초콜릿 케이크(자허토르테)를 먹는 여행객으로 카페가 성업하면서 지하에도 카페가 하나 더 생겼다. 카페 사바스키에서는 오스트리아식 만찬을 먹은 뒤 유럽 고전 음악과 공연을 즐기는 카바레 공연이 자주 열린다. 비용은 150달러(저녁 식사 75달러, 공연 75달러)다.

주소 1048 5th Ave, New York, NY 10028, USA
교통 맨해튼 어퍼이스트 5번가와 86번지. 지하철 4·5·6 라인과 B·C 라인 86가 역
문의 neuegalerie.org
개장 월·목·금·토·일 11:00~18:00(화·수 휴관)
요금 12~25달러, 프리미엄 티켓 35달러(매월 첫째 금 17:00~20:00 무료)

DONALD
FISHER

DORIS
FISHER

도널드 피셔
도리스 피셔

계통·맥락	★ ★ ★ ★ ★
작가 발굴·양성	★ ★ ★ ★ ★
사회 공헌·메세나	★ ★ ★ ★ ★
재단·미술관 설립	★ ★ ★ ★ ★
환금성·재테크	★ ★ ★ ★ ★

매장 꾸미려고 컬렉션 시작한
갭 창업주 부부

샌프란시스코를
예술 거점으로 띄워 올리다

도널드(돈) 피셔1928~2009. 좀 별난 사람이다. 아니, 까다롭다고 하는 게 맞을지 모르겠다. 전 세계 90개국에 매장 3,700여 개가 있는 미국의 패션 브랜드 '갭'을 만든 인물이다. 그의 창업은 사소한 불만에서 비롯됐다.

피셔는 낡고 허름한 건물을 사 말끔히 수리한 후 팔거나 세를 주면서 돈을 벌던 이였다. 어느 날 그는 캘리포니아 새크라멘토의 자기 건물에 입점한 리바이스 매장에서 청바지 몇 벌을 샀다. 작업복으로 입을 생각이었다. 그런데 길이가 안 맞았다. 원하는 건 34(허리)-41(길이)이었는데 매장엔 34-40, 34-42짜리 밖에 없었다. 1인치가 길거나 짧은 것들이었다. 하는 수 없이 한 치수 긴 청바지를 사들고서 백화점을 찾아가 교환하려 했으나 마찬가지였다. 원하는 사이즈로 교환하려면 사유서를 써서 우편으로 보내야 했다. 참으로 불

편했다. 그래서 피셔는 '리바이스가 내놓는 모든 스타일, 모든 사이즈의 청바지를 구비한 매장'을 내기로 결심했다. 다른 사람 같으면 바지 끝단을 조금 줄이거나 좀 긴 대로 입었을 텐데 말이다.

1969년, '더 갭'이라는 이름으로 샌프란시스코에서 시작한 피셔의 패션 유통업은 대박을 터뜨렸다. 마흔이 되도록 패션 근처에도 가본 적이 없었지만 '한 곳에서 편하게, 마음껏 쇼핑하자'는 전략은 주효했다. 12~25세인 주 고객층을 공략하기 위해 음반을 함께 취급하고, 인테리어도 산뜻하게 꾸며 호응을 끌어냈다. 6,300만 원으로 시작한 사업은 불과 6년이 지난 1975년 매출 1,000억 원 규모로 급성장했다. 사장 본인도 예상치 못한 엄청난 실적이요, 미국 유통사에도 전무후무한 실적이었다.

흥미로운 사실은 당초 가게 이름이 '바지&음반^{Pants&Discs}'이었다는 점이다. 그런데 아내 도리스^{1931~}가 'generation gap'에서 딴 'gap'을 결사적으로 고집했다. 젊은 층의 마음을 끌려면 이름부터 남달라야지 않겠냐면서. 피셔는 "그때 아내의 말을 듣지 않았다면 어쩔 뻔했겠느냐"며 가슴을 쓸어내리곤 한다. 오늘날 세계 캐주얼 패션 시장을 주도하는 '갭'의 출발은 이렇듯 조촐했다.

피셔는 운동에 소질이 있었다. 1928년 샌프란시스코에서 철제 캐비닛을 만들던 유대계 중산층 가정 출신으로, 학창 시절 수영과 수구로 이름을 날릴 정도였다. 자애로운 어머니는 아들에게 "누구의 삶이나 다 소중하다. 상대에게 '예'라고 말할 수 있는 상황이라면 가급적 '아니오'라고 잘라 말하지 말라"고 가르쳤다. 남을 배려하는, 긍정적인 삶을 강조한 것이다. 어머니의 금언은 피셔에게 각인됐고, 그는 늘 긍정 바이러스를 퍼뜨리는 사람이 됐다.

버클리 대학교를 졸업하고 그는 유대교 모임에서 스탠포드 대학교 경제학도인 도리스를 만나 사랑에 빠졌다. 그리곤 결혼에 골인했다. 피셔는 "내 인생에서 가장 잘한 결정은 진정한 소울 메이트 도리스와 결혼한 것"이라고 고백하곤 했다. 그의 말마따나 원체 천방지축 어디로 튈지 모르는 피셔를 차분한 도리스가 잘 잡아주었고, 동반자이자 사업 파트너로도 두 사람은 조화로웠다. 남편이 의류 사업의 외연을 넓히며 경영에 박차를 가하는 동안 아내는 디자인과 머천다이징을 챙겼다.

패션 센스가 남다를 뿐만 아니라 현대 미술을 좋아한 도리스는 사업 초기부터 남편을 갤러리로 이끌었다. 온통 푸르뎅뎅한 청바지만 잔뜩 쌓인 매장에 산뜻한 그림으로 변화를 주고 싶었던 것이다. 처음에는 세련된 판화를 구해 매장에 걸던 부부는 1970년대 초부터 유화와 조각을 사들이며 본격적으로 미술품 컬렉션을 시작했다. 자고 일어나면 돈이 주체할 수 없을 만큼 쌓였으니 컬렉션에 탄력이 붙을 수밖에 없었다.

피셔 부부는 작품 소장에 원칙을 정했다. 반드시 두 사람의 의견이 일치해야 산다는 것이었다. 이들은 미술 평론가, 예술 고문의 지침을 받기보다 발로 직접 뛰면서 안목을 기르는 쪽을 택했다. 그리고 실제로 미술관과 화랑, 비엔날레와 아트 페어를 누구보다 열심히 누볐다. 두 사람의 본거지인 샌프란시스코는 뉴욕에 비해 현대 미술의 세례를 받기 어려운 환경인데, 오히려 그 결핍이 갈망이 돼 더 자주 현장을 찾게 만들었다. 모든 일은 절실함이 관건인 법이다.

두 사람은 탄탄한 실력을 갖춘 작가들과 교류하기를 즐겼다. 로버트 마더웰Robert Motherwell, 루이즈 니벨슨Louise Nevelson, 데이비드 호

엘즈워스 켈리, 〈도시〉, 1951년, 목판(20개)에 유채, 143.5×179.7×4.4cm

크니와 자주 만나며 현대 미술의 흐름을 파악했다.

　부부는 알렉산더 콜더, 솔 르윗, 엘즈워스 켈리의 작품을 집중적으로 수집했다. 특히 콜더의 작품은 1940년대 희귀작을 비롯해 1960~1970년대 모빌과 스테빌, 회화 등 전 시기에 걸쳐 45점을 구입했다. 솔 르윗의 작품은 모두 24점으로, 기하학적 형태를 탐구한 초기작부터 형태가 변모한 후기 작업까지 두루 소장했다. 대작 벽화를 따로 주문하기도 했다. 세련된 색면 추상으로 유명한 엘즈워스 켈리와도 돈독한 관계를 유지하며 대작 중심으로 10점을 매입했다.

　프랭크 스텔라의 작품도 이목을 끄는 것이 여러 점 있다. 기하학적인 선과 면을 탐구하던 초기 1960~1970년대 수작과 이후 폭발적

척 클로스, 〈로이 I〉,
1994년, 캔버스에 유채,
259.1×213.4cm

으로 바뀐 회화, 부조, 조각을 두루 망라해 작가의 예술 궤적을 잘 살
필 수 있다. 로버트 라이먼, 애그니스 마틴, 에드 루샤, 척 클로스, 조
앤 미첼Joan Mitchell의 작품도 목록에 올랐다.

　피셔 부부는 미술 시장 최고의 블루칩인 로이 리히텐슈타인, 앤디
워홀, 빌럼 드쿠닝, 재스퍼 존스, 도널드 저드, 사이 트웜블리의 작품
도 여러 점씩 사들였다. 생존 작가 중 가장 존경받고, 가장 작품 값
이 비싼 작가로 운위되는 독일의 게르하르트 리히터 작품도 23점이
나 구입했다. 리히터의 1960년대 회색조 인물화와 1980년대 촛불
그림을 비롯해, 바다 풍경을 깊이 있게 표현한 회화, 색채를 변주한
〈256색256 Colors〉 등이 이들의 소장품이다.

돈 피셔는 "지금이야 이 작품들이 입이 떡 벌어질 만큼 고가지만 1970~1980년대에는 사겠다는 사람이 많지 않아 충분히 접근할 만한 수준이었다. 이렇게까지 오를 줄 알았으면 더 살 걸 그랬다"고 말하기도 했다. 한편 리처드 세라, 로버트 롱Robert Long, 칼 안드레Carl Andre 같은 설치 미술가들의 대표작과 시린 네샤트의 심오한 영상 작품도 수집했다. 미술관 설립을 염두에 두고 수집한 것들이다.

이렇듯 피셔 부부의 컬렉션은 1960년대 이후 미국 현대 미술이 주를 이룬다. 추상, 팝 아트, 형상 미술, 미니멀리즘까지 폭이 넓고 다양하다. 또 독일 현대 미술을 대표하는 게르하르트 리히터, 지그마어 폴케Sigmar Polke, 게오르크 바젤리츠Georg Baselitz의 회화와 독일 현대 사진가 베른트 베허Bernd Becher와 힐라Hilla 베허 부부, 안드레아스 구어스키의 사진 등 독일 미술이 또 다른 축을 이루고 있다. 전체적으로 작가 180여 명, 작품 수 1,100점에 이르는 피셔 컬렉션은 개인의 현대 미술 컬렉션으로는 세계 정상급으로 평가받는다. 특히 작품 1,100여 점 대부분이 질적으로 고른 수준이고, 작가의 시기별 주요 작이 망라돼 변화 과정을 살필 수 있다는 점이 돋보인다.

수집한 작품을 갭 본사 곳곳에 설치한 피셔 회장은 소장품이 크게 확대되자 미술관 설립을 구상했다. 샌프란시스코 골든게이트 국립 공원 내 프리시디오가 부지로 떠올랐으나 환경 보호론자들의 반대로 계획은 무산되고 말았다. 2008년 '피셔 미술관 건립이 무산됐다'는 소식이 전해지자 뉴욕 현대 미술관을 비롯해 유명 미술관들이 작품을 확보하기 위해 몰려들었다. 상상 이상의 조건을 제시한 곳도 있었다. 그러나 3대째 샌프란시스코에서 사업을 이어온 돈 피셔는 "어린 시절 아름다운 샌프란시스코 해변서 수영하며 자랐고, 샌

프란시스코에서 갭을 만들고 키웠으니 작품도 이곳에 남아야 한다"
며 샌프란시스코 현대 미술관^{SFMOMA}의 손을 들어줬다. 소장품들을
100년간 장기 임대한다는 조건이었다. 그러나 안타깝게도 돈 피셔
는 협약식을 며칠 앞두고 2009년 9월 세상을 떠나고 말았다.

자칫하면 값진 컬렉션을 다른 도시에 빼앗길 뻔한 샌프란시스코
현대 미술관은 피셔 컬렉션 등 여러 기증 작품을 공공에 제대로 선
보이기 위해 신관을 건립하기로 했다. 그리고 2016년 5월, 도리스
피셔가 지켜보는 가운데 미술관은 재개관식을 가졌다. 10층 규모의
신관이 더해지며 샌프란시스코 현대 미술관은 뉴욕 현대 미술관에
버금가는 넓은 전시실을 보유하게 됐다. 닐 베네즈라^{Neal Benezra} 관
장은 "돈 피셔는 떠났지만 그가 쌓아올린 압도적인 컬렉션은 수많
은 대중에게 영감을 선사하고 있다"고 치하했다. 사업장 직원들에게
"바꾸지 않으면 나락으로 떨어진다"며 늘 '변화'를 강조하던 돈 피셔.
도전과 변화를 두려워하지 않은 그는 아마도 미술품에서 변화의 단
초를 얻지 않았을까. 자칭 '비주얼 맨'인 그는 천상에서도 현대 미술
을 음미하며 바삐 뛸 듯하다. 56년을 해로한 천상배필 아내를 그리
워하며.

"작가들의 혼이 담긴 미술품은
 결국 공공의 것이다."
■ 울리 지그

"그림을 음미하면서
 예술이 역사를
 압축해낼 수 있음을 확인했다."
■ 앨리스 월턴

#시대정신 #계통 #방향성 #취향 #주제 #아이덴티티 #집념 #일관성 #독자성

ULI
SIGG

울리 지그

계통·맥락	★ ★ ★ ★ ★
작가 발굴·양성	★ ★ ★ ★ ★
사회 공헌·메세나	★ ★ ★ ★ ★
재단·미술관 설립	★ ★ ★ ★ ★
환금성·재테크	★ ★ ★ ★ ★

승강기 팔러 갔다
흠뻑 빠져든 중국 미술

컬렉터가 아니라
연구자가 목표다

우리 돈으로 1,900억 원, 홍콩 달러로 13억 달러(2012년)에 달하는 중국 현대 미술품 1,436점을 남의 나라 미술관에 몽땅 기증하고도 '나는 행운아'라며 기뻐하는 사람이 있다. 스위스 아트 컬렉터 울리 지그[1946~]다. 사업가이자 중국 주재 스위스 대사를 지낸 지그는 중국에 머물면서 수집한 작품들을 뒤도 안 돌아보고 홍콩 미술관 M+에 몽땅 기증했다. 그의 소장품에는 중국의 반체제 예술가 아이웨이웨이艾未未가 석기시대 돌도끼 3,600개로 구현한 설치 미술 〈정물〉, 마오쩌둥을 철창에 갇힌 것처럼 표현한 왕광이王廣義의 회화 등 중국 현대 미술을 논할 때 꼭 거론되는 작품이 다수 포함됐다.

지그가 기증한 작품의 평가액 1,900억 원은 2012년 초 전문가 집단이 보수적으로 산출한 금액이다. 7년여가 지난 지금은 곱절이 넘을 것이다. 게다가 울리 지그는 그 흔한 '재벌'도 아니다. 첫 직업은

아이웨이웨이, 〈정물〉, 1995~2000년, 돌도끼 3,600개, 가변 크기

언론사 기자였고, 그다음은 엘리베이터 제조업체 직원이었다. 현재는 스위스의 180년 된 출판 미디어 기업 링기어의 부회장이다.

그런 그가 33년간 심혈을 기울여 수집한 중국 미술 컬렉션을 홍콩의 미술관 M+에 기부하겠다고 하자 이 금쪽같은 컬렉션에 눈독을 들였던 유럽 미술관들은 아쉬움을 감추지 못했다. 격랑기 중국 현대사가 집대성된 다시없는 컬렉션이기 때문이다. 미술관 중에는 거금을 지불하고 수집품을 인수하겠다는 곳도 있었고, 경매사들은 "아무개 작가의 작품은 값이 어마어마하다"며 판매를 종용하기도 했다. 하지만 지그는 일체 응하지 않았다. 어지간한 사람 같으면 수백억, 수십억 원이라는 돈 앞에 흔들릴 법도 한데 꿈쩍도 하지 않았다. "중국인의 것이니 중국에 있어야 하고, 누구나 볼 수 있으려면 공립

미술관이 정답"이라며 M+를 택했다. 중국 대륙이 아니라 홍콩을 택한 것은 적잖은 작품이 반체제적이어서 중국 정부의 통제를 받을 소지가 컸기 때문이다.

지그는 중국 미술을 모으기 시작할 때부터 기증을 염두에 두었다. 격동의 중국 현대사를 작품에 압축적으로 녹여낸 것이라면 작가의 지명도라든가 크기, 값은 따지지 않았다. 미술사적으로 중요한 작품일 경우 무명 작가의 작품도 사들였다. 그는 "대부분 관심을 갖지 않을 때 중국 현대 미술을 만나 마음껏 감상하고 원하는 작품을 수집까지 했으니 최고의 행운 아니겠느냐"고 반문한다.

한국 미술도 무척 좋아하는 울리 지그는 한국을 10회 이상 방문했다. 2017년에는 한국 정부 산하 예술경영지원센터 초청으로 한국국제아트페어 참관차 내한해 우리 작가들의 작품을 열심히 둘러봤다. 여러 언론과 인터뷰도 가져 그의 컬렉션 이야기는 꽤 많이 알려졌다. '중국 현대 미술의 산 증인', '오늘의 중국 현대 미술을 있게 한 사람' 같은 수식어도 낯설지 않다. 그러나 지그를 이 같은 면모로만 판단하는 것은 온당치 않다. 기존 컬렉터와 다른 점이 꽤 많기 때문이다. 작품에 끌려, 또는 집을 장식하려고, 수익을 내려고 작품을 사 모으는 수집가들과 그는 확연히 다르다. 우선 아트 컬렉션에 임하는 태도와 목표가 확고하다. 지구촌에 울리 지그처럼 의식 있고 진지한 컬렉터도 흔치 않다. 그래서 분석해볼 지점이 무척 많다.

취리히 대학교에서 법학을 전공하고 기자가 돼 경제계를 취재하던 지그가 중국 땅을 밟게 된 것은 어찌 보면 운명이었다. 1977년 엘리베이터 회사 쉰들러에 입사한 그는 합작 법인을 만들기 위해 1979년 중국행 비행기에 올랐다. 당시 중국은 개혁 개방 정책을 막

도입한 시점으로, 쉰들러사는 중국과 최초로 합작 계약을 체결한 외국 기업이었다. 호기심 많고 도전을 즐기는 지그는 설레는 마음으로 미지의 대륙에 발을 디뎠고, 맡은 일을 잘 수행했다.

중국 땅에서 만난 민중은 혁명의 소용돌이와 궁핍 속에서 신음하고 있었다. 이를 지켜보는 마음이 편할 리 없었다. 그때 만난 것이 미술가들이었고, 지그는 그들과 폭넓게 교류하면서 중국 사회의 현실과 역사에 빠져들었다. 그리곤 그 삶과 역사를 담은 작품을 수집해야겠다고 결심했다. 그 무렵 중국 현대 미술은 서구인의 눈에는 여전히 설익고 정치 선동적이었다. 아름다운 미술을 원하는 사람이라면 고개를 돌리고 말 주제였다. 그러나 그는 급변하는 중국의 실상을 예술로 집적해낸 작품들이 훗날 큰 의미를 지닐 것이라고 생각했다.

중요한 대목이 여기에 있다. 여느 컬렉터라면 작가들과 어울리며 작품을 하나둘 사들였을 것이다. 여유가 좀 있던 지그로선 친밀한 작가들의 그림을 턱턱 사주며 생색도 낼 수도 있었을 것이다. 그러나 그러지 않았다. '공부'가 먼저라고 판단했기 때문이다. 무턱대고 계통 없이 작품을 사기보다, 방향부터 제대로 설정해야겠다고 마음먹었다. 이후 수년간 중국의 역사와 문화 예술사 책을 탐독하며 연구를 거듭했다. 당시 중국에는 그를 이끌어줄 큐레이터나 연구 기관, 미술관이 없었기에 독학을 할 수밖에 없었다. 때마침 톈안먼 사태가 터지며 중국 예술계에도 혁신의 바람이 불어닥쳤고, 작품들도 힘이 넘쳤다. 이때부터 그는 작품을 수집하기 시작했다. 목표와 주제가 명확해진 것이다. 물론 작품 값은 1980년대 초에 비해 꽤 올라 있었다. 그러나 그에겐 가격보다 컬렉션의 방향과 맥락이 중요했다. '축적'이 아니라 '성격'을 추구했기 때문이다. 그렇게 신중하게 400여 작가의

작품 2,300여 점을 그러모았다.

이 가운데 핵심 작품 1,436점을 추려 홍콩에 설립되는 M+에 기증했고, 나중에 미술관이 추가로 매입하면서 'M+ 지그 컬렉션'은 1,510점에 이르렀다. 컬렉션은 '차이나 아방가르드'의 발아기(1979~1988년)부터 2기(1989~1999년), 3기(2000년대)를 망라해 중국 현대 미술의 진면목을 살피기에 충분하다. 2020년부터 이 컬렉션을 선보일 M+ 미술관은 홍콩 시주룽 복합문화단지에 들어선다. 건축은 세계적인 거장 헤어초크&드 뫼롱Herzog&de Meuron이 맡았다. M+ 측은 당초 2017년으로 계획한 개관이 늦어지자 2016년 3월 홍콩 쿼리베이의 아티스트리에서 컬렉션 일부를 공개했다. 아트 바젤 홍콩 기간에 맞춰 열린 이 특별전에는 동·서양 관람객이 몰려들며 그야말로 인산인해를 이뤘다.

전시에는 아이웨이웨이, 팡리준, 장샤오강, 웨민쥔岳敏君, 쩡판즈, 겅젠이耿建翌, 장환, 류웨이刘韡 등 오늘날 중국 현대 미술을 논할 때 제일 먼저 거론되는 작가들의 회화와 조각, 사진, 설치 미술 80점이 나왔다. 특히 문화대혁명 이후 심화된 중국 내 정치적, 사회적 갈등과 균열을 냉소적으로 표현한 냉소적 사실주의 작업이 주를 이뤘다. 또 '85 신조 미술 운동'의 주역으로 차이나 아방가르드를 이끈 황용핑과 장페이리張培力 작품도 포함됐다. 문화대혁명기에 찍은 흑백 가족 사진을 유화로 촉촉하게 옮긴 장샤오강의 〈혈연: 대가족血缘: 大家庭〉, 웨민쥔의 대표작 〈민중을 이끄는 자유의 여신自由引導人民前進〉, 가면 쓴 남자들을 표현한 쩡판즈의 1996년작 〈무지개彩虹〉 등 '스타 작가 3인방'의 회화는 큰 관심을 모았다.

스위스에서 '중국통'으로 꼽히던 지그는 1995년 주중 스위스 대

장샤오강, 〈혈연: 대가족〉, 1998년, 캔버스에 유채, 149×180.5cm

사로 임명돼 다시 중국 땅을 밟았다. 1998년까지 중국, 북한, 몽골 대사로 활동하면서 작품 또한 열성적으로 수집했다. 그때 사들인 1990년대 작품들이 지그 컬렉션의 정수다. 베이징 중앙미술학원의 피리皮力 교수는 "울리 지그의 중국 현대 미술 컬렉션은 풍부한 서사를 품고 있다. 특히 1990년대 작품들은 A+급이다"라고 평했다.

울리 지그의 최종 목표는 '컬렉터'가 아니라 '중국 미술 연구자'로 남는 것이다. 그가 하랄트 제만의 자문을 받아 1997년 '중국현대미술상'을 제정하고 중국 유망 작가에게 20여 년 넘게 상을 준 것도 그 때문이다. 2018년부터는 홍콩 M+와 손잡고 '지그상'을 새롭게 제정해 장차 중국 미술을 이끌 작가를 더 깊이 탐구하고 싶다는 포부를

밝혔다. 영국의 터너상, 뉴욕의 구겐하임상처럼 지그상은 아시아를 대표하는 미술상으로 부상할 것으로 보인다.

지그는 중국 현대 미술이 세계에 알려지는 데도 크게 기여했다. 1999년과 2001년, 베네치아 비엔날레 총감독을 맡은 하랄트 제만은 충격적이고 이국적인 중국 작가들의 회화와 사진을 대거 선보여 큰 화제를 뿌렸다. "제만이 장막 뒤에 숨어 있던 중국 현대 미술을 햇빛 아래로 가져왔다"는 평이 쏟아졌다. 제만의 뒤에 선 사람이 지그였다. 그가 제만을 중국으로 초청해 작가들의 작업실로 안내하고, 중국 미술의 현주소를 살피게 한 것이다. 비엔날레에 나온 중국 작품 대부분은 지그의 소장품이기도 했다.

지그는 '중국 현대 미술을 세계에 알린 스위스 챔피언'(『뉴욕타임스』)이란 자랑스런 칭호를 얻었지만 그 어떤 컬렉터보다 소탈하고 겸손하다. 그리고 '작가들의 혼이 담긴 미술품은 결국 공공의 것'이라며 공공의식을 앞장서서 실천한 민주적인 컬렉터이기도 하다. 키 165센티미터의 단신인 스위스 신사는 오늘도 누구보다 큰 걸음으로, 진솔한 마음으로 서양과 동양을 잇고 있다. 진정한 거인의 행보란 바로 이런 것이리라.

MADONNA

마돈나

계통·맥락	★ ★ ★ ★ ★
작가 발굴·양성	★ ★ ★ ★ ★
사회 공헌·메세나	★ ★ ★ ★ ★
재단·미술관 설립	★ ★ ★ ★ ★
환금성·재테크	★ ★ ★ ★ ★

맥락에 따른
선택과 집중

프리다 칼로에 매료된
아트 컬렉팅의 고수

야단스런 차림새, 자극적인 퍼포먼스로 각인된 가수 마돈나[1958~]. 전 세계를 누벼온 '팝의 여왕'이자, 음반 판매량 3억 장이 넘는 최고 스타다. 그를 생각하면 심하게 관능적인 춤과 격한 노출이 먼저 떠오른다. 종교, 동성애, 반전 등 민감한 주제를 다뤄 늘 논란을 일으키는 데다 스캔들도 끝없이 뿌려대니 '고상함'이나 '진지함'과는 거리가 멀지 않을까 싶다.

그런 마돈나가 대단히 진지한 예술 애호가요, 야심 찬 미술품 컬렉터라는 의외의 사실은 많이 알려지지 않았다. 미국 연예계의 여느 스타처럼 '돈 될 만한 작품을 사 모으는' 컬렉션과는 궤를 달리한다는 사실도 뜻밖이다. 30년 넘게 미술품을 수집해온 이 똑똑한 '고수'는 철저하게 맥락을 갖고 그림과 조각을 수집한다. '인간 존재'를 다룬 작품을 모은다는 원칙이다. 이 주제 의식 아래 마돈나는 컬렉션

성격을 또렷이 구축해왔다. 때론 아름다운 풍경화라든가 세련된 추상화에 끌릴 법도 한데 마돈나는 '선택'과 '집중'을 흔들림 없이 실행하고 있다. 특히 새로운 여성성을 드러낸 작품이 소장품의 주축이다. 미술 전문 매체 『아트넷』은 현재 마돈나의 아트 컬렉션이 300점이 넘고, 금액 가치는 1억 달러(1,170억 원)를 상회한다고 전했다.

마돈나는 미시간주 디트로이트에서 태어났다. 이탈리아계 아버지는 자동차 회사의 디자인 엔지니어였고 어머니는 프랑스계였다. 여섯 아이 중 셋째인 마돈나는 다섯 살 때 어머니가 돌아가시는 바람에 상당한 결핍 속에서 자랐다. 그래서 더 빠져든 게 춤이었다. 어릴 때부터 무용 재능은 뛰어났다. 게다가 명석하기까지 해 고등학교를 우수한 성적으로 졸업하고 미시간 대학교에 들어갔다. 그러나 어린 마돈나는 칙칙한 공업 도시에서 끼를 억누르며 젊음을 썩히고 싶지 않았고, 결국 학교를 중퇴하고 달랑 35달러를 쥔 채 뉴욕 땅을 밟았다. 그는 던킨도너츠에서 파트타임으로 일하면서 댄스 스쿨을 다녔다. 그러나 기회는 쉽게 찾아오지 않았다. 길거리에서 낯선 남자에게 성폭행을 당하기도 했다. 그 쓰라린 경험으로 그는 전사戰士가 되었고, 페미니즘에 관심을 갖게 됐다.

마돈나는 뉴욕의 낙서 화가 장-미셸 바스키아를 만나 사랑에 빠졌다. 앤디 워홀, 키스 해링과도 어울리며 예술적인 안목을 키웠다. 바스키아와 연애하던 시절을 마돈나는 이렇게 회고한다. "어느 날 잠을 자다 눈을 뜨니 그가 보이지 않았다. 무아지경인 상태로 그림을 그리고 있더라. 새벽 4시였다." 바스키아는 분명 매력 넘치는 화가였지만 헤로인 문제로 자주 다툴 수밖에 없었고, 마돈나는 결국 이별을 통보했다. 화가 난 화가는 자기가 준 그림 돌려달라고 하더

니 마돈나가 보는 앞에서 검은 물감으로 뒤덮어버렸다. 광기로 점철된 요절 화가와의 짧은 사랑은 그렇게 끝이 났다. 훗날 마돈나는 바스키아의 기법을 패러디해 앨범 재킷을 만들며 "그는 천재였다. 그에게서 영감을 많이 얻었다"고 회상했다.

뉴욕의 또 다른 낙서 화가 키스 해링과도 가깝게 지냈다. 마돈나가 월세방을 구하지 못해 쩔쩔맬 때 해링은 맨해튼에 있는 자기 집 소파를 기꺼이 내줬다. 1990년 해링이 에이즈로 사망하자 마돈나는 '블론드 앰비션Blond Ambition' 투어의 수익금을 에이즈 예방 센터에 보내며 그를 추모했다. 이후 마돈나는 바스키아, 해링을 잇는 '게릴라 화가' 뱅크시와 JR의 작업을 특별히 좋아하게 됐다. "누구나 거리에서 그들의 그림을 만날 수 있다. 뱅크시, JR는 (잘난 척하는) 엘리트가 아니라서 좋다"는 마돈나의 말이 그의 지향점을 잘 보여주는 듯하다.

1980년대 초부터 작품을 모으기 시작한 마돈나가 본격적으로 컬렉션에 뛰어든 것은 1987년이다. 프랑스 화가 페르낭 레제의 회화 〈두 자전거Les Deux Bicyclettes〉를 산 것이 시작이었다. 젊은 남녀 넷이 등장한 이 그림에선 평범한 청춘의 싱그런 에너지가 느껴진다. 1990년에는 레제의 입체파적 면모가 드러난 〈붉은 탁자와 여인 셋Trois Femmes à la Table Rouge〉도 수집했다. 20년 넘게 이 작품을 가지고 있던 마돈나는 2013년, 아프가니스탄 소녀들 교육에 써달라며 소더비에 그림을 건넸다. 작품은 720만 달러에 팔렸다.

멕시코 화가 프리다 칼로Frida Kahlo의 작품은 각별하다. 처음 칼로의 그림을 본 순간 마돈나는 얼어붙는 듯 전율을 느꼈다고 한다. 단번에 팬이 됐고, 화랑이나 경매에 칼로의 작품이 나오면 지체 없이

프리다 칼로, 〈나의 탄생〉, 1932년, 철판에 유채, 30×35cm

달려갔다. 그는 칼로의 초상화들을 비롯해 여러 작품을 매입했다. 칼로의 유품이라든가 초상 사진도 수집했다.

열정적인 무대로 유명한 마돈나가 불굴의 투혼을 발휘하며 여성의 자존감을 그린 칼로에 매료된 것은 어찌 보면 당연한 일이다. 1970년대 페미니스트의 우상인 칼로를 마돈나는 마음 깊이 흠모한다. 칼로의 작품 중에서도 〈나의 탄생Mi Nacimiento〉, 〈원숭이와 있는 자화상Autorretrato con un Mono〉, 〈뿌리Raíces〉는 마돈나 컬렉션의 핵심이나 다름없다. 칼로의 전시나 인물화 기획전을 준비하는 미술관이라면 반드시 대여를 타진하는 작품이다. 실제로 마돈나는 〈나의 탄

생)과 〈원숭이와 있는 자화상〉을 2005년 런던 테이트 갤러리에 빌려주기도 했다.

혼자 아기를 낳는 여성을 그린 〈나의 탄생〉에서 막 태어난 아기는 놀랍게도 칼로의 모습을 하고 있다. 보기에 따라 엽기적이라고 느낄 수도 있는 작품이건만, 마돈나는 이 그림을 싫어하는 사람과는 친구가 될 수 없다고 잘라 말했다. 끝없이 이어지는 불행과 상처를 특별한 예술로 승화시킨 예술가에게 스스로를 이입하면서 마돈나는 기존의 '섹시 아이콘'을 넘어 '자기 세계가 분명한 스타'라는 이미지를 얻게 됐다. 그 때문일까? 마돈나는 아주 간절히, 영화 속 칼로 역을 맡고 싶어 했다. 결국 그 역할은 살마 아예크에게 넘어갔지만.

마돈나는 폴란드 출신 작가 타마라 드렘피카Tamara de Lempicka의 회화도 여러 점 가지고 있다. 드렘피카 작품으로 미술관을 열어도 너끈할 정도라고 스스로 밝혔듯 대작과 주요작을 두루 사들였다. 1930년대 파리 화단의 프리마돈나로 군림하며 관음증, 혼음, 동성애 등 파격적인 주제를 다뤄 파문을 일으키고, 빼어난 미모로 남성 편력을 구가한 드렘피카. 21세기의 마돈나와 드렘피카는 접점이 많다. 그의 작품 속 강력한 섹슈얼리티는 본능에 솔직하고 어디에도 얽매이지 않길 원하는 마돈나와 맞닿는다. 뜨거운 관능과 얼음 같은 차가움이 공존하는 여성상 또한 마돈나가 염원하는 이미지다.

마돈나는 드렘피카의 이국적이고 관능적인 아르데코 스타일과 날카롭게 끊어지는 선묘, 차갑고 단순한 형태에 빠져들었다. 소장품인 〈안드로메다Andromeda〉 속 여인을 차용해 무대에서 시현하기도 했다. 작품도 수집하고, 이를 패러디해 공연도 하고, 음반까지 디자인하니 이것만으로도 일석삼조다.

타마라 드렘피카, 〈안드로메다〉,
1929년, 실크 스크린, 99×65cm

마돈나는 신디 셔먼의 열렬한 팬이기도 하다. 1997년 뉴욕 현대 미술관에서 열린 셔먼의 '무제 영화 스틸Untitled Film Stills' 전시를 후원한 인물도 마돈나다. 셔먼은 1977년, 불과 스물셋 나이로 미국 영화에 깃든 고루한 여성상을 해체해 퍼포먼스 작업을 펼쳤다. 당시로선 획기적인 시도였다. 마돈나는 1992년 『섹스SEX』라는 화보집을 출간하고서 이렇게 밝혔다. "나는 카멜레온처럼 변신하고 싶었다. 이는 물론 신디 셔먼을 참고한 것이다."

그런가 하면 마돈나는 만 레이의 1920~1930년대 주요작과 피카소의 여인 초상들도 소장했다. 특히 피카소의 〈여인 흉상Buste de femme a la Frange〉은 2000년 크리스티 경매에서 470만 달러에 낙찰한

것으로, 지금은 작품 값이 예닐곱 배는 넘어선 것으로 평가된다. 프랜시스 베이컨, 프랑시스 피카비아, 살바도르 달리의 작품도 있다. 모두 인간 또는 실존이 주제다.

현대 작가 중에는 트레이시 에민Tracey Emin의 논쟁적인 작품을 수집했다. 마돈나는 에민에게 만남을 정중히 요청해 장시간 대화를 나누기도 했다. 이밖에 메릴린 민터Marilyn Minter의 도발적인 비디오 작품, 유명 사진가들의 작품도 다수 가지고 있다.

마돈나는 시간이 날 때마다 미술관과 화랑을 찾는다. 런던에 살 때는 워낙 수시로 전시를 보러 다녀 뉴스거리조차 되지 않았다. 자선 경매나 행사도 자주 개최한다.

디트로이트의 평범한 가정서 태어나 열렬히 좋아하는 춤을 추려고 열일곱 살에 무작정 뉴욕으로 간 마돈나는 "내가 최고 가수, 최고 댄서가 아니란 걸 잘 안다. 하지만 그렇기 때문에 원하는 대로 도발할 수 있다. 내 목표는 쓸데없는 금기를 깨는 것"이라 말한다. 그의 컬렉션 또한 마찬가지다. 인간에 대한 연민을 담은 작품, 그러면서도 고루한 관습과 도덕, 금기를 사정없이 깨부순 작업에 지지와 애정을 보내며, 이 끈질긴 스타는 오늘도 예술 세계에 몰입하고 있다.

RAYMOND NASHER

PATSY NASHER

레이먼드 내셔
패치 내셔

계통·맥락	★ ★ ★ ★ ★
작가 발굴·양성	★ ★ ★ ★ ★
사회 공헌·메세나	★ ★ ★ ★ ★
재단·미술관 설립	★ ★ ★ ★ ★
환금성·재테크	★ ★ ★ ★ ★

10달러짜리 조각 사 모으던
수집가 부부

최고의 조각 컬렉터로
'예술 오아시스' 만들다

회화를 수집하는 사람이 100명일 때 조각을 수집하는 사람은 하나쯤 될까? 정확한 통계는 없으나 조각 컬렉터는 회화 컬렉터에 비해 드물다. 그림을 사는 건 쉬워도 입체 작품을 사는 데는 훨씬 복잡한 문제가 뒤따르기 때문이다. 조각은 넓은 공간이 필요한 데다, 보관과 이동 또한 쉽지 않다. 그래서 슈퍼컬렉터 중에서도 조각 컬렉터는 별로 없다. "회화, 드로잉, 사진을 거쳐 맨 마지막에 도달하는 게 조각"이라고 딜러들은 입을 모은다.

미국 텍사스의 은행가이자 부동산 개발업자인 레이먼드 내셔1921~2007 부부는 예외적인 경우다. 이 부부는 젊어서 조각에 매료된 이래 일평생 조각만 수집했다. 그리곤 2003년 텍사스 댈러스 도심에 보석처럼 빛나는 '내셔 조각 센터Nasher Sculpture Center'를 만들었다.

미국 남부의 대표적인 예술 후원자이자 세계 정상급 근현대 조각

컬렉터인 내셔 부부는 신혼 시절 작은 원시 조각을 만나면서 인생의 목표가 달라졌다고 한다. 평범한 기업인 부부에서 열렬한 미술 애호가로 변모하게 된 것이다.

남편 레이먼드 내셔는 러시아에서 미국으로 이주한 의류 봉제업자 가정에서 태어났다. 예술에 조예가 깊은 부모는 외아들을 데리고 매달 보스턴 미술관을 찾았다. 훗날 그는 "아버지 손을 잡고 빈센트 반고흐의 〈집배원 조제프 룰랭 초상Portrait de Joseph Roulin〉을 보는 순간 머리를 얻어맞은 것 같았다"고 회고했다. 긴 수염을 구불구불 늘어뜨린 집배원은 화폭 밖으로 막 튀어나올 듯 생생했다. 반고흐의 격렬한 붓질이 소년의 마음을 뒤흔든 순간이었다.

이후 이 남자는 패치1928~1988와 결혼했고 부동산 개발 사업을 위해 댈러스로 이주했다. 두 사람은 신혼이던 1950년대 중반, 멕시코 여행길에서 고대 라틴 조각을 발견하고 탄복했다. 더없이 질박하고 토속적인 원시 조각은 고작 10~20달러에 불과해 부담 없이 수집할 수 있었다. 당시만 해도 라틴 조각을 눈여겨보는 이는 드물었다.

어딘가 좀 어리숙하지만 생명력으로 가득한 라틴 조각을 집 안팎에 두고 음미하던 부부는 1965년 댈러스에 노스파크 센터라는 쇼핑몰을 개발하면서 예술을 접목시켰다. 세계 최초로 상업 공간에 예술품을 설치한 것이었다. 부부는 18만 제곱미터(5만 6,000평)에 달하는 쇼핑몰 곳곳에 그간 수집한 조각을 설치했는데, 고객의 호응이 예상외로 뜨거웠다.

그리고 2년 후인 1967년, 패치 내셔는 남편 생일을 맞아 큰맘 먹고 유명 작가의 청동 조각을 사들였다. 독일 출신 프랑스 조각가 장 아르프Jean Arp의 〈토르소와 싹Nu aux bourgeons〉을 집에 들인 아내는

장 아르프, 〈토르소와 싹〉,
1961년, 청동,
187.6×39.4×38.1cm

남편이 들어오길 초조하게 기다렸다. 나뭇가지 같은 인체에 부드러운 싹이 돋아난 추상 조각을 본 남편은 활짝 미소를 지었다. 어린 시절 반고흐 회화를 접했을 때의 전율이 다시금 온몸을 감싼 것이다. 당시 아르프는 1954년 베네치아 비엔날레에서 수상해 승승장구하던 시절이었고, 패치가 산 조각은 대표작 중 하나였다. 아름다운 이 조각이 계기가 돼 부부는 본격적으로 현대 조각 컬렉션에 나섰다.

사업뿐 아니라 UN 대표부 대사 등 공직을 맡아 바삐 뛰던 남편을 대신해 조각 수집은 아내가 주도했다. 안목이 빼어난 데다 책을 탐독하면서 큐레이터 이상으로 연구와 분석를 거듭하던 패치는 미국 작가는 물론이고 유럽 작가의 조각까지 두루 사 모았다. 그중에서도

마크 디수베로, 〈사랑이여 영원히〉, 2001년, 철, 1,077×1,432.6×914.4cm

헨리 무어, 호안 미로, 알렉산더 콜더의 조각은 여러 점 수집했다. 특히 무어의 조각은 대작 〈여인 와상Reclining Figure〉을 비롯해 7점이나 사들였다.

1970~1980년대에는 미니멀리즘 작가와 팝 아티스트들의 조각을 집중적으로 모았다. 도널드 저드, 앤디 워홀, 클라스 올든버그Claes Oldenburg, 로이 리히텐슈타인의 작품을 수집했다. 빌럼 드쿠닝은 내셔 부부의 초청을 받고 댈러스에 머물며 작업했다. 드쿠닝의 독특한 여성 조각은 마크 디수베로Mark di Suvero의 15미터짜리 대형 조각 〈사랑이여 영원히Eviva Amore〉와 함께 내셔 컬렉션의 백미로 꼽힌다.

〈성조기〉로 유명한 재스퍼 존스의 부조는 6점을 매입했고, 나움 가보Naum Gabo, 토니 스미스Tony Smith, 조지 시걸George Segal, 리처드 세라, 노구치 이사무野口勇의 조각도 샀다. 지금으로 치면 점당 수억 또는 수십억 원을 호가하겠지만 당시만 해도 조각은 구매자가 거의 없다시피 해 대표작을 마음껏 골라 살 수 있었다. 애니시 커푸어, 리

왼쪽 오귀스트 로댕, 〈청동기 시대〉, 1876년, 석고, 181.6×64.8×54cm
오른쪽 파블로 피카소, 〈화병의 꽃〉, 1951년, 청동, 73×49×42cm

처드 디컨^{Richard Deacon} 같은 젊은 작가 작품도 포함됐다.

이 무렵 두 사람은 근대 거장의 조각도 여러 점 수집했다. 알베르토 자코메티를 비롯해 오귀스트 로댕, 앙리 마티스, 파블로 피카소의 조각 등이다. 특히 자코메티 조각은 10점을 모았고, 조각의 밑바탕이 된 스케치와 유화도 사들였다. 부부가 수집한 자코메티 유화 드로잉에는 2010년 런던 소더비 경매에서 현대 미술 최고가 1,200억 원을 경신한 〈걷는 남자^{L'Homme qui marche}〉의 탄생을 알리는 드로잉도 있어 귀중한 연구 자료로 평가받고 있다. 또 자코메티의 여성상 〈베니스의 여인^{Femme de Venise}〉은 조각과 드로잉을 함께 수집해 비교 감상할 수 있도록 했다. 피카소 조각은 아프리카 원시 조각에서 영감을 얻은 작품 등 7점을 수집했다. 조각과 연계해 피카소의 유화 2점도 사들였다. 내셔 부부는 넬슨 록펠러가 소장했던 장 뒤뷔페^{Jean}

Dubuffet, 데이비드 스미스의 조각도 컬렉션했다.

예술에 있어 누구보다 열정적이고 친화력도 남달랐던 패치 내셔는 유방암이 뇌암으로 번지는 바람에 1988년 숨을 거뒀다. 이후에도 남편은 아내가 못다 이룬 꿈 '근현대 조각 전반을 아우르는 반듯한 컬렉션'을 실현하기 위해 수집의 고삐를 늦추지 않았다. 칼 안드레, 토니 크랙Tony Cragg, 앤터니 곰리Antony Gormley, 리처드 롱Richard Long 의 작품이 추가되면서 소장품이 300점을 넘어서자 여러 곳에서 전시 제의가 빗발쳤고, 1987년 댈러스 미술관에서 처음으로 소장품 전시를 열었다. 이후 내셔 컬렉션은 워싱턴 D.C.의 내셔널 갤러리, 마드리드의 레이나 소피아 미술관 등을 순회하며 큰 반향을 일으켰다.

1996~1997년에는 샌프란시스코 리전 오브 오너 미술관과 뉴욕 구겐하임 미술관에서 '근현대 조각 100년: 내셔 소장품'전이 열렸다. 이 전시 후 부부의 조각 컬렉션을 넘겨받으려는 여러 미술관이 물밑 접촉을 벌였는데, 특히 조각 소장 목록이 빈약한 미술관들이 적극적이었다. 파격적인 조건을 제시한 곳도 있었지만 내셔는 컬렉션을 댈러스 밖으로 내보내려 하지 않았다. 결국 그는 2003년 자산 7,000만 달러를 투입해 댈러스에 미술관을 세웠다. 아내가 세상을 뜬 지 25년 만이었다. 렌조 피아노가 디자인한 내셔 조각 센터는 실내외 조각들이 투명한 유리를 통해 유기적으로 어우러지는 것이 특징이다. 조경 디자이너 피터 워커Peter Walker가 꾸민 야외 갤러리에선 로댕, 피카소, 무어 등 거장들의 조각이 관람객을 사로잡는다. 내셔는 2005년 모교인 듀크 대학교에도 현대 미술관을 건립해 기증했다.

내셔 부부의 컬렉션은 근대부터 전후戰後, 컨템퍼러리까지 근현대 조각의 여러 사조가 균형을 이루며 주요작이 망라된 것이 특징이다.

추상과 구상, 다다이즘과 초현실주의, 팝 아트와 미니멀리즘이 조화롭게 어우러졌다. 레이먼드 내셔는 미술관 건립 후 "미술의 즐거움은 다른 무엇(사업)과 비할 수 없다"고 털어놓았다. 그리곤 딸과 사위에게 모든 걸 넘기고 2007년 생을 마감했다.

딸인 낸시는 '내셔상'을 만들어 주목할 만한 조각가를 찾아 시상하며, 전시와 프로그램도 다양하게 전개하고 있다. 조각 수집에 모든 것을 바친 내셔 부부의 유산은 댈러스 도심의 '예술 오아시스'가 돼 대중의 마음 깊은 곳을 시원하게 적셔주고 있다.

내셔 조각 센터
Nasher Sculpture Center

텍사스주 댈러스의 예술 오아시스, 내셔 조각 센터. 레이먼드 내셔 회장이 암으로 먼저 세상을 뜬 아내에게 헌정하는 뜻으로 2003년 만들었다. 예술, 특히 조각을 사랑하고 연구하는 데 누구보다 열정적이던 아내가 떠난 지 25년 만에 남편은 도시의 빌딩 숲 사이에 미술관을 세웠고, 사시사철 수많은 이가 너른 조각 정원과 전시관을 찾고 있다. 녹음이 우거지고 분수와 연못이 시원한 물줄기를 뿜어내는 정원 곳곳에 로댕, 미로, 무어, 콜더, 세라 등 유명 작가의 조각이 맞춤하게 놓여 더할 나위 없이 품위 있는 휴식과 여유를 제공한다. 텍사스의 열기에 지친 여행객 또한 잔디밭 벤치에 앉아 새소리와 더불어 로댕의 청동 조각을 음미하면서 잠시 더위를 잊는다.

내셔 조각 센터는 공교롭게도 휴스턴의 메닐 컬렉션과 똑같이 이탈리아 건축가 렌조 피아노가 설계했다. 텍사스를 대표하는 사립 미술관 두 곳을 모두 렌조 피아노가 디자인한 것이다. 렌조 피아노는 내셔 조각 센터 건물 전면부를 전부 유리로 마감해 실내에 있는 조각들이 실외 조각과 부드럽게 연결되도록 했다. 또 꽉 막힌 여느 미술관과 달리 시야를 과감하게 열어 거리의 빌딩이며 도시 풍경이 실내로 투영된다. 실력파 조경 디자이너 피터 워커와 협력해 꾸민 야외 갤러리는 더욱 일품이다. 많은 걸 한꺼번에 보여주겠다는 과욕을 접고, 내셔 회장은 절제와 균형이 있는 조각 미술관을 만들어냈다.

그는 세상을 뜨기 2년 전 노스캐롤라이나주에 있는 모교 듀크 대학
교에도 멋진 현대 미술관을 건립해 선물했다.

　댈러스의 내셔 조각 센터를 찾을 계획이라면 5~10월에 열리는
'자정까지'til Midnight' 이벤트를 추천한다. 프로그램을 미리 확인하고
참여하는 것이 좋다. 거장들의 조각이 늘어선 조각 정원에서 음악회
와 영화를 무료로 즐기며 댈러스의 여름밤을 특별하게 보낸다면 "이
보다 좋을 순 없다"는 탄성이 절로 나올 것이다.

주소　2001 Flora St, Dallas, TX 75201 USA
교통　DART 레일 이용: 펄/예술 지구 역이나 세인트폴 역
문의　nashersculpturecenter.org
개장　11:00~17:00(월 휴관)
요금　5~ 10달러(매월 첫째 토 무료 입장)

JORGE
PÉREZ

호르헤 페레스

계통·맥락	★ ★ ★ ★ ★
작가 발굴·양성	★ ★ ★ ★ ★
사회 공헌·메세나	★ ★ ★ ★ ★
재단·미술관 설립	★ ★ ★ ★ ★
환금성·재테크	★ ★ ★ ★ ★

학자를 꿈꾸던
부동산 왕

쿠바의 핏줄 따라
라틴 미술 진흥에 앞장서다

본래 꿈은 학자였다. 그러나 백인 주류 사회 진입이 쉽지 않자 과 감히 방향을 틀었다. 히스패닉 이민자인 그는 마이애미의 도시 설계 자로, 도시를 효율적으로 구획하고 개발하는 일을 했다. 그리곤 여세 를 몰아 주택 분양 사업에 뛰어들었다. 대성공이었다. 그의 이름은 호르헤 페레스1949~. '마이애미 부동산왕', '남부의 트럼프'로 불리는 인물이다.

부동산 개발로 슈퍼리치가 된 페레스는 핏줄 속에 면면히 흐르는 쿠바와 라틴 아메리카의 유전자를 한시도 잊지 않았다. 숨 막히게 바쁜 일정에도 라틴 아티스트들의 작품을 꾸준히 살폈고, 40년 가까 이 이를 수집해 오늘날 '최고의 라틴 미술 컬렉션'을 완성했다.

2013년 페레스는 가치가 수천만 달러에 달하는 수집품을 마이애 미 미술관에 기증했고, 운영 자금으로 4,000만 달러를 쾌척해 한순

간에 마이애미를 '라틴 미술의 보고寶庫'로 만들었다. 미국에 슈퍼컬렉터는 많고 많지만 라틴 예술에 집중한 컬렉터가 없었기에 그의 행보는 도드라진다.

페레스는 아르헨티나 부에노스아이레스에서 태어났다. 부모는 에스파냐계 쿠바인이었다. 사업가 부친은 피델 카스트로가 혁명을 일으키자 빈털터리가 되어 아르헨티나로 망명했고, 콜롬비아를 거쳐 미국으로 이주했다. 열아홉 살 때 미국 땅을 밟은 페레스는 롱아일랜드 대학교를 졸업하고 미시간 대학교에서 석사 학위를 받았다. 기꺼이 반겨주는 괜찮은 직장 몇몇 곳 중에 하나를 골라 자리를 잡을 수 있었지만 페레스는 플로리다로 내려갔다. 브룩클린과 미시간의 혹독한 겨울 추위를 견디기가 힘들었기 때문이다. 그러나 진짜 이유는 라틴계 인구가 50퍼센트에 육박하는 플로리다가 고향처럼 편해서였다.

어머니 품처럼 포근한 마이애미에서 일을 구한 페레스는 시내를 열심히 누볐다. 그의 패기와 명석함에 반한 콘도 개발업자 스티븐 로스가 공동 창업을 제안하자 1979년 페레스는 나이 서른에 릴레이트사를 만들었다. 두 사람은 저소득층을 위한 싸고 실용적인 아파트를 대거 분양했고, 이 전략은 주효했다. 엘리 브로드가 디트로이트와 로스엔젤레스에서 규격 주택으로 선풍을 일으켰듯 페레스는 마이애미에서 큰 성과를 거뒀다.

저가 주택 분양과 임대 사업으로 기반을 다진 페레스는 이후 수익을 열 배 이상 올릴 수 있는 고급 아파트 건축으로 궤도를 틀었다. 역시 대성공이었다. 40년간 그가 플로리다와 남부 일대에 지은 고급 아파트는 9만 채가 넘는다. 초고층 고급 주상 복합 타워도 50동 넘

게 건설했다. 이곳에 페레스는 미술관급의 수준 높은 예술품을 설치했다. 시시한 장식용 그림을 내건 다른 업자들과 확연히 차이를 보인 것이다. 도널드 트럼프 대통령과도 한때 대형 프로젝트 3건을 시행하기도 했다.

이렇게 보란듯이 미국 건설업계의 중심에 진입했지만 페레스의 마음 한켠에는 '라틴 아메리카 고유의 문화와 정체성을 잃어선 안 된다'는 생각이 늘 자리 잡고 있었다. 그래서 택한 길이 '라틴 미술 컬렉션'이었다. 목표를 정하자 그는 곧바로 라틴 역사와 문화가 투영된 예술품을 사 모으기 시작했다. 멕시코 거장 디에고 리베라Diego Rivera의 1908년작 〈정물Still Life〉, 라틴 아메리카에 근대주의를 전파한 우루과이 작가 호아킨 토레스-가르시아Joaquín Torres-García의 1949년작 추상화가 그의 소장품 목록에 올랐다.

칠레 출신 초현실주의 화가로 1930~1940년대 뉴욕화파 작가들에게 지대한 영향을 미친 로베르토 마타Roberto Matta의 1938년 추상 작업과 아르헨티나 출신 조각 거장 훌리오 레파르크Julio Le Parc의 키네틱 아트도 사들였다. 프리다 칼로, 베아트리스 곤잘레스Beatriz González의 작품도 추가됐다.

2000년대부터 페레스는 아버지의 나라 쿠바 작가들에게도 관심을 갖기 시작했다. 창작 활동을 지원하는 것은 물론, 좋은 작품을 지속적으로 매입했다. '20세기 쿠바 미술'을 대표하는 위프레도 람Wifredo Lam의 1939년작 〈흰 탁자La Table Blanche〉, 낚싯바늘 50만 개로 바다를 표현한 요안 카포테Yoan Capote의 〈섬Isla〉은 가히 하이라이트다. 글렉시스 노보아Glexis Novoa, 호세 베디아José Bedia의 작품도 사들였다. 그는 '쿠바 컬렉션'의 핵심작 170점을 2012년 마이애미 미술

2017년 페레스 미술관 마이애미 전시에 등장한 요안 카포테의 〈섬〉

관에 기증했다. 이후로도 기금을 만들어 미술관이 쿠바 예술가들의
중요 작품을 더 매입할 수 있도록 했고, 라틴 미술 작품도 내놓았다.

페레스가 반평생 수집한 라틴과 쿠바 컬렉션을 기증하고 막대한
기부금까지 내놓자, 마이애미시는 2013년 마이애미 미술관을 '페레
스 미술관 마이애미PAMM'로 개칭했다. 마침 비스케인만을 새로운 예
술 허브로 조성하기로 한 시가 유명 건축가 헤어초크&드 뫼롱에 의
뢰해 새 미술관을 건립 중이어서 시기도 맞아떨어졌다. 실은 워낙
방대한 미술관 신축이 2011년 말 자금난에 봉착하자 시 당국이 페
레스에게 SOS를 쳤고, 그가 거액을 내놓게 된 것이었다.

그러자 미술관을 후원해온 운영 위원 몇몇이 반발하고 나섰다. 이
들은 "국유지에 설립되는 공립 미술관에 기부자 이름을 붙이는 건
온당치 않다"며 이사회를 탈퇴했다. 페레스로선 매우 난감했지만 당
국이 밀어붙여 어쩔 수 없었다. 훗날 페레스는 "그건 엄청난 기쁨이

자 책임감도 안겨주었다"고 토로했다. 2016년 그가 페레스 미술관 마이애미에 5,000만 달러를 추가로 내놓은 배경을 헤아려보게 하는 말이다.

어쨌거나 헤어초크&드 뫼롱이 지은 페레스 미술관 마이애미는 "지난 20년간 미국에 지어진 미술관 중 최고"라는 호평을 받으며 마이애미의 위상을 한껏 끌어올렸다. 마이애미의 자연과 잘 어우러진 데다, 안과 밖이 유기적으로 이어진 '열린 미술관'이어서 호응이 뜨겁다. 라틴 미술 기획전을 필두로 중국 작가 아이웨이웨이 개인전, 세라 오펜하이머Sarah Oppenheimer 공간 설치전 등 괄목할 만한 전시를 개최한 것도 한몫했다. 이로써 미국 5대 도시로 꼽히면서도 제대로 된 미술관조차 없었던 도시가 확연히 달라지기 시작했다. 특히 다른 도시에 없는 라틴 미술로 차별화를 꾀한 것이 주효했다.

페레스는 소장품을 미술관에 기증한 후 한결 홀가분한 심정으로 컬렉션의 폭을 넓혀가고 있다. 라틴 미술에 집중하느라 미처 시선을 주지 못한 작가들, 이를테면 알렉스 카츠Alex Katz, 케네스 놀런드 Kenneth Noland 같은 화가들의 작품을 사들였다.

패션지 『보그』에 공개된 그의 마이애미 저택은 거실, 서재, 식당, 침실, 수영장은 물론이고 계단 밑, 화장실에까지 미술품이 걸리지 않은 곳이 없다. 부부 침실에는 이탈리아에서 구입한 키키 스미스Kiki Smith의 자전적 드로잉이 있고, 거실에는 에스파냐 출신 화가 세쿤디노 에르난데스Secundino Hernández의 추상화가 걸려 있다. 에르난데스는 페레스가 근래 발굴한 작가로, 사이 트웜블리를 연상시키는 자유로운 필선이 특징이다. 페레스는 "발견하는 기쁨이야말로 아트 컬렉션의 최고 매력"이라고 밝혔다. 또 다미안 오르테가, 앤터니 곰리, 조

호르헤 페레스의 집에 걸린 키키 스미스의 2007년작 〈앤터니와 쓰러진 통나무〉

르조 데키리코의 조각이 저택 곳곳에 놓여 있다.

　페레스가 가장 아끼는 건 이탈리아 작가 조르조 데키리코의 청동 조각 〈고고학자Archeologi〉다. "피카소에 필적하는 걸작으로 순수하고 고전적이다. 이탈리아 해체주의가 멋지게 응축됐다"는 게 그의 평가다. 칠순이 넘은 나이에도 사업과 예술, 양쪽 모두에 도무지 열정이 식을 줄 모르는 그는 미술품을 음미하고 수집하는 것이 '삶을 한결 낫게 만들어준다'고 믿는다.

　페레스는 작품을 살 때 향후 투자 가치를 고려하지 않는 몇 안 되는 컬렉터다. 수천 점을 샀지만 단 한 점도 되팔지 않았다. 확실한 것만 골라 사지도 않는다. 그저 작가의 독창성이 구현된 것이라면 구매한다.

　페레스는 현대 미술이 기업 경영에도 긍정적인 영향을 미친다고

주장한다. '새로운 세계'로 인도하기 때문이다. 이같은 신념에 따라 그는 라틴 미술은 물론이고 개념 미술, 영상, 벽화, 미니멀리즘, 설치 미술까지 전방위적으로 수집하고 있다.

예술로 자기 삶이 달라지는 것이 가장 흥미롭다는 이 슈퍼리치는 '라틴 미술을 매개로 세계 각국의 미술관과 연계하는 것'이 종국의 꿈이다. 라틴 예술에 관심이 높은 미술관과는 더 적극적으로 연대할 계획이다. 미국, 영국, 독일, 그리고 아시아 미술이 전 세계를 강타하며 이슈를 만들었으나 라틴 미술은 여전히 미답지로 남아 있다. 바로 이 점 때문에 페레스는 더욱 의욕이 넘친다. 그 미답지를 제대로 선보일 전문 컬렉터로서 앞으로 할 일, 가야 할 길이 엄청나게 펼쳐져 있어 한없이 설렌다는 것이다. 연륜과 안목 모두 한껏 무르익은 '라틴 미술 전도사'의 향후 도전이 어떤 결실을 맺을지 궁금하다.

GEORGE LUCAS

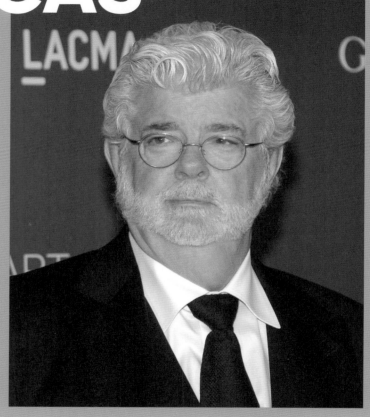

조지 루커스

계통·맥락	★ ★ ★ ★ ★
작가 발굴·양성	★ ★ ★ ★ ★
사회 공헌·메세나	★ ★ ★ ★ ★
재단·미술관 설립	★ ★ ★ ★ ★
환금성·재테크	★ ★ ★ ★ ★

카레이서 꿈을 접고
정상에 선 천재 감독

영화 같은 그림 모아
박물관을 만든다

공상 과학 영화를 좋아하지 않는 사람도《스타워즈》의 조지 루커스1944~ 감독은 알 것이다. 루커스는 세계적 팬덤을 불러일으킨《스타워즈》시리즈와《인디아나 존스》,《청춘 낙서》등 기념비적인 영화를 만든 감독이자 시나리오 작가, 제작자다. 1970년대 할리우드 액션 영화의 흐름을 서부극에서 SF로 바꿔놓으며 영화계를 혁신적으로 뒤흔든 인물이기도 하다. 요즘에야 첨단 SF 영화가 무수히 제작되고 있지만 루커스가 45년 전에《스타워즈》같은 우주 활극을 만들었다는 사실은 놀랍기 짝이 없다. 그 시절 우리는《별들의 고향》,《겨울 여자》를 찍고 있었으니까.

일찌감치 루커스 감독의 영화적 재능을 간파하고 함께 일한 해스컬 웩슬러는 "루커스에겐 아주 특별한 눈이 있다. 생각하는 방식마저도 늘 시각적"이라고 평했다. 이쯤되면 그의 머릿속이 궁금해진다.

반세기 가까이 영화에 모든 역량을 쏟아부은 루커스는 2012년, 영화사 '루커스 필름'을 월트 디즈니사에 40억 달러에 팔아버렸다. 《스타워즈》를 6편이나 만든 천재 감독의 폐업 선언은 충격적이었다. 이후 디즈니가 그에게 '창작 자문'이란 직함을 건네긴 했지만 실상은 《스타워즈》의 모든 아이디어와 판권을 넘기고 간섭은 삼가달라는 조건이었다. 그저 상징적 존재로 있었으면 하는 요구였던 셈이다.

루커스 감독이 열렬히 사랑하던 영화 사업을 이렇게 접을 수 있었던 것은 '미술'이 있었기 때문이다. 근 30년 동안 열심히 수집한 엄청난 미술 작품과 자료가 그의 손길을 기다리고 있다. 대학 졸업 후 일평생 달고 다니던 '필름 메이커'란 이름표 대신, 그는 '박물관 메이커'란 새로운 정체성을 택하고 열정을 쏟고 있다.

캘리포니아 모데스토에서 문구점을 운영하던 중산층 집안 출신인 루커스는 어린 시절 온통 자동차 생각뿐이었다. 한때는 카레이서를 꿈꾸며 밤낮으로 연습에 연습을 거듭했다. 그러나 고등학교 졸업식을 이틀 앞두고 끔찍한 교통사고를 당하는 바람에 꿈을 접어야 했다. 좌절한 루커스가 다시 몰입한 것이 있었으니, 바로 영화였다. 8밀리미터 소형 카메라를 들고 다니며 촬영에 빠져들던 그는 영화로 유명한 서던 캘리포니아 대학교 영화과에 입학했고, 곧장 영화계에 투신했다. 레이서를 갈망하던 10대 시절을 녹여낸 자전적 영화로 주목받은 루커스는 각고 끝에 《스타워즈》를 내놓았다. 그리고 서른셋 나이에 세계의 갈채를 받으며 스타덤에 올라 승승장구하면서 '할리우드에서 가장 성공한 영화인'으로 이름을 날렸다.

루커스는 영화계 은퇴 후 인터뷰에서 "41년간 영화에 모든 걸 쏟아 부었다. 인생 2막은 사회에 공헌하며, 다른 길을 걷겠다"고 했다.

'다른 길'이란 교육재단 사업과 '루커스 박물관Lucas Museum of Narrative Art'을 설립하는 것이다. 이야기를 주제로 극장, 전시관, 기록 보관실로 이뤄진 박물관을 만든다는 계획이다.

할리우드에서 루커스처럼 분명하게 방향을 설정하고 이에 맞춰 맥락 있게 작품을 수집하는 이는 아무도 없다. 그는 남들이 환호하는 앤디 워홀이나 장-미셸 바스키아 같은 유명 작가에는 눈길을 주지 않고 자기 목표만 끈질기게 파고들었다.

루커스는 영화의 한 장면을 옮겨놓은 듯한, 마치 영화의 한 시퀀스를 보는 듯한 회화, 드로잉, 일러스트레이션, 사진을 수집했다. 만화와 뉴 미디어 아트도 연구 검토하며 '이야기가 담긴 미술 작업'을 집중적으로 수집해왔다. 이런 작업들은 아트 컬렉션의 본류에 속하지 않음은 물론, 미술계에서도 하찮게 여기는 경향이 있다. 투자 가치도 당연히 떨어진다. '같은 돈을 주고 왜 오르지도 않을 (쓰레기 같은) 작품을 사는지 모르겠다'는 조롱도 받았다. 그럼에도 루커스는 개의치 않았다. 돈 많은 억만장자들이 하나같이 받들어 모시는 유명 작가 대신, 자기 콘셉트에 부합하는 작가에 주목하며 컬렉션의 성격을 고수한 뚝심이 돋보인다.

특히 1940~1960년대 미국 서민층의 척박하지만 따뜻한 삶을 섬세하게 그린 노먼 록웰Norman Rockwell 작품은 양과 질 모두 상당하다. 루커스는 경제 공황기와 제2차 세계대전을 겪은 미국인의 고단한 일상을 재치 있게 포착한 록웰의 회화와 드로잉을 50점이나 수집했다. 아주 친한 스티븐 스필버그도 록웰의 작품 세계에 매료돼 30점을 보유하고 있다.

두 사람이 노먼 록웰에 주목한 것은 영화사로 잘못 배달된 잡지

노먼 록웰, 〈식전 기도〉, 1951년, 캔버스에 유채, 109.2×104.1cm

때문이었다. 1970년대 말 『선데이 이브닝 포스트』는 표지에 한동안 록웰의 '이야기가 깃든 그림'을 실었는데, 루커스와 스필버그는 이 표지 그림에 감전되듯 홀리고 말았다. 그들은 "어떻게 단 한 장면에 이토록 많은 얘깃거리를 완벽하게 담아낼까?" 하고 감탄하며 입을 다물지 못했다. 노먼 록웰의 삽화는 '상상의 순간' 그 자체였던 것이다. 작은 것의 가치, 사람에 대한 배려가 담겨 있어 더욱 폐부를 찌른다.

어릴 적 그림 솜씨가 남달라 한때 일러스트레이터를 꿈꾼 루커스

는 록웰의 표현력에 깊이 빠져들었다. 그리곤 1980년, 야구 연습을 하는 아버지와 아들의 논쟁 장면을 흥미롭게 그린 작품을 사들였다. "록웰은 묘사력도 뛰어나지만 사람들을 바라보는 시선이 따뜻해 볼수록 빨려든다"고 소감을 말하기도 했다. 이후 루커스는 록웰의 작품이 화랑에 보이는 대로 사들였다. 스필버그 또한 록웰의 회화를 매입해 사무실에 걸었다. 스필버그는 "구상이 막힐 때마다 록웰 작품을 바라봤다. 경찰서를 찾은 사람들을 묘사한 그림에는 여러 요소가 숨어 있어 언제 봐도 흥미진진하다"고 전한다. 영화계 두 거장의 록웰 컬렉션은 2010년 워싱턴 D.C. 스미소니언 미술관에서 '이야기Telling Stories'라는 제목으로 전시되기도 했다. 영화계를 주름잡던 감독들이 직접 고른 그림이 대중과 만난 전시여서 화제를 모았다.

루커스는 노먼 록웰 외에도 미국 삽화계에서 이름을 날리는 작가들의 작품을 대거 수집했다. 만화 『피넛Peanuts』으로 유명한 찰스 슐츠Charles Schulz의 원본과 짐 데이비스Jim Davis 같은 실력파 만화가들의 원본도 광범위하게 보유하고 있다. 미국 근대 사진의 개척자 앨프리드 스티글리츠Alfred Stieglitz를 비롯해 여러 사진가의 사진도 수집했다. 이뿐만이 아니다. 피에르-오귀스트 르누아르, 에드가르 드가, 장-뤼크 고다르Jean-Luc Godard, 알폰스 무하Alphonse Mucha의 작품도 소장했다. 루커스 컬렉션은 작품마다 고유한 이야기를 담고 있는 게 공통점이다. 이 때문에 '서사 미술'이라는 특화된 방향 아래, 수준 높은 작품을 체계적으로 맥락화했다는 평가를 받는다.

요즘 루커스는 올림픽이 열린 LA 메모리얼 콜리세움 근처에 박물관을 만드느라 바쁘다. 1932년과 1984년 하계 올림픽 주경기장의 주차장이던 부지 중 9,300제곱미터(2,813평)를 시에서 받아 신화, 전

피에르-오귀스트 르누아르,
〈바닷가의 아이들〉, 1894년,
캔버스에 유채, 22×18cm

설, 구전 동화, 사회 구성원의 이야기 등을 통합해 선보이는 박물관
을 세운다는 것이다. 장르는 회화, 조각, 디지털 아트, 만화, 영화가
망라된다. 2018년 10월에는 LA 시장과 스티븐 스필버그 감독 등이
참석한 가운데 착공식도 가졌다.

원래 루커스는 샌프란시스코 골든게이트 인근에 박물관을 지으
려 했다. 공터로 남아 있는 시유지에 박물관을 만들어 시에 기부할
계획이었다. 그러나 환경 단체가 입지와 건물 디자인을 문제 삼으며
반대하는 바람에 무위에 그쳤다. 섭섭한 마음을 안고 루커스는 재혼
한 아내 멜로디 홉슨Mellody Hobson의 고향인 시카고로 방향을 돌렸
다. 투자 사업가인 아내가 시카고 시장과 가까워 일사천리로 협약
이 타결됐다. 시장은 루커스 컬렉션의 가치가 10억 달러(1조 1,000억
원)에 달하고 건립 비용까지 모두 부담한다니 경제적, 문화적 효과가
막대하다며 반겼다. 그러나 이번에는 시카고의 시민 단체가 시를 상

알폰스 무하,
〈파리스의 심판〉,
1895년, 종이에 석판화,
15.3×24.5cm

대로 소송을 제기했다. 재판부는 "미시간 호변에 민간 건물이 들어설 수 없다는 조례가 있다"며 계약안을 반려해 또 보따리를 싸야 했다.

《스타워즈》에 버금가는 또 다른 역작을 만들어 사람들을 사로잡으려 한 루커스는 결국 LA의 제안을 받아들였고, 세계 최초의 이야기 박물관은 2021년 모습을 드러낸다. 건설비와 운영비를 모두 부담할 루커스는 "대중 예술은 한 사회를 성찰하게 해주는 최고의 창문"이라며 미래를 향한 체험과 교육에 초점을 맞추겠다고 밝혔다. 그의 원대한 꿈은 오로지 영화를 쫓아 설렘을 안고 내달리던 대학 캠퍼스 바로 옆에서 조금씩 영글고 있다. 인간의 이야기를 사랑하는 남자의 꿈이 공개될 날이 머지않았다.

ALICE WALTON

앨리스 월턴

계통·맥락	★ ★ ★ ★ ★
작가 발굴·양성	★ ★ ★ ★ ★
사회 공헌·메세나	★ ★ ★ ★ ★
재단·미술관 설립	★ ★ ★ ★ ★
환금성·재테크	★ ★ ★ ★ ★

사탕 매대에 섰던
다섯 살 월마트 상속녀

1조 원 들여
매머드 미술관 만들다

　비록 한국에선 이마트와 롯데마트에 밀려 7년 만에 철수했지만 미국 월마트는 세계에서 가장 크고 가장 오래된 할인점이다. 전 세계 28개국에서 거두는 매출이 매년 약 5,000억 달러, 미국 GDP의 2퍼센트가 월마트에서 나온다. 가히 '유통 공룡'인 셈이다. 이 월마트를 창업한 샘 월턴Sam Walton의 외동딸 앨리스 월턴1949~은 누가 뭐래도 금수저를 물고 태어난 인물이다. 2019년 5월『포브스』집계를 보건대 그는 자산 437억 달러로 현재 전 세계에서 가장 돈이 많은 여성이다.

　게다가 이 '최고 부자 여성'은 독신이다. 거침없는 성격 탓인지 가업인 유통 할인점에는 관심이 없다. 대신 좋아하는 일을 끝까지 밀어붙이는데, 대표적인 것이 미술품 수집과 말 사육이다. 오랫동안 이두 가지에 열정을 쏟던 그가 유명해진 것은 2011년 미국 아칸소주

벤턴빌에 '크리스털 브리지 미술관Crystal Bridges Museum of American Art' 을 개관하면서다. 미국 미술관 역사상 유례없이 거액 12억 달러(1조 3,760억 원)가 투입된 이 미술관을 거의 혼자 힘으로 만들었기 때문이다. 미술관은 미국 남부 소도시를 화끈하게 바꿔놓았다. 인구라야 고작 2만 8,000명인 벤턴빌은 미술관 개관 후 해마다 관람객 50만~70만 명이 모여들면서 활기를 띠고 있다. 미국 역사 400년을 예술로 보여주는 특화된 미술관이어서 전문가들의 평도 좋다.

벤턴빌은 월마트가 탄생한 곳이다. '소매업의 귀재' 샘 월턴은 1962년 벤턴빌에 '월마트'라는 간판을 내걸고 생필품을 팔기 시작했다. 바로 그곳에, 상속녀 앨리스 월턴은 오빠들의 도움을 받아 세계 최상급 미술관을 만들었다. 시냇물이 흐르는 48만 제곱미터(15만 평) 너른 부지에는 대형 전시실 여덟 개와 도서관, 공연장, 교육 공간, 조각 공원이 들어섰다.

월턴가를 대표해 기업 미술관 건립을 주도한 앨리스는 어린 시절부터 미술에 관심이 많았다. 3남 1녀 중 막내인 그는 어머니와 종종 야외에 나가 사생을 하곤 했다. 그리고 열 살 때 처음으로 그림을 샀다.

"내 생애 첫 작품은 피카소의 〈푸른 누드Blue Nude〉였다. 한데 그건 리프로덕션, 말하자면 인쇄물이었다. 그 시절 주당 25센트였던 용돈을 아껴 그 포스터를 장만했다. 아버지의 첫 가게 벤 플랭클린에서 2달러를 주고 샀는데 보고 또 봐도 좋았다."

워낙 부지런하고 검소한 아버지는 자식들도 제 용돈은 직접 벌게 했다. 앨리스 역시 다섯 살 때부터 아버지 가게에서 사탕을 팔았다. 그다음에는 아이스크림 코너를 맡았다. 그러면서 자식들은 밤낮

없이 열정적으로 일하는 아버지의 면면을, 고객을 대하는 태도를 고스란히 지켜보면서 성장했다. "월마트가 미국 최대 유통 기업이 된 후에도 아버지는 비행기에서 이코노미석을 고집하고 허름한 호텔에 묵으셨다. '내가 1달러를 허투루 쓰면 고객에게 1달러를 짐 지우는 일'이라 하셨다." 딸은 아버지를 이렇게 회상한다.

스스로에게 더없이 엄격한 부친 탓일까? 앨리스 역시 '세계 여성 부호 1위'라고 하기엔 믿기지 않을 정도로 수수하다. 『더 뉴요커』의 레베카 미드는 "앨리스 월턴은 뉴욕 파크 애비뉴의 귀부인과는 거리가 멀어도 한참 멀다. 반백의 머리를 언제나 질끈 동여매고, 목장에서 말과 씨름해선지 피부는 늘 구릿빛이다. 치장엔 당최 관심이 없는 듯하다"고 평했다.

그는 텍사스 샌안토니오의 트리니티 대학교에서 경제학과 회계학을 전공했다. 첫 직장은 상거래 회사였고, 이후 투자 은행 등에서 일했다. 아칸소 노스웨스트 공항 조성 사업을 진두지휘하기도 했다. 스물네 살 때와 스물일곱 살에 두 번 결혼했지만 금세 이혼했다. 이런 딸을 두고 아버지는 "앨리스는 나와 가장 많이 닮았다. 거친 야생마다"라고 했다.

말을 좋아한 앨리스는 텍사스 포트워스에 대목장을 조성하고, 소몰이용 말 사육에 매달렸다. 월마트 경영에 바쁜 오빠들을 대신해 '월턴 패밀리 재단Walton Family Foundation'도 이끌었다.

20대에 재미삼아 미국 화가들의 수채화를 사 모은 그는 40대부터 본격적으로 작품을 수집하기 시작했다. 신중하게 작품을 사 목장에 딸린 집에 걸었다. 슈퍼리치 대다수가 최신 트렌드를 좇으며 유명 작가의 작품을 사는 것과 달리 그는 미국의 대자연과 시대상이 응축

된 작품을 수집했다.

　미술품이 하나둘 모이자 앨리스는 1999년 오빠들에게 미술관을 짓자고 제안했다. 그러나 오빠들은 고개를 내저었다. 경쟁업체보다 단 10센트라도 상품을 싸게 팔아 고객의 지출을 줄이는 게 당면 과제인 할인점과 고가 작품이 즐비한 미술관은 도무지 어울리지 않는다는 게 이유였다. 월마트 외부에도 '막대한 돈을 들여 미술관을 짓느니, 직원과 협력 업체에나 잘하라'는 의견이 많았다.

　하지만 끈질긴 설득에 오빠들은 동의했고, 이후 앨리스는 전문가의 조언을 얻어 미술관의 핵심이 될 작품을 체계적으로 사들이기 시작했다. 목표는 '미국 미술과 예술가에게 집중하되, 지금까지와 전혀 다른 미술관을 만든다'는 것이었다. 월마트의 컬렉션은 미국 400년 역사를 예술로 조망할 수 있도록 아메리카 원주민의 인물화와 풍경화부터 식민 시대와 개척 시대를 거쳐 근대와 현대까지 망라됐다. 길버트 스튜어트Gilbert Stuart의 〈조지 워싱턴George Washington〉, 벤저민 웨스트Benjamin West의 〈큐피트와 프시케Cupid and Psyche〉, 프랜시스 가이Francis Guy의 〈브루클린의 겨울 풍경Winter Scene in Brooklyn〉, 메리 카사트Mary Cassatt의 〈독서하는 여인The Reader〉 등 쉽게 접하기 어려운 18~19세기 걸작들이 월마트의 품에 안겼다.

　앨리스는 "여러 해 동안 미국 작가들의 그림을 음미하면서 예술이 역사를 압축해낼 수 있음을 확인했다. 그래서 미국의 혼과 정체성을 보여주는 미술관으로 목표를 정했다"고 밝혔다. 2004년 12월 뉴욕 소더비에서 열린 '리타&대니얼 프라드Rita&Daniel Fraad 소장품 경매'는 그런 그의 관심을 끌기에 충분했다. 평생에 걸쳐 19~20세기 미국 미술을 수집한 프라드 부부의 유산 78점이 나왔기 때문이다.

애셔 듀랜드,
〈관심사가 같은 이들〉,
1849년, 캔버스에 유채,
117×92cm

앨리스는 이 경매에서 윈슬로 호머Winslow Homer의 〈봄Spring〉 등 수작 여러 점을 매입했다. 경매가 있던 날 그는 텍사스에서 미국커팅호스 협회가 주최하는 대회에 출전하고 있었다. 오전과 오후 내내 예선과 준결승에 연달아 참가하며 틈틈이 전화로 응찰해야 했다. "정말이지 아슬아슬, 피가 마르는 날이었다"고 앨리스는 토로했다. 결국에는 귀 중한 작품을 2,000만 달러어치나 샀고, 준결승도 통과했다.

이듬해에는 3,500만 달러를 들여 애셔 듀랜드Asher Durand의 〈관심 사가 같은 이들Kindred Sprits〉을 수집했다. 뉴욕 도서관이 보유했던 이 그림은 듀랜드가 화가와 시인 친구를 모델로 세워 미국 동부의 대 자연을 표현한 걸작이다. 청명한 공기가 감도는 계곡을 섬세하면서

토머스 에이킨스, 〈그로스 병원〉, 1875년, 캔버스에 유채, 240×200cm

도 절묘하게 그려 19세기 미국 풍경화 중 단연 최고로 꼽힌다. 그런데 월마트 상속녀가 이 작품을 구입한 사실이 알려지자 미술계가 들고 일어났다. 싸구려 중국산 제품을 왕창 들여다 팔면서 동네 소매점을 고사시키는 '저속한 월마트'에게 이처럼 고귀한 그림을 넘겨선 안 된다는 반발이었다.

필라델피아의 토머스 제퍼슨 대학교로부터 토머스 에이킨스Thomas Eakins의 〈그로스 병원The Gross Clinic〉을 매입했을 때도 비판이 들끓었다. '필라델피아의 보물이 엉뚱한 남부로 가게 됐다'며 성토가 이어졌다. 더구나 앨리스는 잦은 자동차 사고로 약물 복용 의혹을 받던 터였다. 1983년에는 멕시코 계곡에 차를 박는 바람에 다리뼈가 산산조각 났고, 10여 차례나 수술대에 올랐다. 1989년에는 중년 여성을 사망케 하는 사고를, 1998년과 2011년에도 교통사고를 냈다. 그런 사람이 미술관을 만든다고 하니 '이미지 세탁'이라는 비난을 피할 길이 없었다. 하지만 앨리스는 당당했다. "미술관 개관 후에 이야기하자"며 맞섰다. 미국의 시대상을 반영한 대표작을 한데 모음으로써 체계적인 연구와 전시, 예술 교육을 보란 듯 펼쳐 보이겠다고 자신한 것이다. 그리고 목표는 적중했다.

앨리스는 현대 미술도 두루 수집했다. 에드워드 호퍼, 재스퍼 존스를 비롯해 마크 디수베로, 키스 해링, 루이즈 부르주아의 회화와 조각을 사들였다. 또 펠릭스 곤잘레스-토레스Félix González-Torres의 캔디 프로젝트, 제니 홀저의 대형 공간 작업도 낙점했다. 제임스 터렐James Turrell의 빛 작업을 감상하는 파빌리온도 조성했다. 프린스턴 대학교의 존 윌머딩John Wilmerding 교수는 "앨리스 월턴은 가야 할 방향과 해야 할 일을 정확히 알고 있다. 시류에 휩쓸리지 않는 냉철함이

크리스털 브리지 미술관 아트 트레일에서 바라본 제임스 터렐관

돋보인다"고 평했다. 미국 역사 400년을 관통하는 작품 600여 점을 담을 미술관 건축은 유대계 건축가 모셰 사프디^{Moshe Safdie}가 맡았다. 싱가포르 마리나베이 리조트의 초고층 호텔 옥상에 노아의 방주처럼 생긴 수영장을 설계한 그는 벤턴빌의 연못을 중심으로 6,000평의 미술관 건물을 다리로 연결시켰다. 조각 공원과 아트 트레일도 설계했다.

앨리스를 비롯해 월턴가 2세들은 미술관 건립에 12억 달러를 쾌척했고, 앞으로 8억 달러를 더 내놓을 계획이다. 기업 미술관으로선 유례가 없는 규모다. 크리스털 브리지 미술관이 연착륙하자 앨리스는 아칸소의 옛 치즈 공장을 혁신적인 현대 미술 센터로 바꾸는 작업에 돌입했다. 유망 작가들이 모여 연구하고 토론하며 작업도 하는 예술 발신 기지를 만든다는 복안이다. 야심만만한 상속녀의 도전은 오늘도 뚝심 좋게 이어지고 있다.

미술관 정보

크리스털 브리지 미술관
Crystal Bridges Museum of American Art

월마트를 낳은 아칸소의 소도시 벤턴빌에는 월마트의 미술관이 있다. 월마트 상속녀 앨리스 월턴은 400년 미국 역사가 고스란히 담긴 미국의 근현대 미술품을 집중적으로 수집했고, 작품이 수백 점을 넘어서자 2011년 오빠들의 지원을 받아 미술관을 만들었다. 이 때문에 '미국의 역사를 미술로 음미하려면 벤턴빌로 가라'는 말까지 생겼다.

앨리스 월턴이 기업 미술관을 만들면서 '월마트' 대신 '크리스털 브리지'라는 이름을 내건 이유는 미술관 자리에 '크리스털 스프링'이라는 연못이 있기 때문이다. 유대인 건축가 모셰 사프디가 거대한 연못을 빙 둘러가며 다리 모양 건물을 설계하면서 미술관은 '크리스털 브리지'라는 이름을 얻었고, 앨리스 월턴은 자연, 예술, 인간이 하나로 연결되길 원해 흔쾌히 이 명칭을 받아들였다. 이는 곧 미술관의 목표이기도 하다. 아름다운 대자연에서 미술의 힘을 온전히 느꼈으면 하는 게 설립자의 소망이다. 관람객은 작품을 보는 틈틈이 자연을 음미할 수 있다. 해 질 무렵 연못에 비친 미술관 또한 근사하다.

오자크 산맥의 울창한 숲에 있는 미술관은 대지 면적이 15만 평에 이른다. 여기에 산책로를 조성해 관람객은 30~40분이 걸리는 산책로에서 야외 조각 12점을 만나게 된다. 미국이 자랑하는 건축가 프랭크 로이드 라이트의 기념비적인 작품 '바크먼-윌슨 주택'도 감

상할 수 있다. 이 집은 라이트가 1954년 뉴저지 밀스톤에 지은 것인데 1988년 홍수가 나면서 상당 부분이 손상됐다. 이에 집주인은 새 장소를 물색하며 월턴가에 이전을 제안했고, 앨리스 월턴이 이를 받아들여 이전이 성사됐다. 정교하게 해체된 주택은 아칸소 숲속까지 2,000킬로미터 가까이 이동해 다시금 섬세하게 복구됐다. 건축계에서도 흔치 않은 사례여서 건축가들의 답사가 끊이지 않는다.

주소 600 Museum Way, Bentonville, AR 72712 USA
교통 벤턴빌 시내에서 크리스털 브리지 트레일 이용
문의 crystalbridges.org
개장 수·목·금 11:00~21:00, 월 11:00~18:00, 토·일 10:00~18:00(화 휴관)
요금 무료(특별전 별도)

"세계 미술 기관들은
대중에게 새로운 예술 경험을 제공하려고
어느 때보다 더 고민하고 노력한다.
세계 미술계는 문화 외교의 장이다."

 ▪ 홍라희

"압도적인 작품 앞에선
경의를 보여야 한다.
값을 깎으려 드는 사람에겐
결코 좋은 작품이 오지 않는다."

 ▪ 김창일

#고미술 #한국미 #예술_지원 #메세나 #문화_마케팅 #트렌드 #브랜드 #소통 #미술관

LEE, KUN-HEE

HONG, RA-HEE

이건희
홍라희

계통·맥락	★ ★ ★ ★ ★
작가 발굴·양성	★ ★ ★ ★ ★
사회 공헌·메세나	★ ★ ★ ★ ★
재단·미술관 설립	★ ★ ★ ★ ★
환금성·재테크	★ ★ ★ ★ ★

검증된 블루칩과
명품에 대한 열정과 집중

융합형 컬렉션 만든
한국의 투 톱

　21세기 한국을 대표하는 컬렉터가 누구냐고 묻는다면 누구라도 삼성 그룹의 이건희1942~, 홍라희1945~ 부부를 꼽는다. 물론 이들 부부 외에도 우리나라에는 의식 있고 올곧은 컬렉터가 적잖지만, 두 사람은 우리 재계를 대표할 뿐만 아니라 미술계에서도 타의 추종을 불허하는 거물 부부다. 특히 국내 최대 사립 미술관인 삼성미술관 리움Leeum 관장 홍라희는 세계 미술계 어디서든 통하는 인물이자 상징과도 같은 존재다. 세계 정상의 IT 기업 삼성의 안주인으로, 고가 작품을 지속적으로 사들이는 아시아 최고의 미술관 관장으로 가는 곳마다 특별한 예우와 환대를 받았다. 특히 수려한 외모와 세련된 패션 스타일, 통 큰 투자는 늘 화제를 모았다.

　그러나 2017년 2월을 끝으로 모든 게 안갯속으로 들어갔다. 덴마크 미술가 올라푸르 엘리아손이 한남동 리움에 물과 빛으로 환상적

인 무지개 벽을 만들며 비물질적인 작업을 선보인 것이 리움의 마지막 전시였다. 이 장엄한 이벤트 후 홍라희는 돌연 관장직에서 물러났다. 미처 마음의 준비를 할 겨를도 없이 공식 활동을 접은 것이다.

남편인 이건희 삼성전자 회장이 2014년 5월 심근경색으로 쓰러진 뒤에도 홍라희는 '개관 10주년전', '세밀가귀', '한국건축예찬'전 등을 열고 국제미술제에도 참석하는 등 활발히 활동했다. 그러나 2016년말 삼성 수뇌부 정치 스캔들이 터지고 그 불똥이 튀어 홍라희 관장의 퇴진으로 이어졌다. 현재 그에겐 뉴욕 디아 재단 이사 등 몇몇 명예직만 남아 있는 상태다. 공들여 준비한 기획전을 전부 취소하고 3년째 상설 전시만 열고 있는 리움의 향방도 오리무중이다. 둘째 딸인 이서현 삼성복지재단 이사장이 2018년말 리움 운영 위원장에 취임하긴 했으나 개점 휴업 상태이긴 마찬가지다.

그렇더라도 근대 이후 우리나라의 아트 컬렉터를 논한다면 이건희, 홍라희를 빼놓고는 얘기가 되지 않는다. 삼성 일가의 비자금 조성, 분식 회계 등 여러 얼룩과는 별개로 이 부부가 일궈낸 아트 컬렉션과 후원자로서의 역할은 대단했다. 특히 고미술에서 현대 미술까지 아우르는 소장품의 양과 질은 단연 1급, 국내뿐 아니라 아시아로 눈을 넓혀도 역시 정상급이다. 최근 들어 아시아 슈퍼컬렉터가 급증하고 있지만 삼성 창업주 2세 부부의 40년 궤적을 따라잡을 만한 이는 아직 없다. 남편은 고미술, 부인은 근현대 미술을 모으며 투 톱 체제를 구축한 것도 이채롭다.

값비싼 골동 유물을 구입하면서도 조용조용히 수집을 이어간 이건희와는 달리, 홍라희의 행보는 미술계와 재계에 지대한 영향을 미치는 표본이 되었다. 재계 안주인 대다수는 그의 일거수 일투족에

촉각을 곤두세우며 뒤를 쫓았다. 국제 무대에서도 '마담 홍 리^{Hong} Lee'는 유력 기업의 세련된 안주인이자 구매력 막강한 수집가로서 주시 대상이었다. 『아트뉴스』는 '세계 톱 컬렉터 200'에 매년 홍라희의 이름을 올리곤 했다.

그럼에도 삼성의 컬렉션 이야기는 그다지 소개된 바가 없다. 논문이며 서적도 찾아보기 어렵다. 리움 웹사이트에도 꼭 밝혀야 할 사항만 선별적으로 공개하고 있을 뿐, 내막은 늘 베일에 쌓여 있다. 매사 철저히 몸을 사리고 보안을 중시하는 삼성의 기업 문화 때문일 것이다. 미술품 컬렉션을 부정적으로 바라보는 국내의 따가운 시선도 작용했을 듯하다. 하지만 재단을 설립해 수집품을 공공의 것으로 내놓으면서도 여전히 폐쇄적인 태도를 고집하는 것은 이해하기 힘들다. 리움 스스로 '문화를 선도하고 대중과 소통하는 것'이 핵심 과업이라 공표한 것과도 배치된다. 우리가 알려는 것은 홍라희 개인이 수집한 작품이 아니라 리움을 위해 수집한 작품들이라는 점에서, 시종일관 쉬쉬하며 컬렉션 관련 사항을 일급비밀로 부치는 것은 공공성이 결여된 자세가 아닐 수 없다. 외국 미술관들이 작품 수집 경로와 수집 연도 등을 웹사이트, 도록에 낱낱이 공개하는 것과 대조적이다.

그나마 1976년부터 20년간 호암미술관에 재직하면서 이병철, 이건희 부자의 고미술품 수집을 지근거리에서 챙긴 이종선 부관장이 『리 컬렉션』이라는 책을 펴내 아쉬움을 덜어준다. 저자는 이 책에서 삼성가의 작품 수집 일화와 미술관 설립 과정을 들려주고, 이병철과 이건희의 수집 철학도 비교했다.

조선 선비처럼 '절제'를 중시한 삼성 창업주 이병철은 명품이라 하더라도 값을 너무 비싸게 부르면 두 번 다시 눈길을 주지 않았다.

청자상감매병, 금동대탑, 청자진사주전자, 군선도 병풍, 고려 불화 아미타 삼존도 등 국보와 보물을 다수 수집했으나, 그가 가장 아낀 작품은 가야 금관이었다. 국보인 신라 금관과는 또 다른 아름다움을 선사하는 이 금관을 손에 넣은 뒤 뛸 듯이 기뻐한 이병철은 가야 금관의 안위를 챙기는 것으로 하루 일과를 시작했다고 한다. 또 근대 조각에도 관심이 많아 앙투안 부르델Antoine Bourdelle, 아리스티드 마욜Aristide Maillol, 헨리 무어의 조각을 여러 점 사들였고, 한국 작가의 조각도 매입했다. 매년 국전이 열리면 어김없이 들러 작품을 고르는 등 평범한 그림에도 관심을 보였다.

반면에 '국보 100점 프로젝트'를 강하게 밀어붙인 아들 이건희는 '걸작이라면 가격 불문하고 산다'는 입장이었다. 그는 철저히 '명품'을 추구했다. "특급이 있으면 컬렉션 전체의 위상이 올라간다"며 21점이던 국보와 보물 수를 100점으로 늘리라고 지시했다. 직원들은 걸작이 있다면 어디든 찾아갔고, 엄청난 금액이라도 사들였다. 해외 경매에서 청화백자 등을 낙찰받기도 했다. 마침 삼성전자가 세계적인 기업으로 쑥쑥 크면서 자금력이 풍부하던 때라 얼마든 가능했다. 이로써 국보 37점, 보물 115점(총 152점)으로 명품이 확 늘었다. 겸재 정선의 〈인왕제색도仁王霽色圖〉와 조선 도자기 청화백자매죽문호, 달항아리 등이 손꼽히는 귀한 유물이다.

고려 청자에 심취한 부친과 달리 이건희는 백자를 좋아했다. 말수 적은 성정이 덤덤한 백자와 잘 맞았는지 30대 시절부터 소리 소문 없이 백자와 목기를 수집했다. 사람들은 삼성의 고미술 컬렉션 대부분이 이병철의 유산인 줄 알지만, 리움 고미술 컬렉션의 7할은 실상 이건희가 주도한 것이다. 무엇이든 한번 빠져들면 끝을 봐야 하는

정선, 〈인왕제색도〉, 1751년, 종이에 수묵, 79.2×138.2cm, 국보 216호

이건희는 한동안 고미술에 깊이 빠져 걸작을 적극적으로 매입했다.

삼성전자가 '명품 TV', '명품 냉장고'를 출시하며 명품주의를 추구했듯 홍라희 또한 국내외 유명 작가의 명품급 작품을 사들이는 데힘을 쏟았다. 서울대학교 응용미술학과를 졸업한 전공자로서 일찍이 시아버지에게서 미술품 수집 지도를 받은 그는 1995년 호암미술관 관장으로 취임하며 공식 석상에 등장했다. 취임 기자 회견에서그는 "이건희 회장이 '뒤에 숨지 말고 책임껏 일해보라'고 등을 떠밀어 관장직을 맡게 됐다"며 "개인적으로 사이 트웜블리와 마크 로스코를 좋아하고, 집에는 박수근과 피카소 그림이 걸려 있다"고 밝혔다. 그는 김홍남(당시 이화여자대학교 교수), 송미숙(성신여자대학교교수)을 자문역에 위촉해 조언을 구했다. 두 전문가는 자칫 산만해질수 있는 컬렉션의 범위와 방향을 설정하고, 그에 걸맞은 작품을 수집하도록 이끌었다. 소장품을 매개로 한 기획전과 해외 미술관과의

협력 등도 도왔다. 하지만 홍라희 관장은 삼성의 안주인으로서 살펴야 할 것이 워낙 많은 데다 민원이며 협조 요청이 끊이지 않아 원칙을 고수하기가 쉽지 않았을 것이다. 그 때문에 리움의 컬렉션에서는 홍라희만의 일관된 취향이 잘 드러나지 않는다. 따갑게 지적한다면 '취향 없는 백화점식 컬렉션', '맥락을 찾기 어려운 컬렉션'이다.

리움의 한국 근현대 미술 컬렉션에는 구본웅, 이인성, 김환기, 박수근, 이중섭, 장욱진, 유영국, 서세옥, 박서보, 이우환, 윤형근, 이건용, 박이소 등 한국 미술사를 대표하는 작가들이 망라됐다. 김종영, 존 배, 송영수, 이수경의 조각과 강홍구, 김아타, 김수자의 사진과 영상도 있다. 이동기, 권오상, 최우람, 정연두, 양혜규 등 젊은 작가 작품도 수집했다. 그렇다면 외국 현대 미술 컬렉션은 어떨까? 인상파, 입체파 작품은 없으나 초현실주의, 추상표현주의, 개념 미술, 팝 아트까지 범위가 넓다.

'마지막 초현실주의자'로 불리는 아실 고키의 1947년 스케치를 비롯해 앵포르멜 화가 장 뒤뷔페, 색면 추상화가 마크 로스코와 요제프 알베르스Josef Albers의 1950~1960년대 회화는 리움 컬렉션의 노른자다. 특히 마크 로스코의 전성기 작품 3점과 말기작 1점은 그가 가장 아끼는 그림이다. 1990년대에 각 200만 달러 안팎에 수집했는데, 요즘 같으면 그 금액대에는 쳐다볼 수조차 없는 작품들이다. 미국 추상표현주의의 대표 빌럼 드쿠닝과 조앤 미첼의 그림, 애드 라인하르트Ad Reinhardt의 기하추상, 루이즈 부르주아의 대형 거미 조각 〈엄마Maman〉도 자랑거리다. 인간의 무의식과 맞닿은 심상을 '쓰기'로 구현한 사이 트웜블리 작품은 리움 컬렉션과는 별도로 홍라희와 이재용의 개인 컬렉션에도 포함됐다. 또 앤디 워홀, 장-미셸 바스

요제프 알베르스,
〈사각형에 대한 경의: 상호침투 A〉,
1969년, 메소나이트에 유채,
122×122cm

키아, 매튜 바니Matthew Barney, 에드 루샤, 알렉산더 콜더, 프랭크 스텔라, 제프 쿤스 작품도 있다.

유럽 현대 미술 중에는 알베르토 자코메티, 지그마어 폴케, 게르하르트 리히터, 데이미언 허스트의 작품이 있다. 구사마 야요이, 무라카미 다카시, 쩡판츠, 류웨이 등 아시아 작가도 목록에 올랐다. 이처럼 전 세계 근현대 미술이 폭넓게 망라되면서 리움 컬렉션의 방향을 묻는 질문이 뒤따랐다. 한국 고미술은 백미인 것이 틀림없지만 현대 미술은 국내외 여러 계열을 쓸어담듯 너무 광범위하게 수집해 계보와 콘셉트가 없다는 비판이 이어졌다. 최신 유행 작품, 브랜드가 된 작가를 쫓느라 컬렉션의 방향을 제대로 수립하지 못한 면을 부인할 수 없는 것이다.

리움에 몸담았던 관계자는 "한국 미술을 중심으로 세계의 다채로운 현대 미술이 어우러지며 융복합 미술관을 이뤘으니 그 관점에서 봐야 한다"며 "리움의 컬렉션을 하나하나 선을 그어 연결해보면 희

미하나마 그물처럼 연결되는 맥락이 보인다"고 했다. 또 다른 학자는 "서구에 비해 늦게 출발한 후발 주자로 경매 등 2차 시장에서 유명 작품을 수집하다 보니 컬렉션이 듬성듬성할 수 밖에 없을 것이다. 그래도 여전히 아시아에서는 가장 압도적"이라고 평했다.

어쨌거나 이건희와 홍라희 부부가 일군 컬렉션은 국내에 양적, 질적으로 필적할 만한 경쟁자가 없다는 점에서 귀중한 자산임에 틀림없다. 이 자산을 잘 활용해 예술의 지평을 넓히고 대중에게 문화적 영감을 주는 것이 관건이다. 아울러 4차 산업혁명 시대를 주도할 미술관으로 '확장'과 '진화'를 시도해야 하는 중요한 상황이기도 하다. 실제로 홍라희는 2014년 '확장하는 예술 경험'이란 제목으로 리움이 나아가야 할 방향을 타진하는 국제 포럼을 열기도 했다.

그럼에도 리움의 방대한 컬렉션은 굳게 닫힌 수장고에서 동면에 빠졌다. 상설 전시에 내걸린 극소수 작품만 관객과 만나고 있을 뿐이다. 미술 팬들은 수준급 작품으로 의표를 찌르는 멋진 기획 전시가 열리길 원하는데 개점 휴업이 너무 오래 이어지고 있다. 결국 리움이 풀 문제다. 이제 소유주 개인이 아니라 조직 체계로 운영해야 한다는 뜻이다. 소유주만 바라보고 움직이던 과거 방식에서 벗어나 체질을 개선하고 시스템을 구축할 때다. 그래야 미래가 있다.

컬렉션도 재개해야 한다. 미술관에 소장되어야 할 우리 작가들의 중요한 작품이 갈 곳을 잃어 시들고 있다. 미술계도 활기를 잃은 지 오래다. 리움만의 뚜렷하고 선명한 목표 아래, 다시금 체계적인 컬렉션이 계속되어야 한다. 믿거나 곱거나 이건희와 홍라희 투 톱이 일군 리움 컬렉션은 우리나라의 간판이자 얼굴이니 말이다.

삼성미술관 리움
Leeum, Samsung Museum of Art

외국에서 귀한 손님이 우리나라를 찾으면 꼭 안내하는 곳이 한남동 삼성미술관 리움이다. 서울에는 국·공립 박물관과 미술관이 여럿 있지만 리움만큼 우아하고 체계를 갖춘 곳은 없다. 고미술과 현대 미술을 아우르며 수준 높은 소장품을 보유한 데다 어느 곳 하나 흐트러진 데 없이 정갈하니, 명실공히 한국을 대표하는 미술관이다.

처음 리움에 발을 들이는 해외 인사들은 '이 작은 나라에 별것 있겠나' 하는 생각에 관람 시간을 1시간 내로 잡는다고 한다. 그러나 독립 전시관 세 곳을 돌고 나면 목이 뻣뻣하던 사람들도 "컬렉션도 대단하고, 공간도 대단하며, 첨단 디지털 전시 기법과 연출도 대단하다"며 찬사를 터뜨린다고 한다. 미술관에 머무는 시간도 두 배 이상 늘어난다는데, 이는 리움이 한국 미술의 정수를 담은 명품 컬렉션을 완벽하게 보여주기 때문일 것이다.

1965년 삼성문화재단을 설립해 문화유산을 보전하며 전시를 열어온 삼성가 소유주들은 용인과 서소문 시대를 거쳐, 2004년 한강이 내려다보이는 남산 자락에 리움을 지었다. 우리 고유의 미를 담은 전통 미술과 현재 진행형인 현대 미술, 시대적 가치를 반영한 국제 미술, 이 세 분야를 아우르는 융합형 미술관을 만든 것이다. 세계적으로도 흔치 않은 구성이다.

게다가 별로 넓지 않은 부지를 세 덩이로 나눠 세계 건축계를 주

름잡는 건축가 세 사람에게 건축을 맡긴 경우는 더더욱 흔치 않다. 대지 2,300제곱미터(700평)에 연면적 9,800제곱미터(3,000평)인 고 미술 전시관MUSEUM1은 스위스 건축가 마리오 보타Mario Botta가, 대지 1,800제곱미터(500평)에 연면적 5,200제곱미터(1,500평)인 현대 미술 전시관MUSEUM2은 프랑스의 장 누벨Jean Nouvel이 디자인했다. 미술관 초입에 있는 삼성아동교육문화센터는 대지 4,000제곱미터(1,200평)에 연면적 13,300제곱미터(3,900평)으로 도시 건축에 능한 렘 콜하스가 미래 지향적인 전시를 담는 그릇으로 설계했다. 그 결과 건축 하나하나의 개성이 도드라지면서 큰 대비를 확인하는 재미를 얻었다. 하지만 이런 결과물을 얻기까지는 결코 쉽지 않은 과정을 거쳐야 했다. 특히 장 누벨의 요구로 개발한 '부식되는 스테인레스 스틸'은 몹시 까다로운 실험을 반복한 끝에 얻은 성과라고 한다. 이후 장 누벨은 세계 곳곳에서 이 재료를 마감재로 쓴다는 후문이다.

주소 서울 용산구 이태원로55길 60-16
교통 지하철 6호선 한강진역 1번 출구에서 도보 7~8분
문의 leeum.org
개장 10:30~18:00(월 휴관)
요금 상설전 성인 10,000원, 일일권 14,000원

SUH, KYUNG-BAE

서경배

계통·맥락	★ ★ ★ ★ ★
작가 발굴·양성	★ ★ ★ ★ ★
사회 공헌·메세나	★ ★ ★ ★ ★
재단·미술관 설립	★ ★ ★ ★ ★
환금성·재테크	★ ★ ★ ★ ★

'화장품은 곧 문화'라는
몰입형 경영자

가업이 아니었다면
미술 평론가 됐을지도

단정한 학자풍의 서경배^{1963~} 아모레퍼시픽 회장은 화장품 기업 CEO다. 그러나 그는 스스로 '문화를 파는 사람'이라고 여긴다. 세계 12위의 화장품 기업을 이끌며 해외 시장을 부지런히 개척 중인 그는 '전 세계에 아름다움의 문화를 선사하겠다'는 목표 아래 직원들을 독려한다. 화장품이란 것이 '상품'임은 분명하나 고객에게 '꿈'과 '판타지'를 심어줘야 한다는 점에서 문화 경영에 진력하는 것은 지극히 당연한 일이다.

그런데 이런 상투적인 표현을 넘어 서경배는 미술과 건축, 음악과 책을 누구보다 열렬히 좋아한다. 주말이면 운동도 하지만 음악을 듣거나 전시를 보러 다닌다. 특히 '공간'에 대한 관심은 각별하다. 공간이 생각을 지배한다고 믿기 때문이다. 건축가 루이스 칸^{Louis Kahn}이 디자인한 미국 샌디에이고의 솔크 연구소처럼 특별한 장소를 직접

찾아가 머물며 체험하는 게 취미다.

서경배가 가장 좋아하는 말은 '천외유천天外有天', 눈에 보이는 하늘 말고도 무궁무진한 하늘이 있다는 말이다. 이 옛말처럼 그는 상상과 도전을 즐긴다. 그러니 눈앞에 보이는 세계뿐 아니라 '보이지 않는 세계'를 형형색색으로 드러내는 미술에 매료된 건 자연스러운 일이다.

그는 조선시대 화장 용구와 백자에 심취했던 부친 서성환 아모레 창업주의 뒤를 이어 그림을 사고 문화 사업을 펼친다. 매사에 빈틈없던 부친은 개성에서 어머니의 동백 크림 제조를 돕다가 1945년 서울로 내려와 태평양화학을 설립했다. 개성 상인의 근면함을 이어받아 현대식 화장품으로 크게 성공한 부친은 화장 용구, 장신구, 궁중 장식화를 사들였다. 다완, 분청사기, 목기도 수집했다. 우리의 아름다운 전통을 지키고 알리기 위해서였다. 그리곤 40일간의 유럽 출장에서 큰 자극을 받아 1979년 태평양박물관을 만들었다. 기업 박물관으로는 제약회사 한독에 이어 두 번째였다.

서성환 회장은 조선 화가 이인문, 김수철의 서화, 천경자의 채색화도 수집했다. 김환기, 정상화의 추상화도 다수 매입했는데 지금과는 달리 구매자가 거의 없어 최고 작품을 품에 넣을 수 있었다. 아버지의 작품 수집을 지켜보던 아들 또한 경영자로 나선 후 미술품을 살피기 시작했다. 부친이 고미술과 근대 미술에 집중했다면 아들은 현대 미술로 시야를 넓혔다.

소년 시절 프라모델과 LP 판을 모으던 서경배는 연세대학교 경영학과에 입학한 뒤로는 책에 빠져들었다. 전공서는 물론이고 역사와 문학, 음악, 미술서를 두루 읽었다. '모든 답은 책에 있다'고 믿는

그는 책을 눈으로만 읽는 게 아니라 공책에 요약해 정리하고, 실천할 것은 따로 메모한다. 주위에 책 선물도 자주 하는데 미술책 중에는 영국의 미술사학자 사이먼 샤마Simon Schama의 『파워 오브 아트The Power of Art』를 추천한다. 20년째 서경배와 돈독하게 지내는 갤러리현대 사장 도형태는 "이따금 해외에서 작가들의 도록을 구해 전하면 무척 좋아한다. 한번은 게르하르트 리히터의 책을 건넸는데 몇 달 뒤 내용을 말하며 의견을 묻더라. 깜짝 놀랐다. 5조 원대 매출을 내는 바쁜 경영자가 정말로 읽으리라고는 생각지 못했다"고 했다. 책과 글을 좋아하는 진지한 컬렉터임을 알게 해준다.

예술서를 탐독하는 취미 때문일까? 언젠가 회사 연구소장과 남프랑스 그라스의 향수 공장을 돌아본 뒤 그는 "경영을 안 했다면 미술 평론가가 됐을 것"이라 고백하기도 했다. 대기업 경영자의 꿈치곤 무척 낭만적이어서 끊임없이 회자되는 이야기다.

그러나 서경배는 미국 코넬 대학교에서 경영학 석사를 마치자마자 부친의 회사인 태평양에 입사했고, 방만하게 펼쳐진 계열사를 매섭게 정리한 뒤 화장품 사업에 주력했다. 1997년 사장으로 올라섰을 때 IMF 사태로 위기를 맞았지만 그는 굴하지 않고 연구 개발과 품질 혁신으로 승부수를 띄웠다. 불황을 기회 삼아 도전장을 내민 것이다. 그러자 매출은 20년새 10배, 영업 이익은 21배 증가했다. 수출은 181배나 늘었다. 서경배는 용인에 기존 기술연구원을 압도하는 새 연구동을 짓기로 하고 해외 곳곳의 우수 건축을 직접 점검했다. 가장 좋아하는 일이고 가장 심취하는 일이었으니 즐거운 과제였을 것이다. 그는 결국 건축 거장 알바로 시자Alvaro Siza를 택해 유려하기 그지없는 첨단 연구동 '미지움'을 지었다. 내부에는 직접 고른 로

버트 인디애나Robert Indiana의 대형 조각 〈LOVE〉와 최우람의 키네틱 아트 〈빛〉을 곁들였다.

2018년에는 용산 옛 사옥 자리에 영국 건축가 데이비드 치퍼필드David Chipperfield가 지상 22층, 지하 7층의 새 본사를 완공했다. 치퍼필드는 아모레퍼시픽만의 특이성을 갖춘 '아름다운 오브제'를 만들어냈다. 화려한 기교 없이도 그윽한 미감을 선사하는 백자 달항아리를 연상케 하는 건물이 서울 복판에 선 것이다. 건축 디자인 응모작 가운데는 더 화려하고 기능적인 것도 많았다. 건축법상 30층까지 높일 수도 있었지만 서경배는 치퍼필드의 담백한 22층짜리 계획안을 선택했다. 못내 아쉬워하는 소리도 없지 않았으나, 사람이 중심에 있고 자연, 도시, 지역 사회가 소통하는 콘셉트에 끌린 것이다.

신사옥 1층과 지하 1층에는 아모레퍼시픽미술관이 넓게 자리했다. 놀랍게도 은행 등 상업 시설이 들어서는 건물의 노른자위 공간을 문화 시설에 내주었다. 아모레퍼시픽미술관은 정식 개관에 앞서 소장품을 선보이는 '더 비기닝'전을 열었다. 이 특별전은 서성환, 서경배 부자가 2대에 걸쳐 모은 고미술과 근대 미술 작품 4,000점, 현대 미술 1,000점 가운데 핵심작 120점이 새 미술관에서 공개되는 것이어서 비상한 관심을 모았다. 컬렉션의 맥락을 가늠케 하는 좋은 기회이기도 했다. 작품들은 고대부터 동시대까지, 또 회화와 조각, 공예, 사진, 미디어 아트 등으로 시대와 분야를 망라했다. 외국 현대 미술도 상당수여서 동·서양, 고대와 현대의 예술이 한곳에서 만나고 호응해 이채로웠다.

선대의 수집품 중에는 고려 불화 수월관음도, 분청사기 장군병, 백자 달항아리 등 보물급 문화재와 목기, 장신구 등이 돋보였다. 서

조아나 바스콘셀루스,
〈도로시〉, 2007~2010년,
스테인레스스틸 냄비,
270×150×430cm

경배가 주축이 돼 수집한 아모레퍼시픽미술관의 현대 미술은 '여성—페미니즘', '미—찬란한 아름다움', '혁신—미디어 아트' 등 세 부분으로 압축된다. 여성의 미를 추구하고 혁신과 도전을 중시하는 기업 비전에서 비롯된 것이다. '여성성'을 주제로 한 작품에는 조아나 바스콘셀루스Joana Vasconcelos, 바네사 비크로프트Vanessa Beecroft, 이불의 작품이 있다. 바스콘셀루스의 〈도로시Dorothy〉는 스테인레스스틸 냄비 수백 개를 쌓아 가로 4.3미터에 달하는 초대형 하이힐로 치환한 것이다. 작가는 냄비에 새로운 의미와 형태를 부여해 가사에 매달리는 전통적인 여성상을 전복시켰다. 한국 작가 이불의 공중 조각은 건축 재료로 만든 여성의 몸을 디스토피아적으로 표현해 현대의 여성성을 돌아보게 한다.

'미'에 해당하는 작품은 화장품 기업의 수장으로서 서경배의 취향

이 잘 반영된 것들이다. 빛을 뿜거나 표면에 광택을 더한 회화, 유리나 거울을 써 번쩍이는 작품이 유난히 많다. 에나멜 광택제, 유광 페인트 등을 사용한 회화와 빛과 금속을 활용한 설치 미술이 이 범주에 속한다. 인도 출신 작가 라킵 쇼Raqib Shaw의 평면 작품은 에나멜 수지와 크리스털 때문에 몹시 화려해 보이는 데 반해 내용은 어둡고 폭력적이어서 흥미롭다. 그레그 보긴Greg Bogin, 세라 모리스Sarah Morris의 매끄러운 회화와 시퀸 수만 개를 이어 붙인 노상균의 〈물고기Fish〉, 흑연으로 검은 그라피티를 구현한 주세페 페노네Giuseppe Penone의 회화는 '오늘날 아름다움이란 과연 무엇인가'를 묻게 한다.

마지막으로 '혁신성', 즉 새로움을 추구한 작품들이 아모레퍼시픽미술관 컬렉션의 한 축을 이룬다. 플라즈마 스크린을 활용한 라파엘 로자노-해머Rafael Lozano-Hemmer의 인터랙티브 아트, 금속망과 할로겐 조명으로 만든 콘래드 쇼크로스Conrad Shawcross의 정교한 키네틱 작품은 인간의 인식 능력을 뛰어넘는 첨단 예술이다. 또 레오 빌래리얼Leo Villareal의 LED 작품 〈실린더Cylinder〉는 신사옥 5층 옥상 정원의 장대한 작품과 함께 아모레퍼시픽미술관을 대표하는 역작이다. 그밖에 도널드 저드, 블레어 서먼Blair Thurman, 우고 론디노네의 미니멀 작품, 팝 아티스트 카우스의 〈동행Companion〉도 소장품 목록에 올랐다. 문경원, 전준호, 더글라스 고든Douglas Gordon의 영상과 구본창, 배병우의 사진도 포함됐다. 이처럼 여러 갈래의 작품을 제각각 수집하다 보니 전체적으로 통일감이 떨어지고, 고광택으로 번쩍이는 장식적인 작품이 필요 이상 많은 것은 아쉬운 부분이다.

2009년 아모레퍼시픽미술관을 재설립한 서경배는 세계 미술계를 훑으며 작품 상당수를 수집했다. 고가 작품도 적잖이 사들였다.

왼쪽 레오 빌라리얼, 〈실린더〉, 2011년, 스테인레스스틸에 LED, 350×240cm
오른쪽 카우스, 〈동행〉, 2016년, 청동에 채색, 120×51×75cm

아모레퍼시픽이 승승장구하던 시절이었다. 미국 LA 카운티 미술
관, 영국 박물관에 연구 기금도 출연했다. 이에 미국의『아트뉴스』는
2015~2016년 그를 '세계 톱 컬렉터 200'에 선정했다. 하지만 조용
한 성품의 서경배는 자신이 드러나는 걸 극구 사양한다. 실제로 컬
렉션이 얼개를 갖춘 뒤론 미술관 관계자들에게 전시와 작품 수집을
대부분 일임했다.

　돋보이는 건축으로 기업의 새 시대를 열고 멋진 미술관도 만들었
으니, 이제 그는 컬렉터 역할에서 살짝 빗겨나 가장 좋아하는 '공간
탐구'에 빠져들 요량인 듯하다. 지구촌 어디 호젓한 건축 공간에서
명상에 잠긴 그를 마주치는 날이 늘어날지도 모르겠다.

아모레퍼시픽미술관
Amorepacific Museum of Art

칙칙하고 삭막하던 서울 용산 한강로에 2018년 훤한 건물 하나가 들어섰다. 낮은 낮대로, 밤은 밤대로 지나는 이들의 시선을 사로잡는 쾌적한 건축은 한국을 대표하는 화장품 기업 아모레퍼시픽의 사옥이다. 해가 뉘엿뉘엿 넘어가는 무렵이면 폭포수처럼 흰 불빛이 조선백자인 양 단아하고 은은하게 건물을 휘감는다.

아모레퍼시픽은 같은 자리에 사옥을 세 번째 지었다. 1956년과 1976년에 이어 2018년에는 세계 어디에 내놓아도 손색없는 세련된 본사를 세웠다. 2대 경영주 서경배 회장은 더 높고 큰 사옥을 지을 수 있었음에도 영국 건축가 데이비드 치퍼필드가 내놓은 절제된 설계안을 골랐다. 백자 달항아리에서 영감을 얻은 치퍼필드는 간결하고 균형 잡힌 디자인으로 오히려 풍부한 미감을 전한다.

건물 1층과 지하 1층에는 아모레퍼시픽미술관이 자리를 잡았다. 500평 규모의 전시 공간과 수장고, 도서실, 상점을 갖춘 미술관은 고미술과 현대 미술, 한국 미술과 해외 미술을 아우르며 다채로운 기획전을 열고 있다.

서경배 회장은 본사 곳곳에 참신한 작품을 설치했다. 거리를 향해 뻥 뚫린 5층 옥상 정원 천장에서는 미국 작가 레오 빌라리얼의 초대형 미디어 작품이 빛을 발한다. 밤하늘을 가득 채운 은하수처럼 LED 2만여 개의 불빛이 반짝이며 움직이는 작품은 수학적 패턴과 시퀀

스를 컴퓨터 프로그램으로 구현한 테크놀로지 아트다. 사옥 앞마당에 놓인 올라푸르 엘리아손의 지름 12미터짜리 원반 작품 〈더 깊게 Overdeepening〉도 볼 만하다. 반원형 고리 두 개가 거대한 거울 원반을 지지하고, 아래로는 크기가 같은 연못이 고리와 원반을 비추며 끝없이 증식된다. 작가는 "거울과 수반의 표면 너머로 공간이 무한 확장되는 것을 음미하면서 감각의 지평을 넓혀보길 바란다"고 전했다.

주소 **서울 용산구 한강대로 100**
교통 **지하철 4호선 신용산역 1번 출구**
문의 **apma.amorepacific.com**
개장 **10:00~18:00(월 휴관)**
요금 **13,000원(7세 이상 학생, 65세 이상 9,000원)**

CI
KIM

김창일

계통·맥락	★ ★ ★ ★ ★
작가 발굴·양성	★ ★ ★ ★ ★
사회 공헌·메세나	★ ★ ★ ★ ★
재단·미술관 설립	★ ★ ★ ★ ★
환금성·재테크	★ ★ ★ ★ ★

예술 돌격 대장이 된
공상꾼 자폐 소년

아시아 현대 미술로
특별한 세계를 일구다

"사업을 하는 동안 때때로 일을 지속하지 못할 만큼 재정적인 어려움에 부딪히곤 했습니다. 죽음에 가까운 공포에 사로잡혔을 때도 있었습니다. 하지만 나는 이제 예술로 표출되는 아름다운 꿈의 세계로 진입하려고 합니다. Do you have a dream?"

김창일1951~ 아라리오 회장이 필생의 소망이던 미술관을 설립한 후 미술관 웹사이트 첫머리에 올린 글이다. 미술에 시간과 돈, 에너지를 쏟아부은 지 40년 만에 분신과도 같은 미술관을 갖게 된 그는 '고통'과 '꿈'을 언급했다. '고통'과 '꿈'은 김창일의 삶을 가로질러온 키워드이자 그를 질주하게 만든 동력이다. 주위 사람들, 아니 사실은 스스로에게 입버릇처럼 "꿈이 있느냐"고 외쳐온 그는 가장 자기다운 '인생 목표 선언'을 속 시원히 날리게 됐다.

고통이 깊을수록 스스로를 더 채찍질하며 달려온 김창일 회장은

이제 현대 미술 컬렉션 규모가 4,000점에 달하는 아시아의 톱 컬렉터이자 예술 사업가로 왕국을 구축했다. 백화점, 복합 상영관, 외식업체, 버스 터미널을 이끌면서 서울과 제주에 미술관 다섯 개(현재 네 개)를 설립했고, 천안과 상하이에 갤러리 네 곳을 운영하면서 '현대판 예술 영주'로 우뚝 섰다. 『아트뉴스』 등 해외 매체는 그를 '세계 톱 컬렉터 200'에 선정하고 『월스트리트저널』도 그에게 주목했다. 미술관과 갤러리를 병행 운영하고, 나아가 직접 작업하는 작가이기도 한 탓에 힐난이 끊이지 않지만 아호가 '정면正面'인 김창일은 개의치 않는다. 그리곤 묻는다. "나만큼 예술과 정면승부를 해봤느냐"고.

남다른 촉을 지닌 불도저 사업가 김창일은 어린 시절 남과 잘 어울리질 못했다. 대신 공상을 좋아했다. 한 가지에 빠지면 옆에서 굿을 해도 몰랐다. 휘문고등학교를 거쳐 3수 끝에 경희대학교 경영학과에 들어간 그는 군대를 다녀온 뒤 방구석에 틀어박혀 있었다고 한다. 지켜보던 어머니는 천안 버스 터미널의 매점을 그에게 맡겼다. 1978년이었다. 먼지 풀풀 나는 적자투성이 매점을 떠안은 김창일은 전국 터미널을 샅샅이 훑은 뒤 매점을 초현대식으로 산뜻하게 개조하고 직접 경영하기 시작했다. 이권 문제로 회칼을 휘두르며 반발하는 임대업자도 있었지만 '이대로 밀리면 죽도 밥도 안 된다'는 각오로 버텼다. 이후 사업은 승승장구하며 매출이 억대로 뛰어올랐고, 터미널 전체를 인수하기에 이르렀다. 그리고 10년 만인 1989년, 6만 6,000제곱미터(2만 평) 규모의 신부동으로 터미널을 옮겼다. 모두가 과잉 투자라며 말렸지만 미국과 유럽을 돌아다니면서 넓고 쾌적하고 문화 시설까지 갖춘 복합 터미널을 눈으로 확인한 그는 250억 원을 투입해 천안종합터미널을 출범시켰다. 전략은 주효했다. 남의 말

을 죽어라 안 들어서 성공한 셈이다.

아트 컬렉터로서도 김창일은 '남의 말을 죽어라 안 듣는' 편이다. 앙다문 입술에 고집이 담겨 있다. 그는 "어떻게 하면 그렇게 좋은 작품만 골라내느냐"는 질문을 많이 받는다. 실제로 그의 컬렉션 적중률은 뛰어난데, 답은 앞서 말한 철칙과 똑같다. "남의 말에 휩쓸리지 말고 직관을 따르라"는 것이다. 컬렉터 대다수는 세간의 평을 살피지만 그는 정반대다. 혼자 결정한다. 그것도 5분 내에. 아니, 대부분 3, 4초면 결정을 내린다. 수년 전 아트 바젤 홍콩에서의 일이 상징적인 예다. 김창일은 VIP 오프닝에서 영국의 형제 미술가 제이크 채프먼Jake Chapman과 디노스Dinos 채프먼의 〈만악의 합The Sum of All Evil〉을 접하고 전율을 느꼈다. 작품이 그에게 레이저를 쏙쏙 쏘고 있었다. 가격을 묻자 화이트 큐브 관계자는 "11억 원인데, 이미 어떤 고객이 15퍼센트 디스카운트 조건으로 사기로 했다"며 다른 작품을 권했다. 이에 김창일은 "No discount!"를 외쳤다. 동행한 아라리오 직원이 "우리도 페어에 참가 중이고 화랑간 거래는 10퍼센트 할인이 상례"라며 왜 무리를 하시느냐고 눈을 흘겼다. 하지만 그는 꿈쩍도 하지 않았고 결국 작품을 손에 넣었다. 지금 이 작품은 90억 원을 호가한다. 김창일은 말한다. "압도적인 작품 앞에선 경의를 보여야 한다. 세월이 흐르고 보면 당시 할인율은 아무것도 아니다. 깎으려고만 드는 사람에겐 결코 좋은 작품이 오지 않는다"고.

선비처럼 조신한 다른 컬렉터들과 달리 김창일은 '돌격대장'이다. 작가의 혼이 응축된 작품, 지금껏 접하지 못한 강렬한 작품이라면 가격은 묻지 않는다. 그러나 그도 초반에는 '수업료'를 톡톡히 냈다. 태작도 적잖이 샀다. 초창기 산 작품들이 아직도 창고 한켠에 쌓여

있다.

사업 초짜 시절, 김창일은 노상 술집을 드나들며 무분별하게 살았다. 그러던 어느 날 인사동을 걷다가 청전 이상범, 남농 허건의 산수화가 눈에 들어왔다. 조급하던 마음이 편안해졌다. 그때부터 근대 그림을 열정적으로 사 모았다. 그러다 운보 김기창의 그림 6점이 가짜임을 알게 된 뒤 작품의 경로와 출처를 꼼꼼히 살피게 됐다. 관련 서적을 숙독하고, 복기하는 습관도 길렀다.

현대 미술에 눈뜬 것은 1987년, 미국 출장 길에 로스앤젤레스 현대 미술관을 방문하면서다. 거대한 미술관에 파격적인 작품이 가득들어찬 걸 보고 입을 다물 수가 없었다. 수년 후, 뉴욕 '디아: 비컨'에서 다시 한 번 가슴이 벅차오르는 황홀경을 경험하곤 컬렉션의 방향을 현대 미술로 선회하고 곧장 세계를 순례했다. 1980년대 말부터 본격화된 김창일의 컬렉션은 크게 세 분야로 나뉜다. 우선 데이미언 허스트의 〈찬가Hymn〉, 마크 �퀸Marc Quinn의 〈자아Self〉, 트레이시 에민의 자전적 작품 등 세계적으로 크게 이슈가 된 yBa의 주요작들이 있다. 샘 테일러-우드, 세라 루커스Sarah Lucas, 더글라스 고든의 작품도 이 범주다. 김 회장은 데이미언 허스트의 〈찬가〉를 매입가 20억 원의 다섯 배에 팔라는 제안을 받았지만 허스트의 또 다른 조각 〈자선Charity〉과 묶어 천안 조각 광장에 설치했다. 이제 작품은 '천안 시민의 것'이라는 게 그의 생각이다.

두 번째로는 지그마어 폴케, 안젤름 키퍼, 게오르크 바젤리츠로 대표되는 방대한 독일 현대 미술 컬렉션이 꼽힌다. 독일 신표현주의 작품 중 지그마어 폴케의 〈서부에서 가장 빠른 총Fastest Gun in the West〉은 그가 가장 아끼는 작품이다. 가로 5미터인 폴케의 대표작을

지그마어 폴케, 〈서부에서 가장 빠른 총〉, 2002년, 천에 혼합 재료, 302×503cm

김 회장은 2002년 60만 달러(약 7억 원)에 매입했다. 그리고 이 작품과 짝을 맞출 작품을 구하려고 쾰른에 있는 폴케의 작업실로 날아가 2점을 더 사들였다. 2010년 작가가 세상을 떠난 뒤 〈서부에서 가장 빠른 총〉은 1,000만 달러를 호가한다. 이어 독일 작가인 마르쿠스 뤼퍼츠Markus Lüpertz, 토마스 데만트Thomas Demand, 외르크 임멘도르프Jörg Immendorff, 네오 라우흐와 프랑스의 피에르 위그, 스위스 작가 우고 론디노네의 작품도 소장했다.

　마지막으로 방대하고 압도적인 아시아 현대 미술 부문이 있다. 왕광이, 팡리준 등 차이나 아방가르드 작가를 필두로 장환, 류젠화刘建华, 리후이李晖의 작품을 사들였다. 인도 출신의 세계적 거장 수보드 굽타Subodh Gupta의 작품은 20미터에 이르는 목선 작품을 비롯해 주요작을 잇달아 수집했다. 인도의 지티시 칼라트Jitish Kallat, 탈루르 L.N.Tallur L.N., 필리핀의 레슬리 드차베즈Leslie de Chavez, 제럴딘 하비

수보드 굽타, 〈모든 것은 그 안에 있다〉, 2004년, 택시, 브론즈, 162×276×104cm

에르Geraldine Javier, 일본의 나와 고헤이, 와타나베 노부코渡辺信子의 작업도 리스트에 올라 있다. 한국 작가 중에는 백남준, 박영숙, 심문섭, 강형구, 한만영, 김인배, 김병호의 작품을 매입했다. 물론 앤디 워홀, 장-미셸 바스키아, 게르하르트 리히터, 신디 셔먼, 조지 콘도 등 블루칩 작가의 작품도 여럿 수집했다. 임팩트가 강렬한 작품, 어둡고 도전적인 작품이 주를 이루는 김창일 컬렉션 중 백미는 아시아 현대 미술이다. 유럽과 미국 현대 미술도 다채롭고 폭이 넓지만 가장 돋보이는 것은 역시 아시아 미술이다. 세계 각지 미술관에서 대여 제안이 줄을 잇는 것도 이 분야다. 한편 아라리오 갤러리는 수보드 굽타, 가오레이高磊, 나와 고헤이 등 아시아 작가 15명, 한국 작가 김구림, 최병소 등 18명과 전속 계약을 맺고 관리 중이다.

2013년 김창일은 건축가 김수근이 지은 '공간' 사옥을 150억 원

에 매입하고 '아라리오 뮤지엄 인 스페이스'를 선보였다. 미로처럼 얽힌 크고 작은 방 30여 개에 오랫동안 아껴온 신디 셔먼, 앤디 워홀 등 36명의 작품 163점을 내걸어 독특한 미술관으로 꾸몄다. 또 제주시 원도심의 탑동 시네마, 동문 모텔도 매입해 '보존'과 '창조'를 콘셉트로 컬렉션을 선보이고 있다.

새벽형 인간인 김창일 회장은 눈 뜨는 순간부터 미술 자료를 챙겨 보며 일과를 시작해 온종일 예술과 함께한다. 유통, 외식 등 아라리오의 다른 사업도 넓게 보면 예술과 연결돼 있으니 그야말로 '예술에 의한, 예술을 위한 삶'이다. 심지어 그는 작가이기도 하다. 1999년부터 'CI Kim'이라는 이름으로 2년마다 개인전도 열고 있다. 주위에서 "좋은 작품 소장이나 하지 웬 예술가연이냐"며 힐난하지만 그런 비판쯤은 귓등으로 흘리고 만다. 요즘도 그는 제주에 홀로 칩거하며 금쪽같은 시간의 절반을 작업에 할애한다.

사업가, 컬렉터, 작가 가운데 어떤 것이 진짜 당신이냐고 물으면 그는 "그 모든 게 고리처럼 이어져 있는데 왜 자꾸 떼라 하느냐"고 반문한다. '돈 먹는 하마'나 다름없는 사립 미술관을 다섯 개씩이나 만들었을 뿐만 아니라, 근래에는 유통업의 패러다임마저 급변해 최근 아라리오의 유동성은 그리 좋은 편이 아니다. 그러나 김창일 회장은 숱한 고통에 단련될 대로 단련된 사람이다. 고통과 난관을 피하지 않고 정면승부하는 정신, 그러니 호를 '정면'이라 한 게 아니던가. 게다가 그에겐 4,000점이나 되는 막강 컬렉션이 있다. 그중에는 외국에서도 눈독 들이는 작품이 적잖다. 아라리오의 국내외 전속 작가 가운데 잘나가는 스타도 속속 생겨나고 있다.

'예술'이 있기에 김창일은 제주 바닷가의 펄펄 뛰는 생선처럼 미

친 듯 달린다. 호오가 갈리긴 하지만 우리 미술계에서 쉽게 보기 힘든 승부사인 것만은 틀림없다. 어디선가 목청 큰 그의 목소리가 들리는 듯하다. "돌격, 앞으로! 꿈을 향해!"

미술관 정보

아라리오 뮤지엄
ARARIO MUSEUM

아라리오 뮤지엄 인 스페이스(서울)

아라리오 그룹 창업자이자 35년간 작품을 수집해온 컬렉터 김창일은 서울과 제주에 모두 네 곳의 미술관을 만들었다. 진작부터 꿈을 품었으나 실제로 이 모든 일이 진행되는 데는 불과 5~6년 밖에 걸리지 않았다. 의욕도 추진력도 대단하다. 가장 큰 도전이던 서울 공간종합건축사무소 사옥 매입은 전광석화처럼 추진됐다. 한국 현대 건축의 시발점이 된 건물이 경매에서 번번이 유찰되자 김창일은 이를 매입해 미술관으로 만들었다. 작품을 살 때와 마찬가지로 불같이 밀어붙인 결과였다.

김창일은 이곳에 '아라리오 뮤지엄'이라는 새 이름을 붙이되 유서 깊은 건물의 원형과 구조를 보존해 여느 미술관과 확연히 다른 시각과 동선을 만들어냈다. 붉은 벽돌로 된 실내를 한층 오밀조밀하게 구획해 작품과 함께 되살렸고, 건축가 김수근의 오래된 방은 빛바랜 비닐 장판과 곰팡이 슨 벽지, 책꽂이, 천장 칠과 낡은 콘센트까지 원래 모습을 그대로 유지하면서 그의 정신을 지키고 있다.

나아가 공간 사옥이 소극장과 카페를 갖춘 문화 공간이었던 것처럼 아라리오 뮤지엄도 이곳에서 예술을 매개로 사회 공헌 사업을 펼치고 있다. 청소년 교육과 토론 프로그램, 오케스트라 공연, 작가들의 작품 세계나 음악, 디자인 등을 체험하는 기회를 만들어 미술관

의 공공성을 다지는 중이다. 예술가와 협업한 상품, 신진 작가와 협업한 소품, 독특한 디자인 상품이 특징인 상점과 레스토랑도 갖췄다.

아라리오 뮤지엄 탑동 시네마·아라리오 뮤지엄 동문 모텔(제주)

제주 미술관은 서울 미술관에 앞서 건립됐다. 1년의 절반을 제주에 머물며 작업하는 김창일은 제주시 구도심의 영화관이 대기업 멀티플렉스에 밀려 문을 닫자 이를 사들여 '아라리오 뮤지엄 탑동 시네마'를 만들었다. 인근에 낡을 대로 낡은 동문 모텔 두 곳도 매입해 미술관으로 꾸몄다.

그 결과 서울과 제주에 개인 미술관 네 곳을 갖게 됐으니 사실 버거운 상황이다. 그러나 김창일은 낡고 버려진 공간을 수습해 창조 공간으로 탈바꿈시키는 재능이 탁월하다. 컬렉션만 좋다면 어디에 놓아도 빛을 발할 거란 믿음도 힘이 됐다. 그 바탕에는 '진심 어린 단순함'이라는 오랜 철학이 깔려 있다. 미술관 프로젝트를 추진하면서

그 가치와 미션을 '영혼을 머금은 단순함Simple with Soul'으로 정한 그는 디자인, 인테리어 등 눈에 보이는 부분뿐 아니라 미술관 운영에도 이를 적용했다. 작품이 주인공이 되고, 관람객이 작품과 호흡하면 충분하다는 단순한 생각이 전부였다.

　서울 원서동 아라리오 뮤지엄 인 스페이스는 김수근이 1971년에 건립한 사옥의 크고 작은 공간에 작가 38명의 작품 161점을 설치해 미로를 탐험하듯 돌아보게 구성했다. 제주의 탑동 시네마 역시 8미터 높이의 전시장부터 작고 후미진 구석 자리까지 국내외 작가 29명의 작품 53점으로 이채롭게 채웠다. 아라리오 뮤지엄의 디렉터 김지완 관장은 "다양한 용도로 쓰이던 서울과 제주의 건물들이 변화무쌍한 현대 미술품과 어우러지는 것을 보며, 운명이 사람에게만 찾아오는 게 아니라 작품과 공간에도 존재한다는 것을 절감한다"고 말한다.

주소　인 스페이스: 서울 종로구 율곡로 83
　　　탑동 시네마: 제주시 탑동로 14
　　　동문 모텔: 제주시 산지로 23

교통　인 스페이스: 지하철 3호선 안국역 3번 출구
　　　탑동 시네마: 430-2, 460-1번 버스 해변공연장 정류장
　　　동문 모텔: 343-2, 325-2번 버스 동문로터리 정류장 하차

문의　arariomuseum.org

개장　인 스페이스·탑동 시네마: 10:00~19:00(월 휴관)
　　　동문 모텔: 금요일 14:00, 16:00(사전 예약제, 토~목 휴관)

요금　인 스페이스·탑동 시네마: 성인 10,000원
　　　동문 모텔: 성인 20,000원

SONG,
YOUNGSOOK

송영숙

계통·맥락	★ ★ ★ ★ ★
작가 발굴·양성	★ ★ ★ ★ ★
사회 공헌·메세나	★ ★ ★ ★ ★
재단·미술관 설립	★ ★ ★ ★ ★
환금성·재테크	★ ★ ★ ★ ★

50년 전 거리에서
다큐 사진 찍던 여대생

보석 같은 컬렉션 일구며
사진 미술관 만들다

그렇게 단칼에 딱지를 맞을 줄은 몰랐다. 십여 년간 수집한 소장
품 목록과 사진 미술관 설립안을 들고 2001년 문화관광부를 찾은 송
영숙1948~은 보기 좋게 퇴짜를 맞았다. 심사 위원들은 "고작 사진 몇
백 점으로 무슨 미술관을 등록하려 드느냐"며 신통찮아 했다. "차라
리 카메라 박물관이나 만들지 그러느냐"는 지적도 나왔다. 나라 안
팎에서 '21세기는 사진의 시대'라며 사진의 중요성이 강조되고 있었
지만 사진을 예술로 받아들이는 사람은 별로 없었다.

여러 우려와 괄시에도 송영숙은 이듬해 한미문화예술재단(현 가
현문화재단)을 만들고, 서울 방이동의 한미약품 사옥 꼭대기 층에
한미갤러리를 열었다. 남편인 임성기 한미약품 회장을 설득해 사진
예술을 본격적으로 선보이는 공간을 만든 것이다. 마침 한미약품
이 창립 30주년을 맞은 해여서 의미도 있었다. 그는 체제를 정비해

2003년 마침내 사진 전문 미술관으로 허가를 받았다. 국내 최초로 사진 미술관이 탄생한 것이었다. 송영숙은 1970~1980년대 개발 시대에 우리가 놓친 중요한 작품을 수집하며 컬렉션을 쌓아갔다. 쓴소리는 좋은 약이 됐다.

대학 시절부터 사진을 찍으며 사진 작가로 개인전도 여러 차례 가진 송영숙. 그가 사진 미술관을 열게 된 것은 이경성 전 국립현대미술관 관장 때문이었다. 두 사람은 1998년 갤러리현대에서 송영숙이 개인전을 할 때 비평을 받으면서 돈독해졌는데, 이듬해 서울올림픽미술관으로 부임한 이경성 관장이 "우리도 사진 미술관이 필요하다. 당신이 적임자"라고 옆구리를 찔렀다. 이 말에 송영숙이 팔을 걷어붙였고, 국립현대미술관이나 삼성미술관 리움 같은 곳에서 별반 신경 쓰지 않던 사진 예술을 살뜰히 챙기며 특화된 미술관을 만들었다.

송영숙의 인생에서 사진이 차지하는 비중은 5할, 아니 7할쯤 된다. 스스로도 "하루의 절반을 사진만 생각하며 살았다"고 말한다. 의과대학생이던 오빠가 사진을 찍는 게 멋져 보여 사진 동호회가 있는 숙명여자대학교로 진학했고, 주명덕 등의 지도를 받으면서 사진가의 꿈을 키웠다. 4학년 때 오빠와 '남매전'을 연 그는 결혼과 출산으로 잠시 활동을 접었을 때를 제외하곤 줄곧 사진계와 호흡했다. 2003년 한미사진미술관을 개관한 뒤로는 수집의 폭을 넓히고 체계화하기 시작했다.

8,000점에 이르는 한미의 컬렉션은 크게 세 갈래다. 한국 근대 역사 사진, 국내 작가 사진, 그리고 세계 사진사의 흐름을 보여주는 외국 예술 사진이다. 그중 송영숙이 먼저 주목한 것은 조선 말기와 대한제국 시기의 역사 사진이다. 그는 대한제국의 면모를 보여주는 황실

왼쪽 고종 황제, 1907년, 26×20.8cm, 암전 사진관(이와타 촬영)
오른쪽 흥선대원군, 19세기 말, 13.5×9.9cm

사진, 해강 김규진이 만든 천연당 사진관의 사진 등 방대한 사료를 수습해 정리하고 전시를 꾸렸다. "세계 곳곳을 다니다 보면 '이 애달픈 우리 옛 사진들이 왜 여기 와 있을까' 싶어 먹먹해질 때가 많다"고 했다. 다행히 그중 골자를 거둬들여 한국 사진사 연구의 기틀은 세웠다.

송영숙은 한국을 대표하는 사진가들의 작품을 1990년대부터 꾸준히 수집해왔다. 근대기의 정해창, 민충식 등을 필두로 임응식, 육명심, 홍순태, 한정식, 김기찬, 황규태, 주명덕, 박영숙, 강운구 등의 사진을 모았다. 구본창, 이상현, 민병헌, 이갑철, 고명근, 천경우, 한성필 등 중장년층 작가들의 작품도 목록에 올렸다. '한국 사진가의 작품이 곧 미술관의 중심이 돼야 한다'는 목표 아래 핵심작을 수집하는 데 주력했다. 꾸준한 전시로 우리나라 작가를 국내외에 알렸고, 한국사진문화연구소도 운영하고 있다.

우리나라 사진 목록이 얼개를 갖추자 송영숙은 해외 사진에도 눈을 돌렸다. 교과서와 책자에서 접한 거장의 작품을 차례로 사들이기 시작했다. 초창기 사진부터 모더니즘 사진까지 수집품은 다양하다.

사실 송영숙이 외국 모더니즘 사진을 수집하기 시작한 2002년은 살짝 늦은 시기였다. 1997~1998년까지만 해도 근대와 모더니즘 사진은 수집 기관이 별로 없어 비싸지 않았다. 한데 2000년 들어 가격이 갑자기 올랐다. 세계 각국의 기관들이 사진 작품을 사들이기 시작한 것이다. 값이 올랐다고 손 놓고 있을 수만은 없었다. '꼭 필요한 작품은 어떻게든 소장한다'는 목표 아래 작품의 진위, 소장 이력을 검증하며 부지런히 수집에 나섰다. 그 결과 모더니즘 사진은 상당한 체계를 갖추기에 이르렀다. 국내에서는 최초로 시도한 도전이었다.

송영숙은 사진 역사의 여러 굽이에서 이름을 알린 작가들의 대표작을 품에 안을 때마다 말로 형언키 어려운 감동을 느꼈다. 이를테면 가난한 마차 수리공의 아들로 태어나 독학으로 사진을 익혀 파리 곳곳을 촬영한 외젠 아제Eugène Atget의 사진을 들였을 때가 그런 경우다. 비록 낡고 조악한 카메라였지만 새벽 도시를 섬세하게 담아낸 사진들은 '근대 사진의 보석'이라 부르기에 부족함이 없었다. 또 다른 프랑스 사진가로, 현대 보도 사진에 지대한 영향을 미친 앙리 카르티에-브레송Henri Cartier-Bresson의 사진은 40여 점을 수집했다. 일본 소장가가 갖고 있던 브레송의 연작을 사들인 그는 이후로도 브레송의 대표작이 경매나 박람회에 나오면 추가로 매입했다. 2005년에 입수한 에드워드 웨스턴Edward Weston의 숨 막히도록 아름다운 흑백 사진과 게리 위노그랜드Garry Winogrand의 도시 여성 연작 85점도 그렇게 손에 넣었다.

브라사이, 〈X Offrande〉, 1934~1935년 촬영, 1967년 인화, 젤라틴 실버 프린트, 28.6×38.1cm

2006년부터는 '파리 포토' 같은 아트 페어와 전문 화랑, 뉴욕 경매 등을 오가며 컬렉션을 이어나갔다. 중요한 것은 목표인데, 작가의 지명도라든가 유행에 휩쓸리기보다 사진 예술 본연의 가치에 충실한 작품에 초점을 맞췄다. 사진 역사에서 기록성과 예술성을 진득하게 보여주는 '사진의 본질'을 모은다는 전략인 셈이다. 그래서 주목한 유럽 작가 중에는 독특한 미학을 추구한 앙드레 케르테스André Kertész, '사진계 입체파'로 불리는 브라사이Brassaï, 강렬한 흑백 대비의 마리오 자코멜리Mario Giacomelli가 있다.

체코 출신으로 〈집시〉 연작으로 유명한 요세프 쿠델카Josef Koudelka의 작품 수집 일화는 드라마틱하다. 송영숙은 사진을 공부하던 시절부터 마음을 흔드는 쿠델카의 사진에 매료됐고, 집시 바이올리니

스트가 등장하는 〈모라비아Moravia〉, 말과 마부를 포착한 〈루마니아 Rumania〉가 시장에 나타나자 곧바로 손에 넣었다. 그리곤 쿠델카의 〈집시〉 연작으로 전시를 열고 싶어 백방에 타진했다. 하지만 쿠델카 는 워낙 숨어지내는 작가여서 전화도, 이메일도 답이 없었다. 그렇게 5년여를 기다리던 중, 2015년에 세계보도사진가연맹 매그넘의 예술 감독이 주선해준 덕에 마침내 서울 전시를 확약받았다.

그런데 마침 그 무렵 크리스티 뉴욕의 관계자가 송영숙에게 "쿠 델카 사진 24점이 나왔는데 사겠느냐"며 뜻을 물었다. 쿠델카 작품 이 이처럼 뭉텅이로 나온 예가 없어 귀를 의심할 만한 상황이었다. 문제의 작품 꾸러미는 35년간 쿠델카의 작품 인화를 전담한 보야 미 트로빅Voja Mitrovic이 은퇴할 때 작가가 선물한 것이었다. 쿠델카 인화 본 중 가장 귀한 작품들이 담긴 세트였다. 인화도 대단히 훌륭한 데 다 작품도 대표작들이어서 미트로빅도 보물로 여겼으나 집안 사정 이 어려워지자 시장에 내놓을 수밖에 없었다. 이에 쿠델카는 "파는 건 좋으나 24점이 흩어지지 않고 한 곳으로 가게 해달라"고 했고, 인 수처를 찾던 크리스티가 한미에 접촉한 것이다. 뛸 듯이 반가웠다. 젊은 시절부터 간절히 소망한 쿠델카의 걸작을 사게 되다니 꿈만 같 았다. 문제는 돈이었다. 위탁자는 목돈이 필요했지만 워낙 고가인 쿠 델카 작품 24점의 대금을 송영숙도 한 번에 낼 여력은 없었다. 결국 크리스티 측에 "사겠다. 단 돈은 세 번에 나눠 내겠다. 약속은 틀림없 이 지키는 걸 잘 알지 않느냐"고 제안해 허락을 받아냈다. 몇 달 후 전시 협의차 파리에서 송영숙을 만난 쿠델카는 미트로빅이 가지고 있던 사진 24점의 새 주인을 확인하고는 "누가 그 뭉치를 샀나 했더 니 당신이구나" 하며 화들짝 놀랐다고 한다. 아시아의 작은 나라가

줄리아 마거릿 캐머런,
〈줄리아 잭슨 초상〉, 1867년,
알부민 실버 프린트, 32.8×23.7cm

자신의 귀한 사진 일습을 수집하리라곤 생각조차 하지 못했던 것이다. 결국 1년반 후 작품들은 무사히 한국 땅을 밟았고, 2016년 12월부터 이듬해 4월까지 쿠델카의 '집시'전도 성황리에 개최됐다.

송영숙은 미국 사진가의 작품도 주요 작가라면 빠짐없이 소장했다. 앨프리드 스티글리츠, 에드워드 스타이컨Edward Steichen, 앤설 애덤스Ansel Adams, 워커 에반스Walker Evans, 어빙 펜Irving Penn, 폴 스트랜드Paul Strand 등이 대표적이다. 또 미국 추상표현주의 사진의 새 시대를 열어젖힌 에런 시스킨드Aaron Siskind의 사진도 여러 점 수집했다. 비록 서구의 유명 사진 미술관에 비해 출발은 늦었지만 사진 예술사의 귀한 구슬들을 열심히 찾아내고 정성껏 꿰어, 양적으로나 질적으로나 만만찮은 컬렉션을 일궈낸 셈이다. 이제 송영숙은 세계 어디서건 좋은 사진 작품이 나오면 가장 먼저 연락하는 컬렉터가 되었다.

후발 주자임에도 기죽지 않은 것은 그가 시대와 사람을 직시하며 당당하게 카메라 셔터를 누르던 사진가였기 때문이다. 사진을 아는 예술가이다 보니 선택과 집중이 가능했던 것이다. 아울러 세계가 주목하는 사진 미술관을 만들기 위해 때로는 남들과 역순으로 가고, 발상도 새롭게 하면서 전문성을 쌓기도 했다. 물론 컨템퍼러리 사진 소장품은 토마스 루프Thomas Ruff, 칸디다 회퍼Candida Höfer, 신디 셔먼 등 일부에 그쳐 아직 미진하지만 계속 채워갈 계획이다.

송영숙은 2017년 11월 프랑스 정부로부터 문화 예술 공로 훈장을 받았다. 이를 기념하기 위해 사진 발명가인 윌리엄 폭스 탤벗William Fox Talbot의 1841년 작품과 여성 사진가 줄리아 마거릿 캐머런Julia Margaret Cameron의 1867년 작품, 앙드레 케르테스의 옛날 사진 등 5점을 '파리 포토'에서 매입해 미술관에 기증했다. 탤벗과 캐머런의 사진은 초기 사진사를 논할 때 반드시 거론되고, 케르테스 사진 또한 1973년 뉴욕 현대 미술관 전시에 출품된 것이어서 의미가 각별하다.

요즘 송영숙은 삼청로에 새 미술관을 짓느라 바쁘다. 2017년에 매입한 삼청공원 옆 1,200평 부지에 연면적 600평의 미술관을 만들고 있다. 송파의 미술관은 그대로 유지하고, 삼청로 미술관은 'MoPS 한미사진미술관'이란 이름으로 기획전과 프로그램을 선보일 예정이다. 이를 위해 송영숙은 개인 자산 500억 원을 내놓았다. 그는 "사진과 연이 닿아 50년간 멋진 작품을 만나고 수집하며 충만한 시간을 보냈다. 그 감흥을 더 많은 이들과 나누고 싶다. 사진에 쓰는 거라 전혀 아깝지 않다"고 한다. 사진 작가이자 컬렉터, 미술관 디렉터로 숨가쁘게 달려온 그는 이로써 다시 출발대에 섰다. 사진이 있고, 새로 개관할 미술관이 있기에 그는 영원한 현역이다.

MoPS 한미사진미술관
Museum of Photograph Seoul

서울 송파의 올림픽공원 앞에는 우리나라 최초의 사진 전문 미술 관이 있다. 한미약품 사옥 19~20층에 있는 한미사진미술관이다. 건 물 입구에 기획전을 알리는 대형 현수막이 늘 걸려 있어 찾기 쉬울 뿐만 아니라, 로비에도 국내외 작가의 대형 사진이 즐비해 제약 회 사가 아니라 문화 예술 기관에 온 듯한 분위기다.

미술관은 한미약품 임성기 회장의 부인이자 사진가 송영숙이 2002년 설립했다. 처음에는 '한미사진갤러리'라는 이름으로 시작했 으나 이듬해 사진 미술관으로 등록해 어느새 설립 20주년을 앞두고 있다.

송영숙은 가현문화재단과 미술관 운영, 작품 수집으로 쉴 틈 없이 움직이면서도 출장이나 여행길에는 늘 카메라를 매고 다닌다. 결정 적인 이미지를 포착하기 위해서다. 스스로 작가인 까닭에 오늘날 한 국 상황에 가장 필요하고 의미 있는 사진 프로그램이 무엇인지를 누 구보다 깊이 고민하며 전시를 기획한다. 아울러 이제 한미의 컬렉션 을 든든하게 다진 만큼 이를 체계적으로 선보이는 소장품 전시도 매 년 개최한다. 또 국내 근대기 사진 전시, 사진 예술사를 장식한 해외 주요 작가의 사진전 등도 연다. 국내 원로 작가와 중·장년 작가의 사 진전도 빼놓을 수 없다.

한국 사진 역사의 주요 자료와 사진을 수집 정리하고 연구하는

사진문화연구소를 두었고, 교육 프로그램인 사진 아카데미도 꾸준히 진행하고 있다. 미술관을 찾는 이들은 20층 라운지에서 반가운 덤을 얻는다. 이곳에서 사람들은 올림픽조각공원과 방이동 일대를 한눈에 내려다보이는 전망을 즐기며 찻잔을 기울인다.

영상 시대를 맞아 한미사진미술관을 찾는 관람객이 눈에 띄게 늘어나는 가운데, 앞으로 그 수는 더 크게 늘 것으로 보인다. 이에 송영숙은 사재를 털어 서울 삼청로 삼청공원 옆에 새 미술관을 짓고 있다. 'MoPS 한미사진미술관'은 2022년께 개관한다. 600평 규모의 새 미술관에 앞서 2층 건물을 개조한 MoPS 삼청 별관이 2019년 11월 '이갑철 사진전'으로 먼저 문을 열었다. 송파에 이어 서울 북촌에 독립 전시관까지, 우리 사진계의 구심점 역할을 하는 한미의 존재감도 점점 커지고 있다.

주소 **서울 송파구 위례성대로 14 한미타워 19~20층**
교통 **지하철 8호선 몽촌토성역 2번 출구**
문의 **photomuseum.or.kr**
개장 **10:00~19:00, 토 11:00~18:30(일 휴관)**
요금 **성인 6,000원**

1 Landsgemeinde, Hundwil:
Cantonal Assembly
야외주의회, 훈트빌

찾아보기

언론 매체

도판 저작권

이 책에 수록된 작품 도판 중 일부는 SACK를 통해 ADAGP, Giacometti Foundation, ARS, Picasso Administraion, VAGA at ARS, VG Bild-Kunst와 저작권 계약을 맺어 사용했습니다. 저작권법에 따라 한국 내에서 보호받는 저작물이므로 무단 전재와 복제를 금합니다.

14 ⓒ연합뉴스

20 ⓒJasper Johns/VAGA at ARS, NY/ SACK, Korea

21 ⓒ연합뉴스

25 ⓒPaper Paper Cat/Shutterstock.com

26 ⓒ게티이미지코리아

28 ⓒKeith Haring Foundation

29 ⓒcharlesraysculpture.com

37 ⓒDaniel Azoulay Photography/ PAMM

38 ⓒFrederic Legrand-COMEO/ Shutterstock.com

41 ⓒ연합뉴스

46 ⓒMartial Raysse/ADAGP, Paris- SACK, Seoul, 2019

49 ⓒDaniel Reiner/Shutterstock.com

50 ⓒAndrea Raffin/Shutterstock.com

54 ⓒCourtesy of Prada

55 ⓒCourtesy of Prada

59 ⓒFMilano_Photography/ Shutterstock.com

60 ⓒDavid Crossley/Menil Archives

63 ⓒJudith Kurnick/artsy.net

64 ⓒNur Ashki Jerrahi Community

67 ⓒMichael Heizer/Tom Vinetz

71 ⓒWitold Skrypczak

72 ⓒBloomberg via Getty Images/게티이미지코리아

76 ⓒCHRISTIE'S

77 ⓒ1998 Kate Rothko Prizel and Christopher Rothko/ARS, NY/ SACK, Seoul

79 ⓒCHRISTIE'S

80 ⓒCHRISTIE'S

82 ⓒ연합뉴스

93 ⓒWitold Skrypczak

96 ⓒ연합뉴스

104 ⓒGetty Images/게티이미지코리아

110 ⓒThe Willem de Kooning Foundation, New York/SACK, Seoul, 2019

112 ⓒ연합뉴스

120 ⓒImaginechina Limited/Alamy Stock Photo

127 ⓒLiu Yiqian/WeChat

131 ⓒGina Power/Shutterstock.com

132 ⓒ연합뉴스

134 ⓒ연합뉴스

138 ⓒCHRISTIE'S

140 ⓒTinseltown/Shutterstock.com

142 ⓒ2019 Frank Stella/SACK, Seoul

143 ⓒCHRISTIE'S

148 ⓒKathy Hutchins/Shutterstock.com

153 ⓒSACK, Seoul, 2019, Courtesy Galerie EIGEN+ART Leipzig/ Berlin, David Zwirner, New York/ London

SUPER COLLECTOR
세계 미술 시장을 움직이는 눈·촉·힘
ⓒ이영란

초판 1쇄 발행 2019년 12월 16일
초판 2쇄 발행 2023년 9월 13일

지은이	이영란
펴낸이	박해진
펴낸곳	도서출판 학고재
등록	2013년 6월 18일 제2013-000186호
주소	서울시 영등포구 경인로 775 에이스하이테크시티 2-804
전화	02-745-1722(편집) 070-7404-2791(마케팅)
팩스	02-3210-2775
전자우편	hakgojae@gmail.com
페이스북	www.facebook.com/hakgojae

ISBN 978-89-5625-388-6 03600